會拿筆就會畫
55個保證學會的素描訣竅

KEYS TO DRAWING

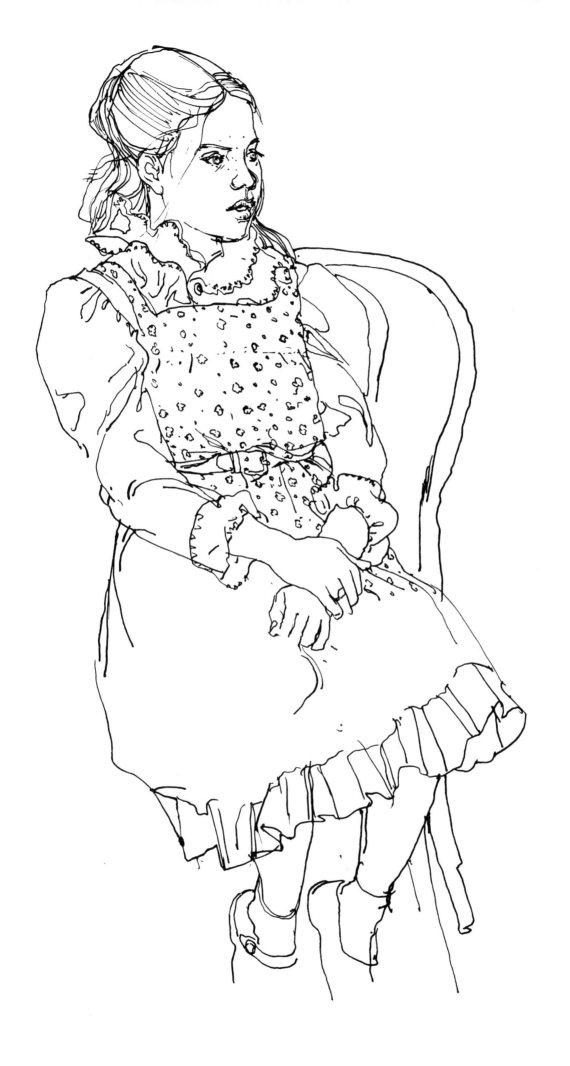

會拿筆就會畫
55個保證學會的素描訣竅

KEYS TO DRAWING

伯特‧道森（Bert Dodson）著
吳琪仁譯

木馬文化

會拿筆就會畫
55個保證學會的素描訣竅
Keys to Drawing

作者	伯特‧道森（Bert Dodson）
譯者	吳琪仁
總編輯	汪若蘭
封面設計	東喜設計
內文編排	張凱揚
行銷企劃	謝玟儀

社長　　　郭重興

發行人兼
出版總監　曾大福

出版　　　木馬文化事業股份有限公司
發行　　　遠足文化事業股份有限公司
　　　　　地址 231台北縣新店市中正路506號4樓
　　　　　電話 02-22181-417　傳真 02-8667-1065
　　　　　email: service@sinobooks.com.tw
　　　　　郵撥帳號 19588272 木馬文化事業股份有限公司
　　　　　客服專線 0800221029
法律顧問　華洋國際專利商標事務所　蘇文生 律師
印刷　　　成陽印刷股份有限公司
初版　　　2010年6月
定價　　　新台幣320元
ISBN　　　978-986-6488-93-1

國家圖書館出版品預行編目資料

素描的訣竅 / 伯特.道森(Bert Dodson)著 ; 吳
琪仁譯. -- 初版. -- 臺北縣新店市 : 木馬
文化出版 : 遠足文化發行, 2010.06
　面；　公分
譯自：Keys to drawing
ISBN 978-986-6488-93-1(平裝)

1. 素描 2. 繪畫技法

947.16　　　　　　　99007595

任何人只要能握筆，就能學會畫畫。——伯特・道森

目次

前言

在某個西部老片中，有一幕是個持槍的歹徒向主角丹尼凱挑釁，要跟他在街頭對決。當他朝向酒吧大門，往大街走去時，好心的友人紛紛給他忠告，告訴他可以活命的秘訣。「太陽現在西邊，所以想辦法讓他站在東邊，」一個有經驗的老手說。「他個子很高，所以你要稍微壓低身子，」另一個前輩這麼說。還有人建議：「他用右手射擊，所以你要往左邊靠。」丹尼凱急著想要記住所有撇步，但是等到他走到門口時，他已經完全搞混，只聽到他喃喃自語說：「太陽很高，所以要往西邊靠……他往左邊壓低身子，所以要往下開槍……他站在他右手邊的東側，所以朝西邊射擊……」

如果畫畫時必須記住一大堆步驟，那我們的反應也會跟丹尼凱一樣。我認識的人裡面，沒有人是那樣畫畫，因為很難一邊畫畫，一邊還要記住那麼多方法跟步驟。只要記住本書所講到的訣竅就行了。在運用這些訣竅畫畫之後，它們自然會慢慢融入你的作畫方式。我們雖然沒辦法一次記住所有事情，但是我們可以專注在作畫的對象，相信自己的眼睛。本書基本上就是幫助讀者相信自己的眼睛，學習讓我們更相信自己眼睛所見的各種方法。畫畫主要是一種「觀看」的過程，而非只是完全遵循什麼法則。其他的訣竅，例如「再勾勒」、「圖像化」、「合併」、「光影分佈」等，其實都是源自觀看的過程，再由藝術家的語彙表達而已。這些訣竅都是可以逐步、輕鬆地一一學會。

除了要信任自己的眼睛之外，要能成為藝術家的最重要特質就是「好奇心」。我認識的一個畫家，前陣子發現了一隻死鴨子。他把死鴨子帶回畫室，臨摹它。為了要更了解禽類是怎麼飛的，他仔細研究了鴨子翅膀羽毛的排列方式。他還用吹風機吹，觀察羽毛在風中的情形。他也研究了鴨子的腿跟腳，注意到它們比較靠近鴨子身體的背後，這雖然讓鴨子走起路搖搖晃晃，但游水時卻非常有力。他在畫鴨子的過程中，讓他更了解了鴨子。對這位畫家而言，素描可以滿足科學上的好奇心。我知道有的畫家被什麼吸引住，就畫什麼，相信自己可以把平凡無奇的事物畫成非凡卓越的作品。這些畫家是被形體、色調、質地的交互作用吸引。對他們而言，畫畫是滿足視覺上的好奇心。不論你的好奇心是科學上的還是視覺上的，或者兩者皆有，只要帶著好奇心接觸這個世界，就可以使你的畫具有某種用其他方式無法獲致的獨特與美感。

本書的每一章都設計了一些小練習，可以讓讀者親自體驗書中所論及的重要訣竅。每章結束時還附有重點整理與自我評量表。這些小練習主要針對幾個主題，要求讀者在限定的時間內完成。有些

會明確要求讀者用很怪異或不尋常的角度觀看物體、把畫面弄得很擠，或是將實際物體誇大。這樣做的目的不是要畫出多棒的畫，而是要帶領讀者以新的方式觀看與感受。

　　本書所舉的例子包括各種類型的素描，例如動態速寫、簡略素描、寫生素描，以及完整構圖的素描。如果有放上照片做輔助，一定會清楚說明，以免誤導。除非特別註明，書中的圖都是作者本人畫的。

　　書中的每一章與各個練習都是依學習順序編排。但如果你跟我一樣相信機運跟意外的驚喜，不妨以最適合自己的順序來閱讀。

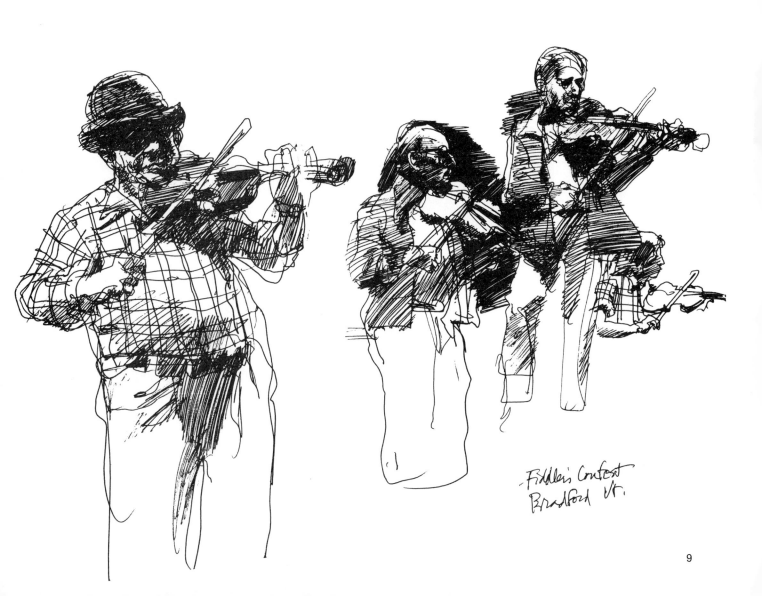

Fiddler's Contest
Bradford Vt.

第一章　畫畫的步驟

有用的內在對話‧誘發詞‧盲畫‧再勾勒‧觀看vs.認知‧個人特色‧瞇眼法‧培養對形狀的感覺‧聚焦法

自我內在對話

　　畫畫是一種手、眼跟心智之間不可思議的協調行為。每個部份都要經過訓練，以成為習慣。對學習者來說，只要改掉壞習慣，養成好習慣，就可以在畫畫上有進步。例如，畫畫時，你在想什麼？你還記得嗎？或許你自己也在納悶。或許你根本什麼也沒在想。如果你跟大多數人都一樣，那麼不妨在畫畫時，不時來段自我內在對話。內在對話可以有助於增進畫畫能力，也可能會阻礙你畫畫，端看你的內在對話是哪一種。

批評型的對話

「那個手畫得不太像。」

「腳不可能那樣擺。」

「腿怎樣我都畫不好。」

「為什麼臉這麼難畫？」

實用型的對話

「那個形狀看起來像什麼？」

「肩膀的線條是水平的還是稍微傾斜？」

「從膝蓋到腳的距離比較遠，還是膝蓋到腰部的距離比較遠？」

「那個輪廓線要凹進去跟凸出來多少呢？」

　　你或許已經看出這兩種對話的差異，而且應該會同意實用的對話比較好。就算你已經習慣用批評的對話，但要改掉並不難。

　　畫畫時，你在看哪裡？是看自己的畫呢，還是畫的主題／對象？如果不太確定，可以試試這樣做。當你在畫的時候，請別人看一下你的眼睛。看你的眼睛是盯著畫本身，還是畫畫的對象？這個問題很重要，也是進步的關鍵。如果眼睛主要是看著作畫的對象，而不是老盯著畫看，那會畫得比較好。為什麼？讓我們再回頭看看前面提過的兩種對話。當你只是一直注意畫本身時，特別是剛開始畫的時候，你會忍不住馬上評斷自己表現如何。這時便會產生出一種自我涉入、自我分析與批評的模式；結果畫面上的東西看起來不是「有問題」，就是「不對勁」。這時你可能就會想依賴自己學過的規則與技巧，而不去畫眼睛真正看到的東西。你可能因此變得沒

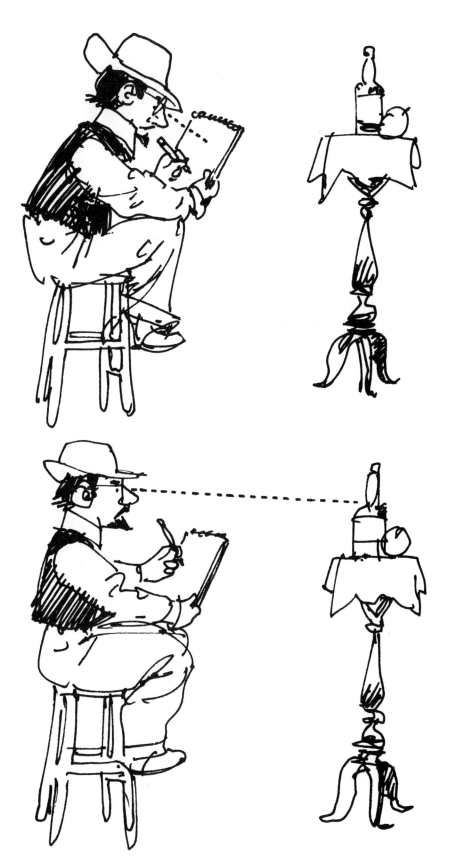

畫畫時常會出現一種現象，就是過度將注意力放在畫紙上，而不是畫畫的主題上，這樣會減弱畫出來的效果。

如果將注意力放在畫的主題上，同時粗略看一下畫出來的線條有沒有偏離太多，這樣你的畫畫技巧會大幅進步。

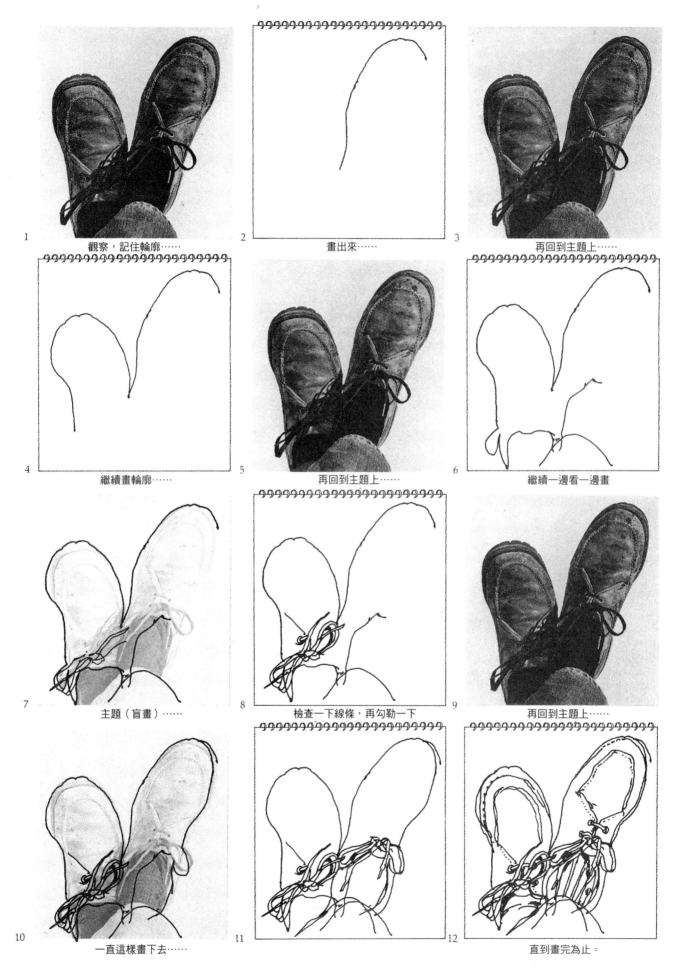

1　觀察，記住輪廓……

2　畫出來……

3　再回到主題上……

4　繼續畫輪廓……

5　再回到主題上……

6　繼續一邊看一邊畫

7　主題（盲畫）……

8　檢查一下線條，再勾勒一下

9　再回到主題上……

10　一直這樣畫下去……

11

12　直到畫完為止。

Photographs by Flying Squirrel Graphics

有耐心。初學者常會因為這種批評而感到迷惘困惑。這就像一種酷刑，一桶冷水狠狠從頭上澆下，久而久之，畫畫的樂趣便消磨殆盡。

如果畫畫時主要關注的是作畫的對象，那麼會出現的就是實用的對話。這是一種跟作畫對象之間真正的對話，可以藉此得知形體、角度、大小等訊息，然後在畫紙上表現出來。

有時候實用的自我對話不過是一個不斷重複的字眼，這個字眼描述出你想要捕捉與表達的感覺。這稱為誘發詞，它可以幫助你記住當下的感覺。當你的手在紙上移動畫畫時，輕聲（盡量常常重複）對自己說：尖尖的、銳利的、長的、圓的、複雜的、扎人的，來保留住眼睛看到的感覺，這樣可以比較容易真正創造出那樣的效果來。

觀看、記住、畫下來

我們可以簡單地這樣描述畫畫的過程：觀看作畫的對象，記下輪廓形狀；接著先在腦海中記住那輪廓形狀，然後趁記憶猶新時畫下來。觀看，記住，畫下來。觀看，記住，畫下來。注意，整個過程中並不包含「思考」。事實上畫畫可以被視為一種不經思索、不需知識的過程。藝術家兼作家弗列德里克・法蘭克（Frederick Frank）在《我的眼睛戀愛了》一書中這樣寫道：「手要做的就是像個不容置疑的地震儀，確切記下某些東西，但意義為何，它無需知曉。畫家個人有意識地介入越少，畫出來的東西就會越真切、越有特色。」

左頁的圖是按先後順序呈現出畫畫的過程。先觀看畫畫的主題，也就是兩隻腳（圖1），記住較上面那隻腳的輪廓，開始在紙上畫出一條輪廓線（圖2）。接著再回到主題（圖3）；估量一下這條線跟另一隻腳的交會點在哪裡，然後畫下來（圖4）。觀看，記住，畫下來。觀看，記住，畫下來。一種自然的節奏就會形成，手的速度自然也會跟著輪廓的改變而改變。

盲畫

「觀看，記住，畫下來」這個過程可以壓縮成一個單一的舉動，稱為「盲畫」。盲畫時，眼睛是盯著作畫對象，而手則一直畫著。當你全神貫注在畫時，通常很自然就會這麼做了。不過在成為習慣之前，還是要一直練習這麼做。

在圖3，我們觀察到第二隻腳的輪廓。圖4，我們開始畫下來。圖7，我們再次觀看主題，但是讓手繼續在紙上畫著。盲畫是一種可以加強手眼協調的方法，可以畫出更細緻的輪廓。不過這樣做會讓比例稍稍不太正確，因此最好是在「觀看，記住，畫下來」的過程

練習1-A　腳

以自己交叉的腳為主題來練習畫。注意要畫出正確的輪廓與細部。只要畫線條就好，不論用鉛筆、鋼筆、原子筆或是細字麥克筆都可以。

挑一個舒服的姿勢坐下來，兩腿伸直，兩腳交叉，把素描本或畫紙放在大腿上，以便可以清楚看到看到腳的樣子。運用「觀看、記住、畫下來」的步驟，盡可能把看到的腳的樣子畫出來。注意要多觀察自己的腳，不要一直看畫出來的東西。在畫的時候，至少試著「盲畫」三四次。不要塗掉，但可以做兩次以上的「再勾勒」。這個練習至少要半小時。

穿插運用即可。盲畫對於剛開始的階段非常有幫助。

再勾勒

我們大多都對自己犯的錯誤抱持負面的態度。對於學畫的人來說，這種態度毫無助益，必須要矯正。在畫畫的過程中，嘗試錯誤是不可或缺的一部份。畫出線條，然後跟主題比較，毫無疑問必定會有失真的情形，而且會想改正或調整一些地方。你可能會想擦掉這些線條，但先留著比較好，只要在邊上畫出比較正確的線條就可以。這就是「再勾勒」。它有兩個好處：（1）不用浪費時間塗掉那些線條，反而可以把時間用來好好觀察主題；（2）加上這些反覆勾勒的線條，畫面其實會看起來更生動、更有活力。在第51頁竇加的畫中，舞者的身體與手臂就有許多反覆勾勒的線條。下面這個圖也是有許多再勾勒的線條。

藉由再勾勒，我們可以看到作畫的過程，可以看到形體的「顯現」、對於更精準畫出輪廓的追求，還有調整與修正的過程。

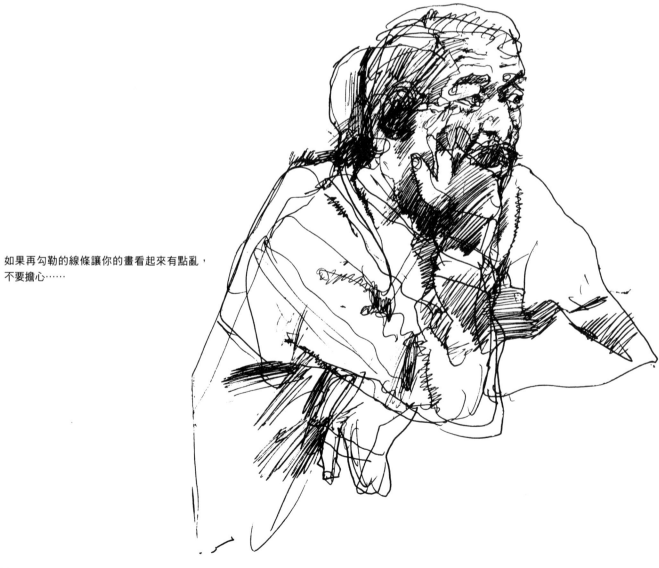

如果再勾勒的線條讓你的畫看起來有點亂，
不要擔心……

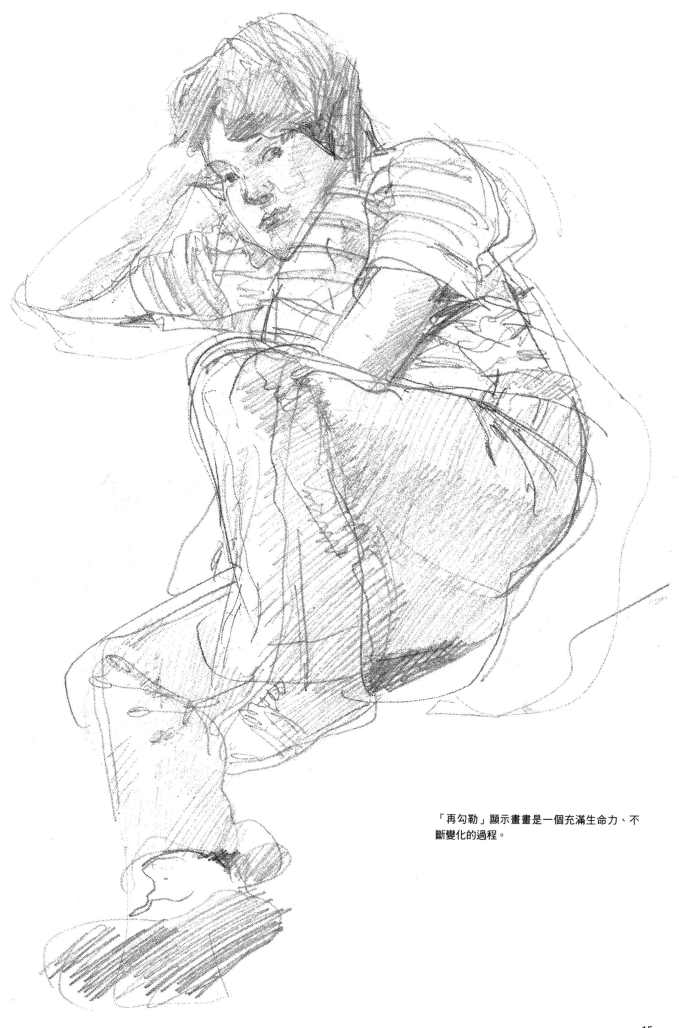

「再勾勒」顯示畫畫是一個充滿生命力、不
斷變化的過程。

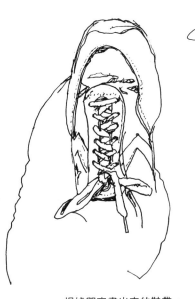

依據「認知」所畫出來的鞋帶。注意鞋帶是呆板交叉著。

根據觀察畫出來的鞋帶。每個細部都不太一樣。雖然這需要耐著性子來畫，不過畫出來的結果更多變有趣，也更逼真。

觀看vs.認知：互相衝突

　　畫畫時，常會發現看到的與認知的不同。例如，在下面右邊的速寫中，男孩的頭垂在胸前，就視覺上來看，頭看起來「縮短」了。視覺上的前縮違反我們對事物預期的認知。這個男孩的頭看來是垂在胸前，碰到自己的上身。在這個例子中，為了「合理化」，我們會忍不住想依照我們所知道的畫出來，而不是根據我們所看到的。去抗拒這種誘惑十分重要。看著主題畫畫的目的，就是為了捕捉豐富多樣的視覺經驗。畫畫時，我們至少暫時要當作自己什麼都不知道，只要畫眼睛告訴我們要畫的東西就好。這是讓畫看起來生動自然的訣竅。瞭解了這點，就能明白要畫出某個東西並沒有特定技巧。有人會問說：「你會畫手，還是馬？或者樹？」答案是，我們畫的不是「事物」，而是線條。要在紙上畫出眼睛所看到的東西，必須將眼睛所看到的，轉化成一種有用的語言，我們稱這種語言為「線條的語言」。這種語言包含了角度、形狀、色調與大小。其他的語言（描述「事物」的語言）對我們都沒有直接的幫助。就像我們如果同時說兩種不同的語言，會搞得一團混亂。

　　讀者也許會問：「我知道對於事物的認知可能會誤導我們，讓我們無法清楚正確地觀察，但像是透視、解剖、前縮、光影這些畫畫準則，又該如何解釋呢？難道這些知識不是幫助我們，而是阻礙我們畫出更好的作品嗎？」的確，這些準則是用來幫助我們了解我們所看到的事物。但是它們並不是最重要的，觀看才是最重要的。當準則與眼睛所看到的相悖時，忘掉那些準則，就畫眼睛所看到的。這就是保留「純視覺」印象的意思。也就是說，觀看某個事物時，要當成彷彿從沒見過一樣，不要被事物應該看起來怎樣而混

因為我們知道頭是長在肩膀上方，所以通常我們會畫成這樣。

實際上看到的，卻跟我們認知的不同，但跟我們眼中看見的一致。

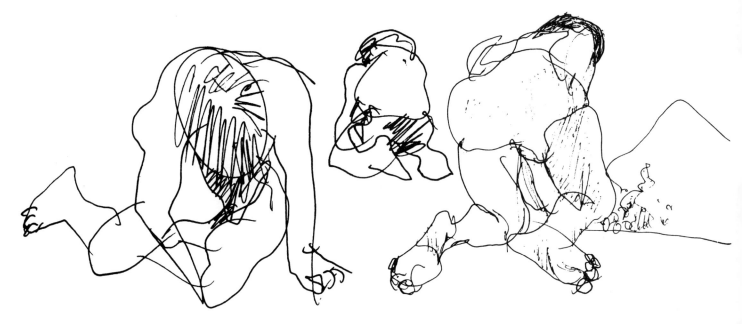

不要管我們所知道的，而根據眼睛所看到的
來畫，這是需要勇氣的。

涓。有個簡單的規則可以遵循：每次覺得困惑時，就問自己，「我
看到的是什麼」？

瞇眼

　　如果你畫過畫，八成有被主題細部搞得焦頭爛額的經驗。瞇眼
是一種可以簡化主題，讓主題馬上變得可以掌握的好方法。難怪畫
家都常使用瞇眼這一招。瞇眼是個不錯的習慣，我們將會在本書裡
經常提到。

那是什麼？

　　畫畫最難的一件事，就是作畫主題看起來有點怪時，還要強
迫自己根據眼睛所看到的畫出來。例如，從指尖方向看著自己的手
畫，就會出現這種狀況。我們「知道」手一定都有手指，每根手指
也有一定的長度。可是當從指尖看過去時，「看起來的樣子就怪怪
的」。因為這樣看到的形狀，跟我們先入為主所認為的手不同。這
時就需要勇氣堅持畫自己所看到的，不論看起來是不是很怪。如果
你想成為畫家，就必須有這種勇氣。

　　當你完成1B的練習時，花點時間看一下。如果看起來很像一隻
手，那就意味你沒有讓手跟眼睛同步，或者你並沒有按照自己看到
的畫下來（或者你是一個非常厲害的畫家）。如果畫的手指太長，
那就是畫的時候手放得太斜了，或者是根據認知中手的形狀來畫，
而非眼睛所看到的。不論是哪種情形，你都錯失了「觀看vs.認知」
的這個衝突，所以請再畫一次。

練習1-B　手

從指尖這個特殊角度來畫自己的手。也就是
說，這時手跟手指是直接對著眼睛。請正確
畫出輪廓與細部。只要畫線條就好，不論是
用鉛筆、鋼筆、原子筆或細字麥克筆都可
以。把紙平鋪在面前，把手放在旁邊，離眼
睛約30公分。畫的時候請閉著一隻眼睛。
注意要多觀察自己的手，不要一直看畫出來
的東西。畫的時候，至少試著「盲畫」三四
次。不要塗掉，但可以做兩次以上的「再勾
勒」。這個練習至少要15分鐘。
試著保持「純視覺」來畫。也就是只要畫眼
睛所看到的，不過因為是從很不尋常的角度
看著手來畫，所以要有心理準備，畫出來的
可能跟自己預期的很不一樣。

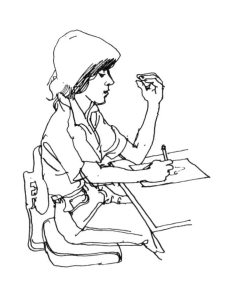

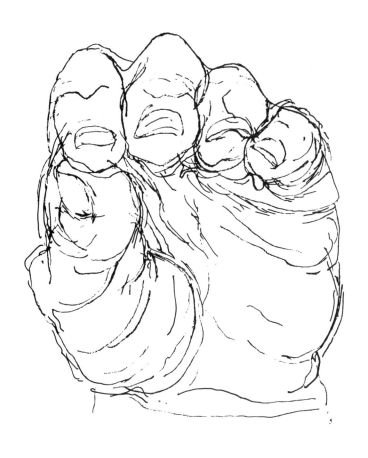

本頁的圖是由程度不一、經驗不同的學生畫的，但全都是根據
他們所看到的畫出來。請注意每個圖上再勾勒的次數。

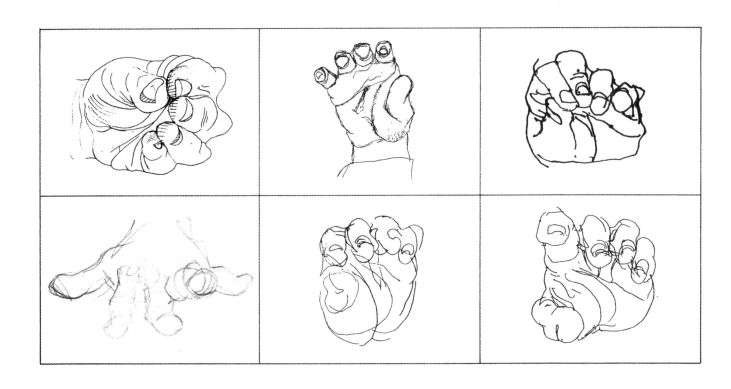

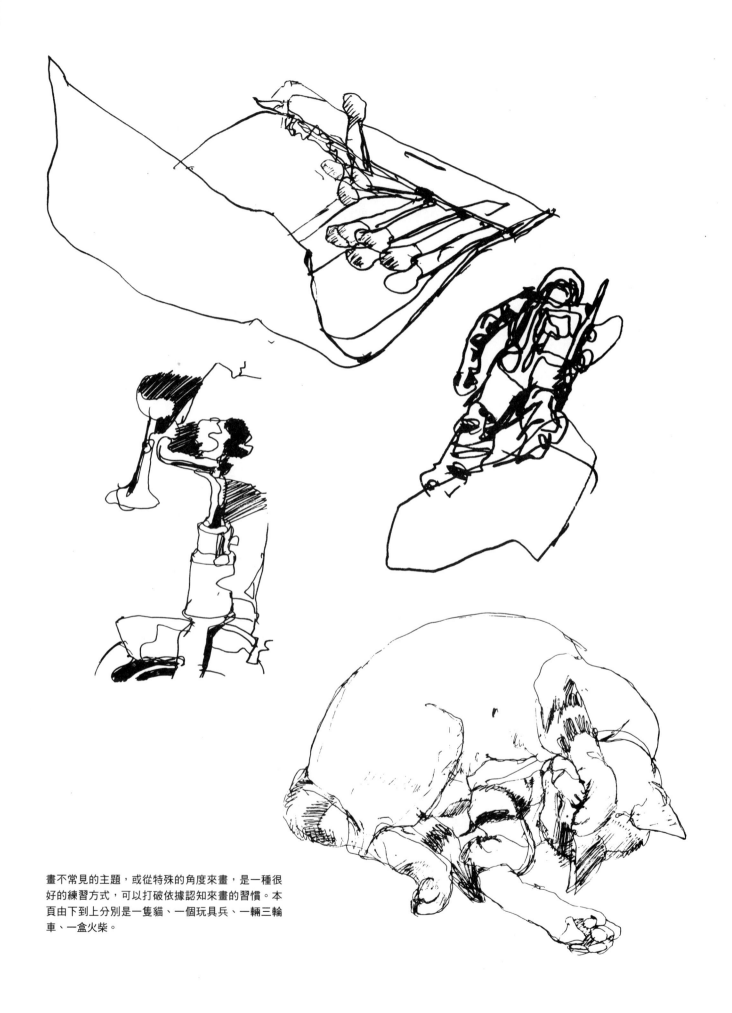

畫不常見的主題，或從特殊的角度來畫，是一種很好的練習方式，可以打破依據認知來畫的習慣。本頁由下到上分別是一隻貓、一個玩具兵、一輛三輪車、一盒火柴。

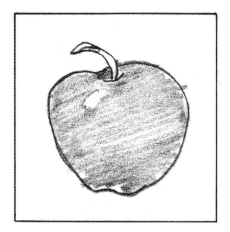

根據記憶畫出來的「象徵性蘋果」。

觀看VS.認知：腦海中的印象

我們腦海中都留有事物應該看起來像什麼的印象。這些印象是根據記憶重建的。我們可以很容易想起馬鈴薯、馬，或是好友的臉長什麼樣子。有時候我們會以為腦海中的印象跟實際的東西是一模一樣。但如果試著把這些印象畫出來，很快我們會發現，對於形狀、比例、輪廓或質地，我們並不是很清楚，無法很精準地畫出來或是把特徵表現出來。

我們可以由以下的例子來了解這點。框框裡的蘋果是根據腦中的印象畫出來的，而下面蘋果的則是依照實際所看到畫出來。兩者的差異顯而易見，並且證明了腦中的印象其實只是真實事物的象徵符碼。要畫出像真實蘋果所需的一切資料，大腦不可能儲存，它也不需要。這是眼睛的工作：仔細觀察每個圓弧起伏的曲線、光亮表皮上的斑點、這裡那裡出現的瑕疵、光影的變化等。這些由眼睛所提供的訊息，就是在畫畫時，手要跟從的。

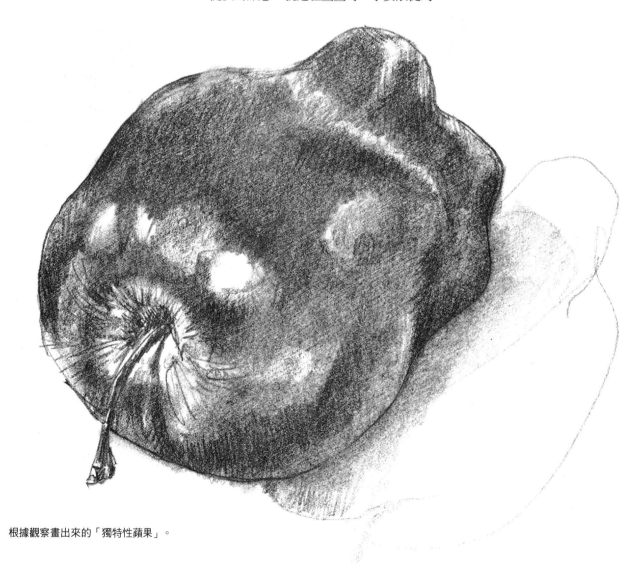

根據觀察畫出來的「獨特性蘋果」。

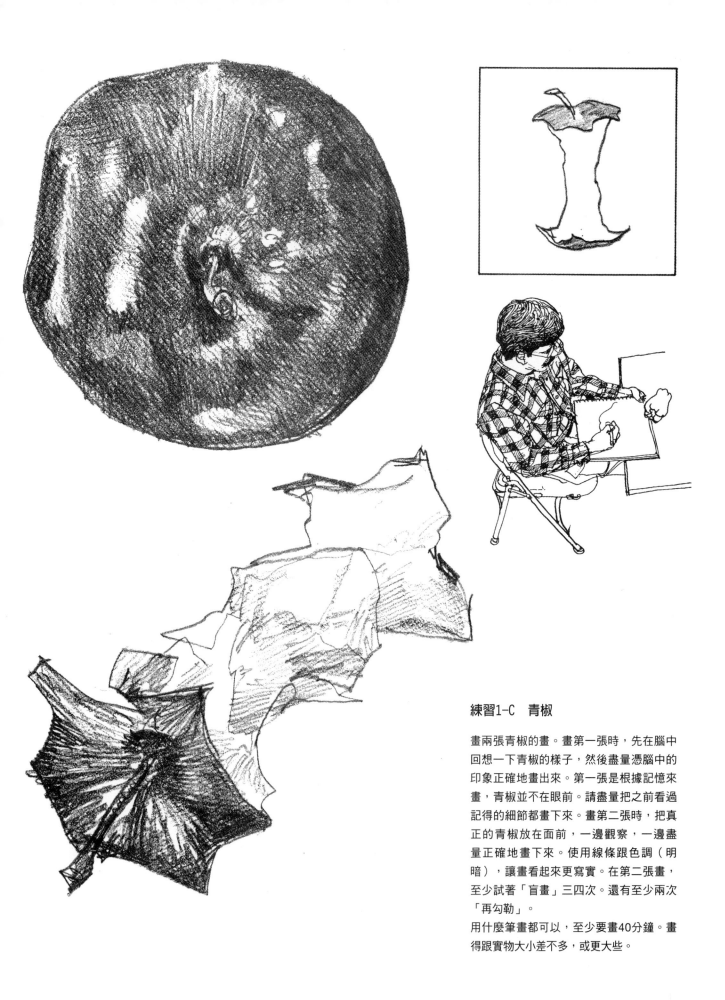

練習1-C　青椒

畫兩張青椒的畫。畫第一張時，先在腦中
回想一下青椒的樣子，然後盡量憑腦中的
印象正確地畫出來。第一張是根據記憶來
畫，青椒並不在眼前。請盡量把之前看過
記得的細節都畫下來。畫第二張時，把真
正的青椒放在面前，一邊觀察，一邊盡
量正確地畫下來。使用線條跟色調（明
暗），讓畫看起來更寫實。在第二張畫，
至少試著「盲畫」三四次。還有至少兩次
「再勾勒」。

用什麼筆畫都可以，至少要畫40分鐘。畫
得跟實物大小差不多，或更大些。

個人特色

　　跟豐富多樣的視覺經驗相比,記憶顯得多麼遜色啊!要畫出像真的一樣的東西,我們需要諸如形體、色調和質地等訊息,這些都是透過眼睛傳達。透過描繪實物,可以表現出個人特色。

　　試著打破以前觀看事物的習慣,想像自己對於畫畫的主題一無所知。少用邏輯,多用一點好奇心去觀察。拋棄原來的印象,研究主題本身就好。運用有用的對話,問一些關於主題的問題。從事物的語言轉移到線條和形體的語言。畫作若要有個人特色,就必須畫出主題本身的特色,讓畫面充滿活力,獨特出眾。

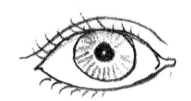 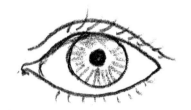

個人特色的練習

　　試著在腦中想著自己眼睛的樣子。你知道眼球位在眼窩,由上下眼瞼包覆著,而睜開的眼睛呈杏仁狀或淚珠狀。這些概括的訊息,加上虹膜、瞳孔和睫毛等細部,就足以讓人畫出還蠻像真的眼睛,特別是從正面看的眼睛(見上圖)。

　　但除非是練習過,不然很難憑記憶,就正確畫出自己的眼睛或其他人的眼睛。而且當頭往上仰或往下低,或者側轉四分之三時,眼睛、眼瞼和眉毛的形狀也會跟著改變。大腦的印象是無法儲存所有這些訊息。

　　現在先打住,看一下鏡中自己的眼睛。請一面看著它們的形狀跟輪廓,一面試著回答以下的問題:

● 兩隻眼睛看起來是一模一樣,還是有細微的差異?如果有差異,是哪些?

● 兩眼的距離,大於還是少於一眼的寬度?

● 眼睛虹膜覆蓋眼球有多少?三分之一?二分之一?

● 上眼瞼的形狀是什麼?對稱還是不對稱?

● 眉毛彎曲的最高點在哪裡?最低點呢?

● 最明顯的那兩三條魚尾紋和眼袋在哪裡?

● 最暗的部位是哪裡?最亮的呢?

● 頭側轉四分之三。是否看得出眼睛形狀變了，像大顆的淚珠？

● 是否看出兩眼的形狀有更明顯的不同？

● 其中一隻眼睛被鼻樑擋住的部份有多少？

● 如果有戴眼鏡，從側轉四分之三的角度，是否可以看出鏡片的形狀與大小變得不同？比較靠近鏡子的那個鏡片是不是比較大、比較寬呢？

以觀看方式作畫，通常自然就會想到這些以及其他許多問題，也自會有解答。在這個過程中，你畫的不只是「一雙眼睛」，而是一雙經過精確描繪、獨一無二又具有個人特色的眼睛。

練習1-D　眼睛

看著鏡中自己的眼睛，然後畫下來。先把頭側轉四分之三（也就是介於側面與正面之間）。然後盡可能正確地畫出眼睛、眉毛與鼻樑。注意要根據眼睛所看到的畫下來，而不是根據認知來畫。使用2B或HB鉛筆，筆頭要削尖。

以畫線條為主，加上一些色調（明暗）來顯示明暗部。至少畫20分鐘。試著至少盲畫三四次，並且至少再勾勒兩次。

培養對形狀的感覺

畫家馬內曾這麼說過：「大自然中沒有線條，只有色塊，彼此映襯。」對任何藝術家來說，這句話聽來簡單，但卻非常重要。這句話點出了一個能提升畫畫程度的重要訣竅。那就是每個「色塊」都有一個形狀，事實上對我們來說，每個色塊都是一個形狀。

要畫出形狀很簡單，比畫物體容易多了。你可以試著這樣做看看：從身旁選一樣東西，接著拿起鉛筆，閉上一隻眼，在半空中畫出那個東西的形狀，就像真的在紙上畫它的輪廓那樣。任選一點開始畫，然後依照東西的外形畫一圈，直到回到起點。注意到了嗎？其實根本沒什麼好思索的，你的眼睛跟手會為你做完這件事。這只是朝真正畫出形狀的目標邁進一小步。

畫畫時，眼睛必須盯著主題看，偶爾瞥一眼畫紙就好。這就是用「線條的語言」畫畫，或者，我們可以進一步說，是用「形狀的語言」畫畫。這種語言的優點，是它繞過有意識的思考和批評的對話，讓我們可以只畫自己所看到的。我們偶爾會出現的內心對話就會是有用的那種：「那個形狀是不是漸漸變細，最後變成一個點？」「那個側邊是直的？還是有點彎曲？」「那個形狀跟旁邊的比起來如何？比較小還是比較大？」注意到了嗎？這些問題會讓我們脫離「事物的語言」（海、樹、手、頭髮），而進入「形狀的語

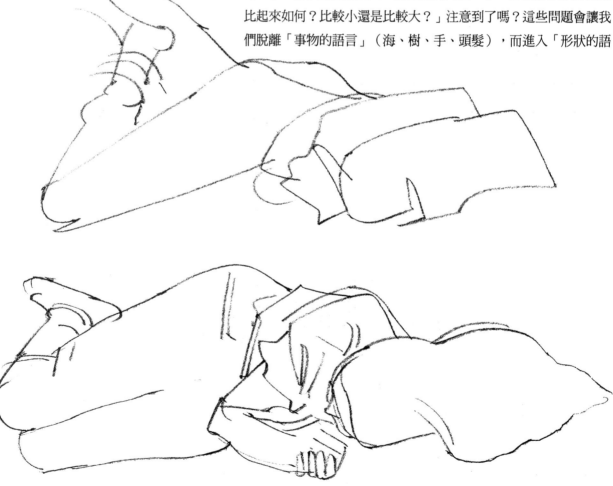

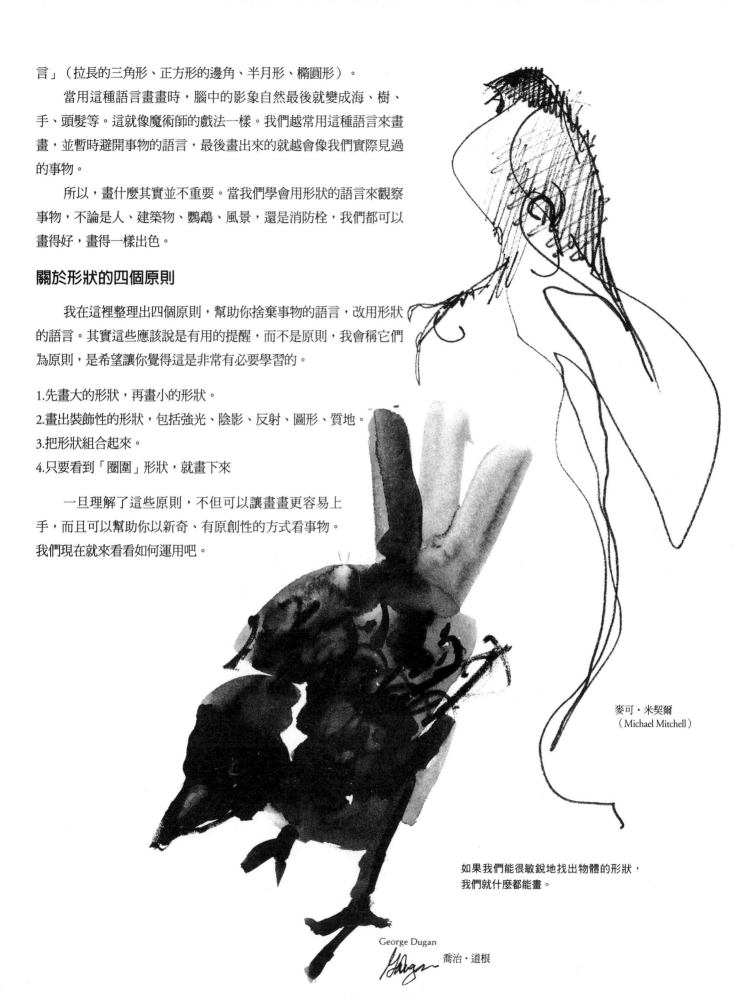

言」（拉長的三角形、正方形的邊角、半月形、橢圓形）。

當用這種語言畫畫時，腦中的影象自然最後就變成海、樹、手、頭髮等。這就像魔術師的戲法一樣。我們越常用這種語言來畫畫，並暫時避開事物的語言，最後畫出來的就越會像我們實際見過的事物。

所以，畫什麼其實並不重要。當我們學會用形狀的語言來觀察事物，不論是人、建築物、鸚鵡、風景，還是消防栓，我們都可以畫得好，畫得一樣出色。

關於形狀的四個原則

我在這裡整理出四個原則，幫助你捨棄事物的語言，改用形狀的語言。其實這些應該說是有用的提醒，而不是原則，我會稱它們為原則，是希望讓你覺得這是非常有必要學習的。

1.先畫大的形狀，再畫小的形狀。
2.畫出裝飾性的形狀，包括強光、陰影、反射、圖形、質地。
3.把形狀組合起來。
4.只要看到「圈圍」形狀，就畫下來

一旦理解了這些原則，不但可以讓畫畫更容易上手，而且可以幫助你以新奇、有原創性的方式看事物。我們現在就來看看如何運用吧。

麥可・米契爾
（Michael Mitchell）

如果我們能很敏銳地找出物體的形狀，我們就什麼都能畫。

George Dugan

喬治・道根

你可以把幾個物體合起來
畫成一整個形狀

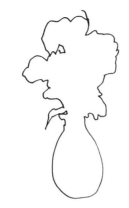

a 花與花瓶

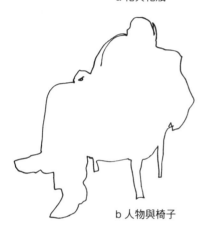

b 人物與椅子

原則 #1　先畫大的形狀，再畫小的形狀。

　　有時候，最難的就是一開頭。主題就在眼前，畫紙放好了，鉛筆也拿在手裡了。我們只要開始畫就行了。但要從哪裡開始？如何開始？原則 #1建議，先從大體開始，再畫細部，這樣會比先從小地方開始畫容易些。從看到的最大形狀開始畫。別管其他部份，就畫這個形狀。這個形狀也許是一個人或物體的外形輪廓，也可能是包含了好幾個物體的形狀。不管是什麼，就先從這裡開始畫。

　　例如，你打算畫花瓶裡的花。與其先畫瓶子裡的每一朵花，然後再畫瓶子，不如先畫花跟花瓶的整個輪廓。你只要把花跟瓶子當成一個形狀畫出來就行了。畫的時候也不需太過講究完美。這樣就可以很快掌握主題的尺寸大小。接著可以用這個形狀為基礎，繼續畫、做再勾勒、與周圍的形狀比較、再細分更小的形狀等等。

　　至於主題要分成多少個大塊的形狀，這並沒有限定。你自己決定哪些是大塊的形狀就好。如果有疑慮，不妨試著瞇眼看。然後畫下瞇眼後最先看到的形狀。

　　畫畫其實就是一種過程。你在紙上先畫下一些記號，這些記號會引導你畫出其他的部份。常常你並不知道自己畫到哪了，直到畫完才明白。這個過程，就是從畫大形狀開始。

羅勃・弗西特（Robert Fawcett）

一開始，可以先簡單地畫出形狀。
然後從最重要的形狀開始畫。

原則#2　畫出裝飾性形狀，包括強光、陰影、反射、圖形、質地。

　　這個原則會引領我們進入畫畫時最快樂的部份。之所以稱陰影、反射等這些部份為裝飾性形狀，是因為它們讓我們的視覺經驗更生動多變，而且它們也為畫面帶來多樣的變化。

　　剛開始要把它們看成是單純的形狀，可能要費點功夫。灑落在地板上的一束光線、帽沿在臉上形成的陰影，或是在發亮的鉻合金汽車保險桿上，扭曲變形的倒影，這些其實都是一些形狀而已。但當用全新的角度觀看時，很快就會發現，這些形狀本身具有一些幾何特性，例如拉長的三角形、歪歪的梯形、凹下去的圓形，它們都有特定的輪廓。

　　把這些小塊的形狀組合起來，就像在做百納被一樣。另外加上的每個亮點或反射，都會讓作品整體呈現更棒的效果。要讓畫看起來「真實」，看起來豐富美麗，就要了解裝飾性形狀的妙用。

瓶子的外部形狀很簡單。

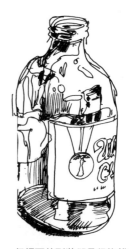

但裡面的形狀卻是很複雜。

手上面有各種不同的裝飾性形狀，讓畫看起來更具特色。

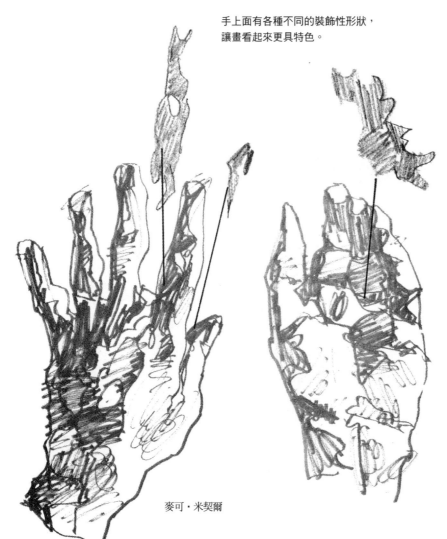

麥可・米契爾

練習1-E　有色玻璃

找一個有顏色的玻璃罐或玻璃瓶（例如汽水瓶或啤酒瓶）側放在面前（大約四分之三側面）。盡可能正確地畫出來，要特別注意看到的形狀。先畫主要的形狀，然後畫次要的部份，記得要畫玻璃瓶上的各種倒影。如果玻璃瓶上有標籤，把上面的字母也畫下來。使用2B或HB鉛筆，筆頭要削尖。主要畫線條，加上一些色調（明暗）來顯示明暗部。試著至少盲畫三四次，並且至少再勾勒兩次。至少畫20分鐘，如果畫得更久，也別在意，這代表你正努力找出形狀來。畫得跟實物大小差不多，或更大些。

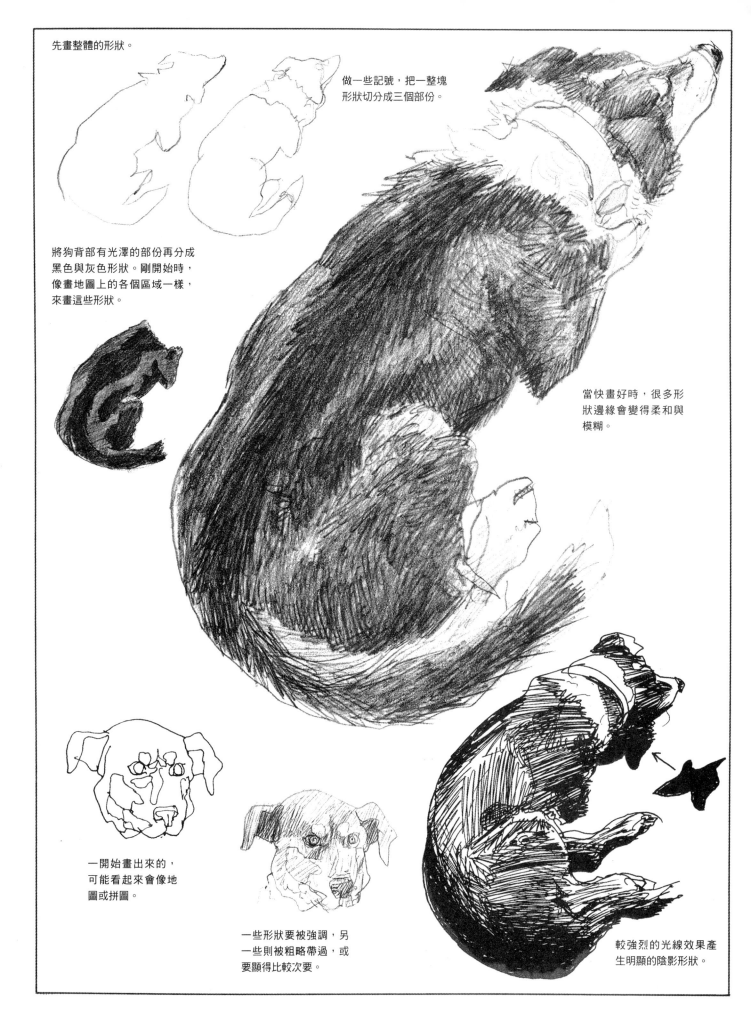

先畫整體的形狀。

做一些記號，把一整塊
形狀切分成三個部份。

將狗背部有光澤的部份再分成
黑色與灰色形狀。剛開始時，
像畫地圖上的各個區域一樣，
來畫這些形狀。

當快畫好時，很多形
狀邊緣會變得柔和與
模糊。

一開始畫出來的，
可能看起來會像地
圖或拼圖。

一些形狀要被強調，另
一些則被粗略帶過，或
要顯得比較次要。

較強烈的光線效果產
生明顯的陰影形狀。

28

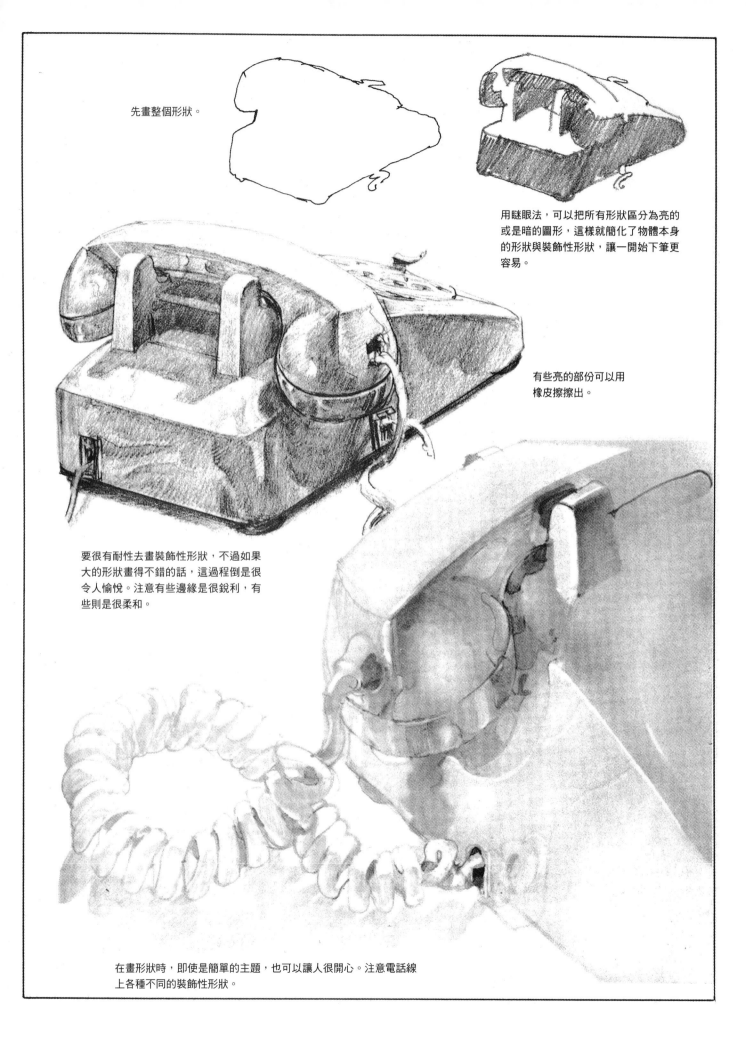

先畫整個形狀。

用瞇眼法，可以把所有形狀區分為亮的或是暗的圖形，這樣就簡化了物體本身的形狀與裝飾性形狀，讓一開始下筆更容易。

有些亮的部份可以用橡皮擦擦出。

要很有耐性去畫裝飾性形狀，不過如果大的形狀畫得不錯的話，這過程倒是很令人愉悅。注意有些邊緣是很銳利，有些則是很柔和。

在畫形狀時，即使是簡單的主題，也可以讓人很開心。注意電話線上各種不同的裝飾性形狀。

原則＃3　把形狀組合起來。

　　原則＃3是教你怎樣把事物連接起來。這個原則教你如何把各個部份組合起來，形成一個整體。下面畫的母牛就是一個很好的範例。畫家將牛身上的黑色斑紋色塊連接在一起，使得牛與牛之間沒有界線，因而創造出一個融為一體的圖形。這是一種很不錯的方法，我們可以看到一隻隻母牛，但同時也看到這群牛形成一大片的黑色形狀。我稱這個方法為「跨界」——意思是指同時將兩種相反的特性呈現出來。我們稍後會更仔細討論這個方法。現在我們先來看另一個例子。仔細看右頁上方男子的大衣黑色部份，是如何與背景的黑色融合在一起。像這樣形狀完全融合在一起，是非常少見。但因為這幅畫實在很特別，所以我還是列在這裡。

　　右頁下方的畫則示範了一種更常見的形狀合併方式。在這裡，兩位婦人裙子的黑色形狀是在膝蓋處連在一起，但在肩膀處卻是明顯分開。通常，有一兩處形狀連接在一起就可以了。

　　當相鄰的兩塊形狀是同一個色調或接近的色調，就可以運用這個原則。通常都是連接暗色的形狀，不過白色或中間色調的形狀也是可以融合得很好。我們在第四章還會學到如何融合形狀與光影。

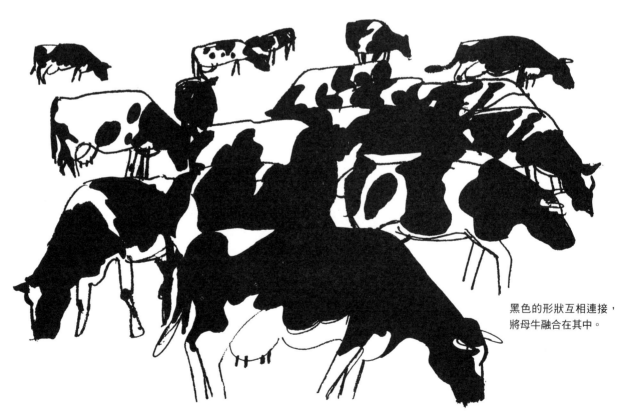

黑色的形狀互相連接，將母牛融合在其中。

諾曼・麥克唐納（Norman McDonald）

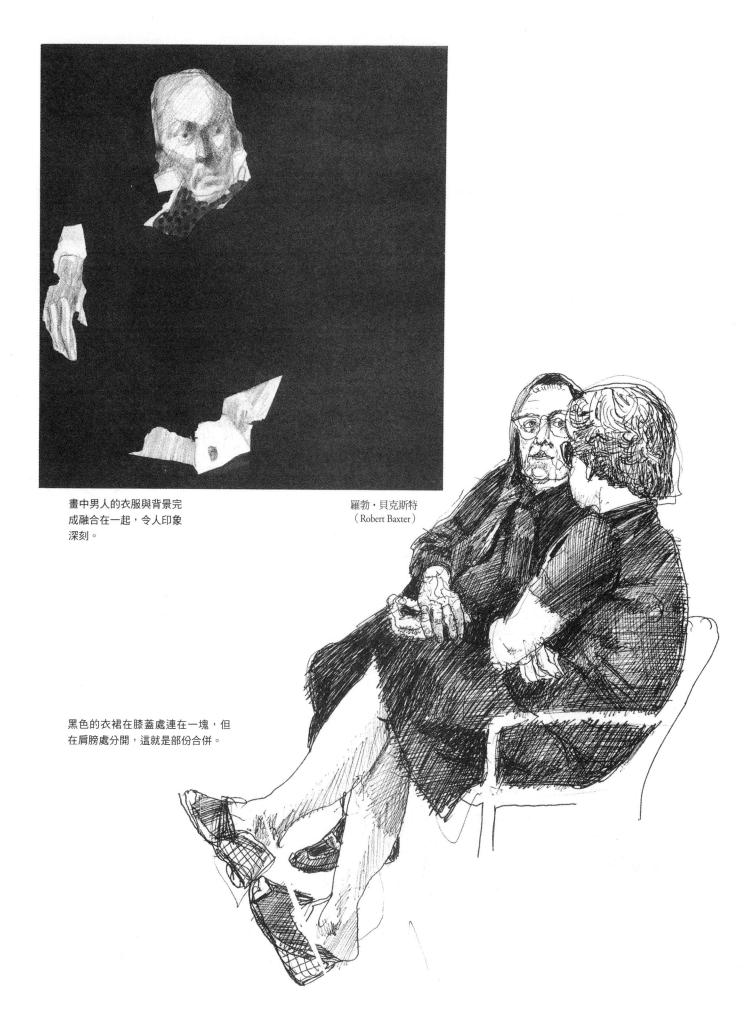

畫中男人的衣服與背景完
成融合在一起，令人印象
深刻。

羅勃‧貝克斯特
（Robert Baxter）

黑色的衣裙在膝蓋處連在一塊，但
在肩膀處分開，這就是部份合併。

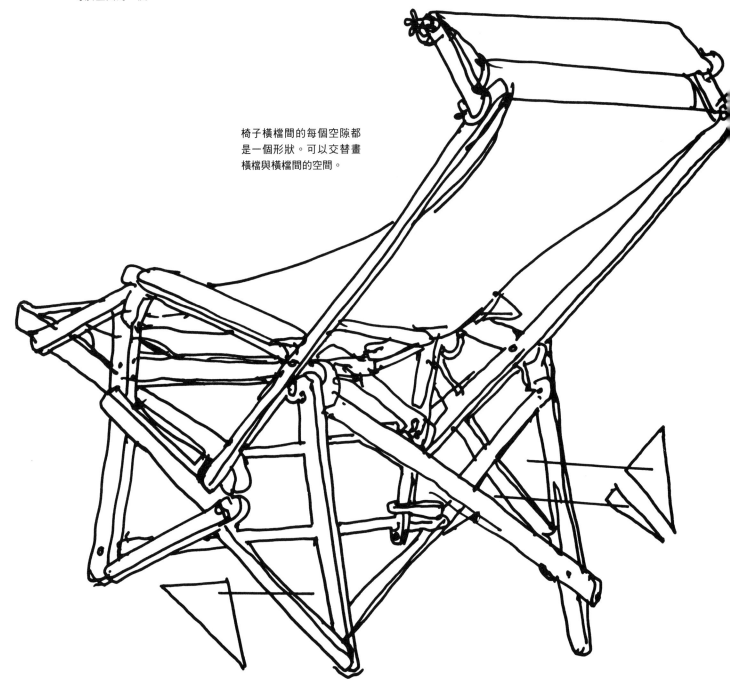

原則#4　看到「圈圍」形狀，就畫下來。

　　當你用拇指與手指做出OK的手勢時，就等於在手指間做出一個「圈圍」的形狀。乍看之下，它像一個「O」，但如果仔細看，會發現有其他特殊之處：這個「O」在接近手指連接的地方漸漸變細，而且在每個手指關節處都有小小的「點」，另外還有其他的特點。如果要你把這個形狀畫下來，你會發覺很容易就可以畫得很好，因為它不是什麼特殊的「事物」，只是一個形狀，可以輕而易舉就畫得很好。

　　我們常常會在人物與背景的結合中發現圈圍的空間或形狀。例如從樹葉隙縫中看到的天空、椅子橫檔間的空間、領子與下巴間

這幅畫可以看成是兩張臉，中間有一個圈圍的形狀，也可以看成是一個瓶子，兩邊各有圈圍的形狀。畫出其中一個就等於畫出另一個。

椅子橫檔間的每個空隙都是一個形狀。可以交替畫橫檔與橫檔間的空間。

的地方，這些全都是圈圍的空間，連眼白、茶壺把手與茶壺之間的形狀也是。一個手插腰站著的人，就可說是一個圈圍形狀，而且這人手臂與身體圍繞出的小三角形空間也是。這類的形狀有時稱為「負」形狀或「背景」形狀，或就稱為「空間」，不過不論如何，都是形狀。

既然都是形狀，那麼不論從那邊畫起都一樣；可以從手臂內側或身體外形畫起，也可以從那個圈圍的形狀畫起。因為這三個部份有共同的邊界，從這邊畫起跟從另一邊畫起都一樣。畫形狀既然比畫事物容易，那就不妨看到什麼圈圍的形狀都畫下來。另外還要培養出來回轉換畫物體與畫圈圍形狀的習慣，以便掌握更流暢與靈活的畫畫技巧。

同樣的，相鄰的形狀在比例上是相互扣合的，所以如果在畫一個形狀畫得吃力，可以先畫相鄰的形狀。

我認識一個藝術家，他在畫風景畫時，會先彎下腰，低下頭從兩腿之間看眼前的景物。他認為這樣可以從一個新的角度來觀看風景。畫圈圍形狀也可以達到類似這種效果，打破我們習以為常觀看事物的方法。而我們應該要一直試著發現新的觀察方式。

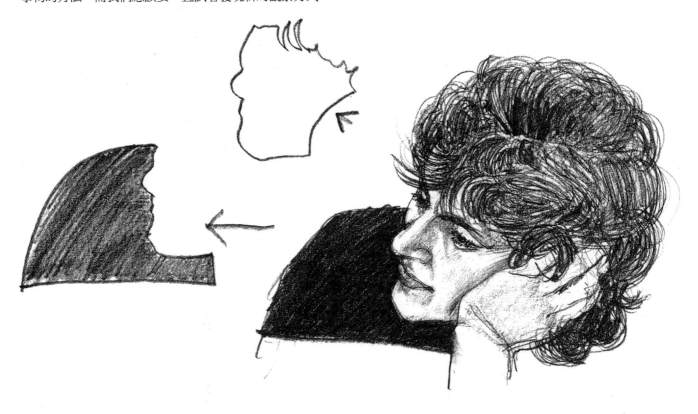

上衣的黑色部份就是圈圍形狀。
畫出這個形狀後，人物的側臉其
實也就畫出一部份了。

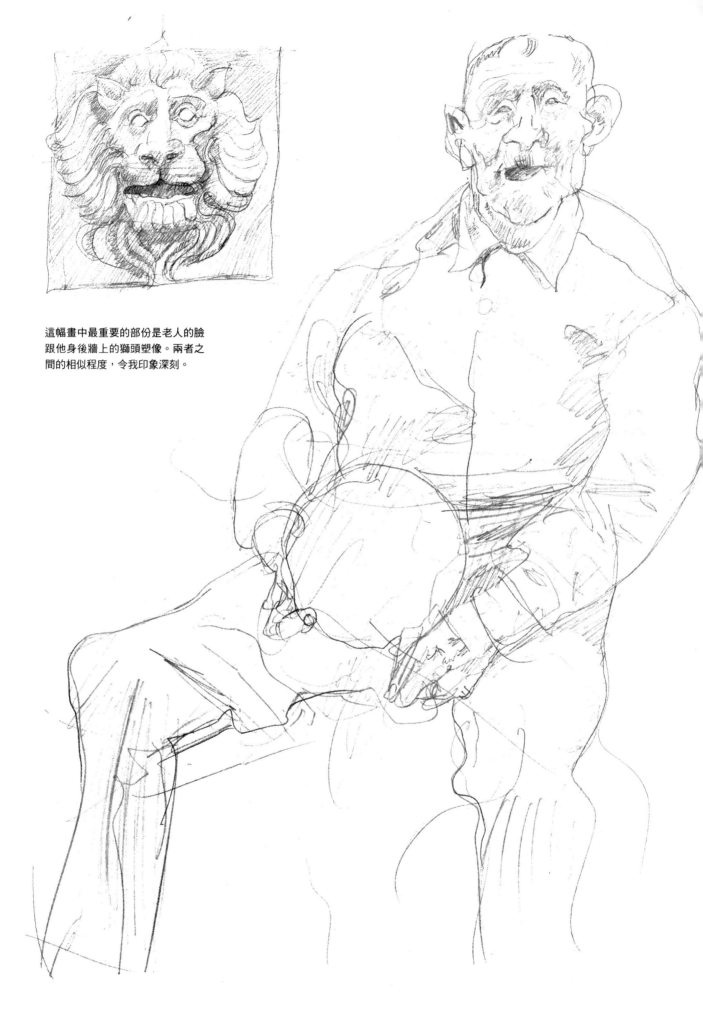

這幅畫中最重要的部份是老人的臉
跟他身後牆上的獅頭塑像。兩者之
間的相似程度，令我印象深刻。

觀察與疲乏

現在你可能發現，持續專注地觀察是很累人的事（請記住，我從沒說過這很輕鬆）。

會覺得疲乏是難免的。通常不知不覺間就開始累了。不過會有一些跡象出現，你可以學著辨識。例如，突然意識到時間的存在。一般來說，專心畫畫時，就跟在做夢一樣，很少會發覺時間流逝。一旦開始在意起時間來，就很可能是累了。其他的跡象還包括發覺自己分心，或開始根據認知而不是觀察來畫畫。這時候最好就是停下來休息。

克服疲乏的最好方法是學會「聚焦」法。就是在覺得疲乏之前，先找到作畫主題最引人注意的部份。先把這些重要部份找出來，然後專心畫這些部份，其他部份只要稍微畫一下即可。

「聚焦」法可以讓你把精力與時間集中在某些部份。例如畫人物時，會吸引人目光的部位應該是頭跟手。其他的部位就盡可能簡單處理一下。

簡單幾筆，一張臉就勾勒出來了。
其餘的部份，就靠觀者去想像了。

羅勃‧利佛斯（Robert Levers）

35

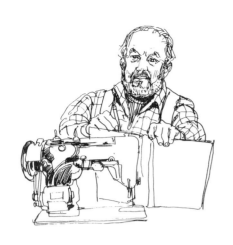

利用「聚焦」法，你可以在精力耗盡前畫完最重要的部份，讓觀者運用他們的想像力去「補足」或「完成」粗略畫完的部份。這樣會讓作品生色不少。

在這幾頁的圖中，我們可以看到「聚焦」法（也就是集中在某些部份，犧牲其他部份）是以不同的方式被運用。注意，不論是粗略還是精細的畫中，都可以運用聚焦法。如何挑選出主題「有吸引力」的部份，端看個人取決。對某人而言有趣的部份，對他人也許未必如此。重要的是，必須找出一些吸引人目光的地方。

練習1-F　機械物體

這次來練習畫一個複雜的機器，像是打蛋器、縫紉機、打字機或是削鉛筆機。使用2B或HB鉛筆，筆頭要削尖。運用「聚焦法」來畫。選一兩個重要的部份，仔細地畫，其他部份就只要畫簡單的輪廓或形狀。要多多觀看畫畫的主題。先找出主要與次要的形狀（可以使用瞇眼法）。試著至少盲畫三四次，不要塗掉，但至少再勾勒兩次。至少畫半小時。畫得跟實物大小差不多，或更大些。

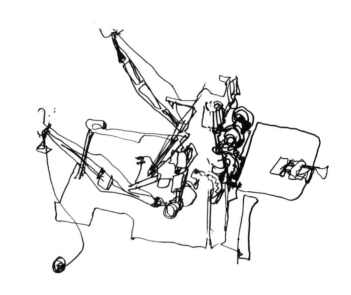

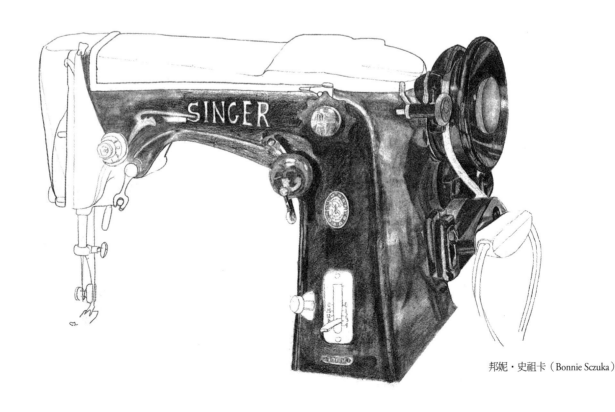

邦妮・史祖卡（Bonnie Sczuka）

跟油畫和雕塑比起來，素描有個特別的優點，那就是隨時可以停下來。只要時間、環境與體力允許，隨時都可以畫，而且沒有「完成」的壓力。有時候，素描好像變成這三種因素跟你觀察與記錄能力之間的有趣競賽。在一些畫作中，雖然比賽輸了，但還是很有樂趣。輸贏不重要，重要的是參與。

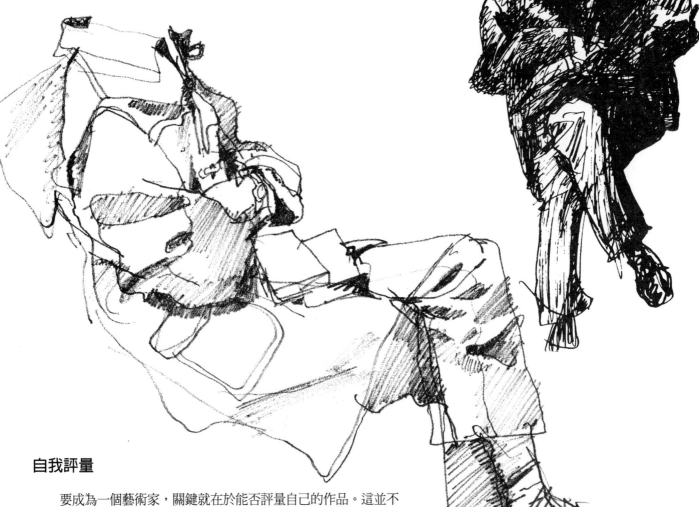

自我評量

要成為一個藝術家，關鍵就在於能否評量自己的作品。這並不是說要採取自我批評的態度，也不是說要對某個作品有好或壞的評價。作品必然都會有優缺點。你要學會用一種客觀、超然的態度找出這些優缺點。通常是在畫完之後做自我評量，如果可以，最好是景物還在眼前或模特兒還在的時候進行。

本書每章結尾時，都會針對各個練習設定一些問答題，這是要幫助你分析自己的作品。仔細檢視你的每項練習，然後作答。如果一時無法明確回答，就依據最接近的狀況勾選。

如果回答都是「是」，並不代表已經畫得很棒了，不過至少代表學習的方向是正確的。或許只需再多多練習。如果回答中有一些「否」，但對自己的努力其實很滿意，那請繼續下一個練習的評量。如果覺得不滿意，那最好要特別注意那些回答「否」的問題。這是讓自己進步的最好機會。

第一章　重點整理
畫畫的步驟

本章說明畫畫絕對是一種可以學習的技能，並且強調在學習的過程中，觀察是非常重要的。請記住以下的重點：

· **利用實用的對話**。畫畫時，用「線條與形狀的語言」跟自己對話，而不要用「事物」的語言。找出有趣、值得探究的部份，而不要直接做判斷。

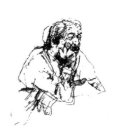

· **利用誘發字眼來引導手畫畫**。把希望捕捉的特點用一個字眼表達出來，然後在心裡默默重複。

· **盲畫**。畫畫時，要邊看著主題邊畫。

· **再勾勒**，而不要直接擦掉。要做修改時，只要在已經畫上的線條旁，再加上新的就好。所以不要擦掉原本的線條。

· **選擇觀看而非認知**。學著把注意力放在主題上，而不是畫上。

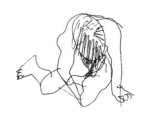

· **個人特色**。把眼睛看到的畫下來，這樣就能明確畫出獨特的事物，而非象徵性的圖形。

· **簡化形狀**。被主題的細部搞得頭昏眼花時，可以用瞇眼法幫助處理細部。

· **找出形狀**。試著把主題看做是一連串互相連接的形狀。先畫主要的形狀，再畫次要的、屬於裝飾性的形狀。注意那些相互扣合與圈圍的形狀。

· **聚焦**。找出主題中最吸引人的部份，先特別好好畫這些部份，其他部份則可以粗略畫出。

自我評量

　　要正確評量自己的作品，請仔細回答以下的問題。不要去想自己的畫有多好或多糟。重要的是，有沒有完全做到。

練習1-A　腳
是　　否

- 是否常常邊看主題邊畫？
- 是否至少嘗試過三、四次盲畫？
- 有試著「再勾勒」嗎？
- 就你的判斷，輪廓與細部是否畫得接近你觀察到的？

練習1-B　手
是　　否

- 是否常常邊看主題邊畫？
- 是否至少嘗試過三、四次盲畫？
- 有試著「再勾勒」嗎？
- 就你的判斷，輪廓與細部是否畫得接近你觀察到的？

練習1-C　青椒
是　　否

- 第一次畫時，是否沒有看著或是沒有先觀察過之後再畫？
- 第二次畫時，是否有邊看著主題邊畫？
- 第二次畫時，是否至少試著「盲畫」三四次？
- 第二次畫時，是否試著「再勾勒」？
- 就你的判斷，第二次畫的輪廓、色調與細部是否接近你觀察到的？
- 就你的判斷，第一次畫的跟第二次畫的是否有顯著不同？

練習1-D　眼睛
是　　否

- 是否常常邊看主題邊畫？
- 是否至少嘗試過三、四次盲畫？
- 有試著「再勾勒」嗎？
- 就你的判斷，輪廓與細部是否畫得接近你觀察到的？

練習1-E　有色玻璃
是　　否

- 是否常常邊看主題邊畫？
- 是否把主題拆解成形狀，先畫主要的形狀，再畫次要的？
- 是否畫出以下這幾種形狀：反射、陰影、標籤、字母等形狀？
- 是否至少嘗試過三、四次盲畫？
- 有試著「再勾勒」嗎？
- 就你的判斷，輪廓與細部是否畫得接近你觀察到的？

練習1-F　機械物體
是　　否

- 是否常常邊看主題邊畫？
- 是否把主題拆解成形狀，先畫主要的形狀，再畫次要的？
- 有試著「再勾勒」嗎？
- 就你的判斷，輪廓與細部是否畫得接近你觀察到的？
- 是否有用「聚焦法」，先集中心力畫一兩個部份，再簡單處理其他部份？

第二章 藝術家的筆法

區分兩種筆法·自由的筆法·收斂的筆法·臨摹·模仿·探究各種作畫工具·擦塗

19世紀的義大利藝評家喬凡尼·莫瑞里（Giovanni Morelli），鑑定功力驚人，能精準地替佚名或誤認的作品找到真正的創作者。他的方法很簡單，就是去分析每位大師在處理次要細部時所用的筆法。他發現，每位大師各有其獨特的風格，而且前後一致。在一些像耳朵跟手這種不太重要的細部上，大師所用的筆法跟他簽名的手法是一樣的。每位畫家也都是這樣展現自己的筆法。而莫瑞里知道如何判讀。

大師各有各的獨特筆法，我們也一樣。當我們在寫字時，顯然就各有各的特色。有的人寫字很用力，有的人則是很輕。有的人字寫得圓圓的，有的人寫得很斜，也有人寫得都黏在一起。我們在不知不覺間表現出自己的獨特性。我們的字跡很明顯傳達出「這就是我」的意思。可是我們匆忙寫下的字跡，跟我們寫信給朋友的字跡卻又不同。前者可以稱為是「自由式」，後者則可以稱為「收斂式」。

我們可以這樣來想：畫畫同樣也是有直覺式與分析式兩種筆法。前者是自由奔放，後者是收斂有所拘束。我們需要有直覺的技巧來捕捉我們眼睛所見到的東西本質，掌握它的精神與感覺。我們也需要分析的筆法，才能畫得更清楚、更細緻、更具體。以下我列出這兩種筆法的特性：

直覺式（自由的）

快速、簡略、篤定、神經質、揮灑自如、衝動、鬆散、相連

分析式（收斂的）

精確、細微、仔細、耐心、審慎、深思熟慮、斷裂

如果同時使用這兩種筆法，會出問題。分析式筆法會限制與阻礙直覺式筆法所需的鬆散特性。直覺式筆法（以下稱自由筆法）則會模糊與削弱分析式筆法（以下稱收斂筆法）所需的技巧。為了讓兩種筆法充分表現出各自的特長，應該讓它們分開獨立運作。不過我認為，每個人其實都同時具有這兩種筆法。學會如何區分兩者後，畫畫時，就會知道在什麼時候可以交替使用。

在本章，我們要研究六位大師的筆法，看看他們是如何運用自

由與收斂的筆法。而且我們要來臨摹、模仿大師的筆法，藉此來認識我們自己的筆法。我們會把重點放在這兩種筆法上，先只用一種筆法畫，然後再用另一種，最後再結合兩種筆法一起使用。由於作畫工具對於筆法的表現影響頗大，我會在最後註明畫畫工具的使用方法。

大師的筆法

如果仔細觀看，會發現大師的筆法看起來跟我們隨手畫的一樣有點亂。

莫蘭迪

竇加

林布蘭

梵谷

德拉克洛瓦，《獅子習作》，石墨。
芝加哥藝術學院。

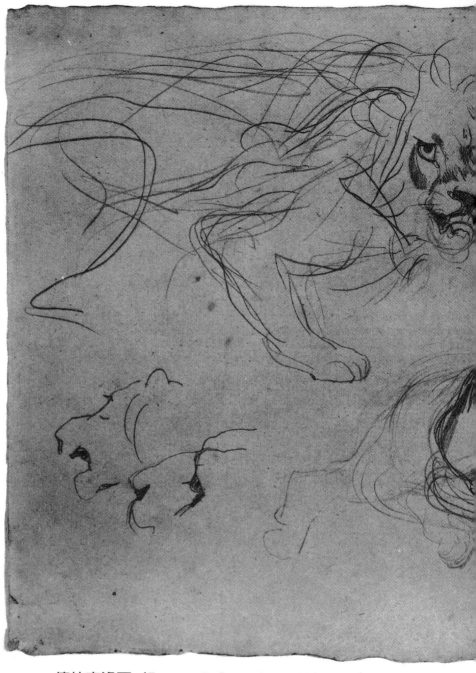

德拉克洛瓦（Eugene Delacroix, 1798-1863）
──運用糾結成團的線條

在這幅《獅子習作》中，我們可以仔細觀察到，德拉克洛瓦
是如何同時運用自由與收斂的筆法。面對活生生的獅子，畫家用他
的筆法描繪出獅子的形體。他一開始是用比較隨意、自由飛舞的筆
法畫出線條，當這些線條聚集糾結在一塊時，某些線條看起來就合
在一起，這在左上角的獅子特別明顯。它前腿與腰腿部上的重複線
條，強化與補強了整個形體。

而在這幅畫的下半部，從獅子身體上的肌肉與細部，我們可以
明顯看到收斂的筆法。這些充滿生命力的線條，比其他地方的線條
還深，也更果決。

這兩頭獅子的速寫，完美說明了從筆法可以獲得什麼訊息。剛
開始畫的線條模糊鬆散，但卻勾勒出大致的形貌，接下來就可以精

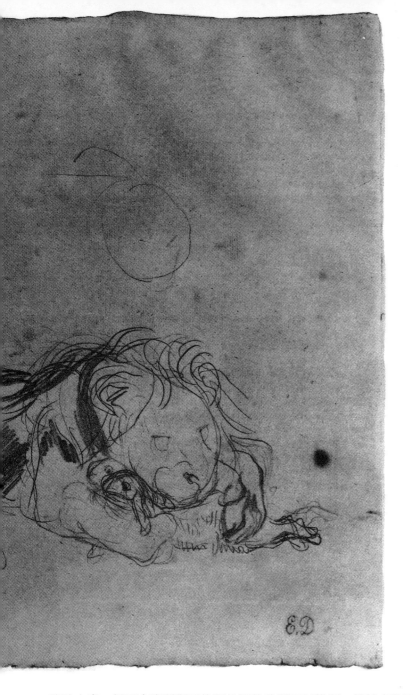

確地來畫。從下方那頭獅子後腿位置的改變可以推測，德拉克洛瓦在畫的時候，獅子正在動。比起花很多時間精細描繪後修改，像這樣先畫一些簡略的線條再修改，會容易多了。在左上獅子的臉部與下方獅子的身體上，則可以看出畫家非常擅長運用聚焦法。

試試這樣做：拿起鉛筆，先不要在紙上畫，而是在空中畫出這幅畫的一部份。想像德拉克洛瓦會用什麼速度畫，試著也用同樣的速度來畫——畫自由飛舞的線條時快一些，畫焦點部份時慢一點。在他連接輪廓線條的地方，你也連接，斷開的地方也斷開，再勾勒地方也再勾勒。

這個畫中許多的嘗試性線條、幾處不太正確的起筆、一些近距離的特寫、加上聚焦法的運用，都清楚展現出德拉克洛瓦作品的特質：衝動、活力、靈活與自信。

Delacroix

「如果必須用掃把粗略來畫，那最後就必須得用針來畫完。」

德拉克洛瓦是最先讚揚筆法為藝術不可或缺的要素的大師。他認為不僅在素描中要看得出筆法來，在完成的油畫中也應該要看得見。他身處於浪漫主義時代，性格也具有浪漫主義的氣質，重視感覺更甚於理性。評論家曾拐彎抹角地說，他的筆法「龍飛鳳舞」，說他具有「使畫面震顫的魔力」。他非常擅長描繪動物的生命力與優雅姿態，常常到巴黎植物園速寫，然後再運用到他狂暴、富有幻想力的油畫中。

鬆散的筆觸與表現色調的淡彩。

Rembrandt.

　　林布蘭是一位多才多藝的畫家，他不
但擅長這種筆觸奔放的墨水畫，也擅長小
型精細的蝕刻畫。林布蘭從不在乎什麼藝
術理論。他相信直覺，對於光線在物體所
呈現的效果深深著迷。從他的筆法可以看
出他會使用各種不同的作畫用具，還有各
種筆法，有的粗有的細，有自由的，也有
收斂的。他常常使用半乾或半濕的畫筆，
好表現出畫紙的質地感。

林布蘭（Rembrandt van Rijn, 16-1669）
──快速、精確的筆法

　　這幅墨水畫與前面德拉克洛瓦的作品有許多共同之處。兩者
都是素描作品，都是為了之後繪製大型作品而畫的。雖然有小部份
可以看出收斂的筆法，不過兩者還是以自由快速的筆法為主。這件
作品中，線條粗細的變化與某種類似鞭繩揮舞的特質，讓畫面充滿
活力。墨水筆比鉛筆不易掌控，但顯然林布蘭偏愛用沾了墨水的畫
筆或是鋼筆作畫。林布蘭在這幅畫中，可能同時使用了鵝毛筆與畫
筆，因為枕頭、被單跟臉部的表情都刻畫得十分細緻，而衣褶與陰
影的部份，筆觸就較為粗寬。請注意頭部、手臂與枕頭下厚重粗黑
的色調。圖下方人物周遭的色調較柔和，有可能是用稀釋過的墨水

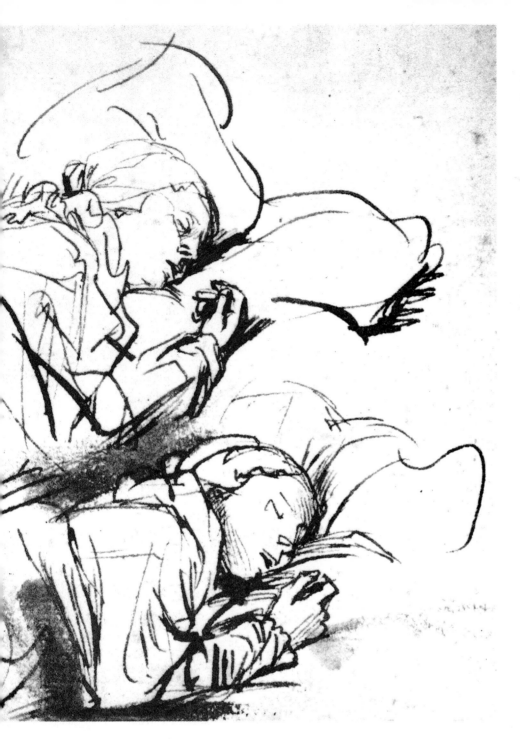

林布蘭，《睡著的莎斯基雅》，紐約，The Pierpont Morgan Library。

畫的，不然就是用手或手指塗擦過。這種明暗光線的呈現，是林布蘭作品的主要特色，即使在他最粗略的作品也可以看得到。

在莎斯基雅的臉部與手部，我們可以看到林布蘭改用收斂的筆法來畫。他在這裡使用較短的筆觸，而且必定畫得很慢，才能畫得如此精確。經過這樣分析之後，我們可以了解，雖然一幅畫看起來全是運用自由的筆法，但其實有些部份可能是以收斂的筆法仔細畫出重要部份，以此來平衡其他自由活潑的筆觸。

試著用一支乾的小畫筆，照著林布蘭的筆法畫，從臉部與手部仔細刻畫的筆法，到其他快速粗放的筆法，看你是否能感覺出畫畫速度的改變。線條的粗細則可由下筆輕重控制，下筆重一些，可以畫出粗厚的線條，用筆尖畫，可以畫出細的線條。

Matisse

馬蒂斯熱愛彎曲、裝飾性的線條。從他簽名中那個誇張的「S」，就可以看出他對於曲線鍾愛。他的筆法明顯表現出線條的簡單與優雅。只有在畫花紋或裝飾圖形時，他才會很謹慎仔細地畫。馬蒂斯畫的線條很長，而且他的筆就像地震儀一樣，能仔細描繪出輪廓的每個彎曲與起伏。他偏好用細的筆尖，或是可以畫出均勻線條的鉛筆，不過我們知道他一直不斷嘗試新的媒材，也會用粗的畫筆或是筆頭較寬的鋼筆來畫。他的畫總是很隨性，會畫出很長的單一線條，讓這些線條「帶領他」到任何地方。他似乎也會以適度、謹慎的速度，運用收斂的筆法來作畫。

馬蒂斯 (Henri Matisse, 1869-1954)
── 雅緻、裝飾的線條

馬蒂斯作品的特點就是其裝飾性魅力。在這幅鋼筆畫中，線條清楚、分明又雅致。他作品中那種直覺性的特質，就表現在那些流動的長線條中，而且明顯不是刻意而為。和正確的比例相較，輪廓外形顯然更重要。例如，跟身體的其他部位相比，頭部和彎起的那隻手畫得有點太小了，但他一點也不在乎。馬蒂斯也不在意光影、透視或是精確的臉部五官。對他來說，線條就是一切。他熱愛裝飾性的平面圖形，像畫中這位女性衣服或頭髮上的圖形。注意看他在畫手臂輪廓時，如何用優雅的彎曲線條來畫每個細微處。他也不用什麼再勾勒的手法。他一筆畫下去，就不會再改了。馬蒂斯畫的臉幾乎沒什麼表情，也沒什麼特色，看起來就像希臘瓶子上出現的臉。看得出來他花比較多的心力在畫模特兒的衣服而不是臉。會吸引他注意的總是椅子上、模特兒身上的首飾或是頭髮上少許的裝飾圖形。

試著拿鋼筆憑空畫出這幅畫的某部份。看你是否可以感覺得出馬蒂斯畫細長彎曲線條的速度與力道。臨摹模特兒的頭髮、首飾與椅子裝飾花紋等細部。還有要模仿馬蒂斯畫臉部五官時的簡略筆法。當你這樣畫時，心裡要想自己就是馬蒂斯。

不同的裝飾性線條。

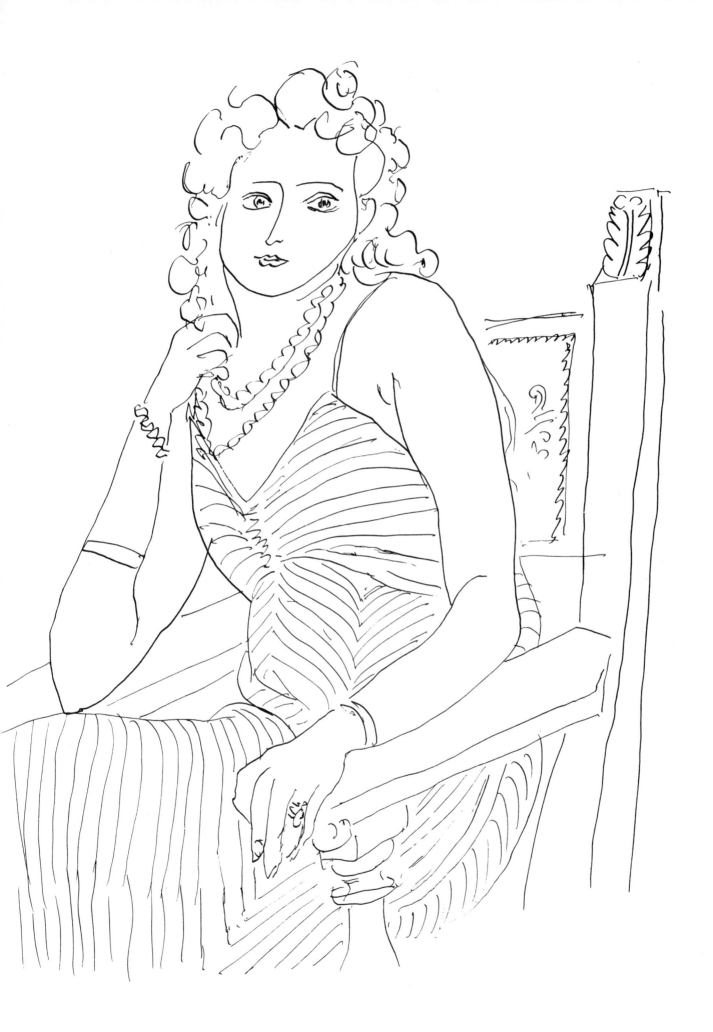

「有時感情是那麼的強烈，讓人在畫的時候根本沒有意識到是在畫畫……線條筆觸一個接一個自然出現，前後連貫，就像說話時或寫信時用的言語一樣。」

雖然梵谷並不是一個天才型的畫家，早期的作品常顯得拙劣，但他將自己所看到的強烈幻象，結合各種筆法，創作出非凡的作品。他晚期的作品可說展現出各式各樣不同的筆法：平行的直線、細線、漩渦狀的花紋、起伏的波狀線條、小細點。梵谷通常先用鉛筆打底，然後再仿效日本人用蘆葦筆完稿。他偏好寬扁的筆頭，不過有時候在同一幅畫中，也會換不同筆頭的筆，甚至用畫筆來畫。他也會運用稀釋的墨水來畫。

梵谷（Vincent van Gogh, 1853–1890）
——狂暴的漩渦線條

梵谷最著稱的便是在筆法中融入個人的情感，這點在歷史上沒有一個畫家可以超越他。關於梵谷狂野扭曲的線條筆觸，已經有很多討論了。他即使是畫花或是郵差，都是用這種令人著魔的粗厚起伏、強烈漩渦狀線條來畫。的確，梵谷作品吸引人之處就是他筆觸中那種自發性的強烈感情。不過有時大家卻沒注意到，他也會很認真用不同筆法來描繪各種形體。他會用緊湊而厚重的漩渦狀線條描繪柏樹，以鬆散流動的漩渦線條描繪雲，用短而平行的線條描繪麥田，以點點來畫割過的草地。梵谷是位感情衝動的畫家，不過別忘了，他也曾努力試著用不同的筆尖與畫筆來平衡自己這種性格。

請拿一隻粗筆頭的鋼筆，在梵谷這張畫上模擬他的各種筆觸。試著感受每種不同筆法的節奏與速度。

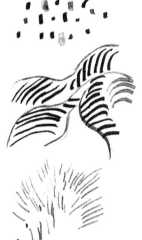

當試用不同的筆法來畫。

梵谷，《柏樹，聖雷米》，1889。蘆葦筆及棕色淡彩，紙上有鉛筆底稿。24.75×32.25吋。The Brooklyn Museum, Frank L. Babbott and A. Augustus Hraly Funds.

梵谷，《亞爾的風景》，1888。Museum of Modern Art, Rhode Island School of Design. Gift of Mrs. Murray S. Danforth.

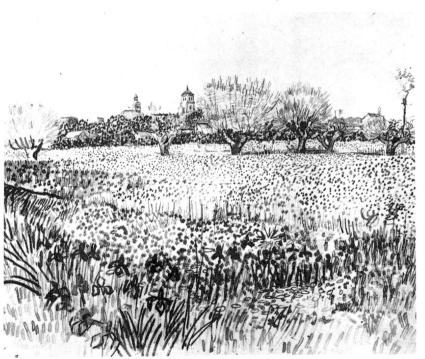

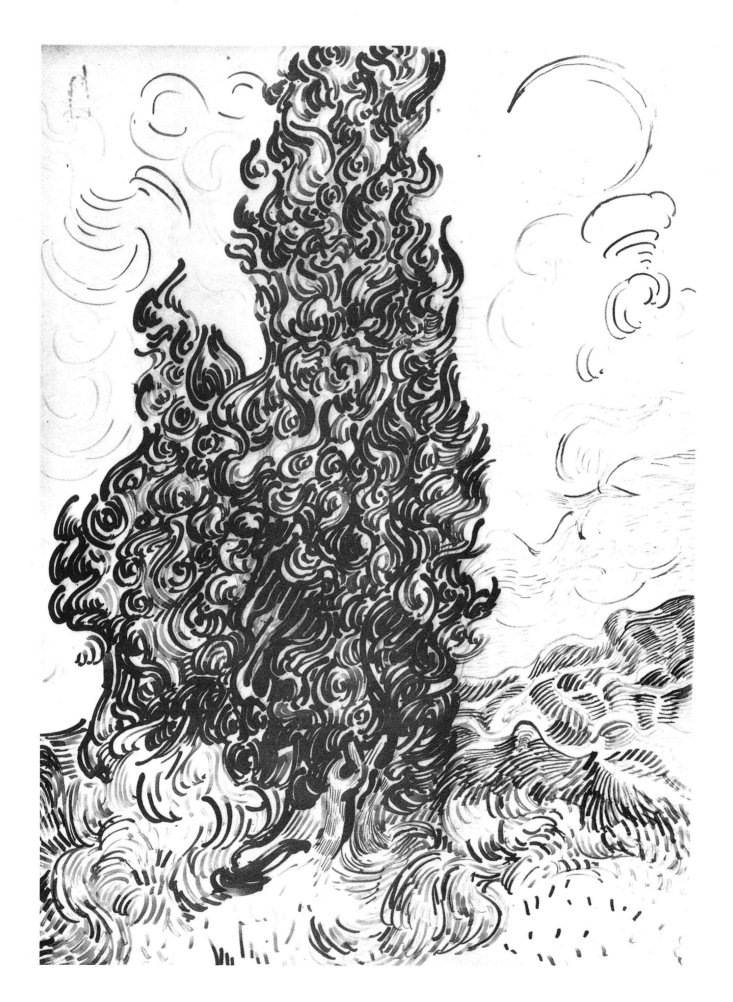

「我的畫，不過是對於前輩大師作品思考與研究的結果。對於靈感、直覺性、激情，我一無所知。」

竇加所說的，剛好跟梵谷說的相反。顯然他相信研究與紀律比直覺更重要，但我們也不要太把他的話當真，因為他的筆法其實顯露出許多「自由隨性」的特質。

竇加會把精確又優雅的線條，跟平行的色調性線條結合運用。他有時用尖細的鉛筆，有時則用粗的蠟筆或粉彩筆。竇加筆法的典型特色就是在快筆勾勒的手臂、腿或外衣上，運用大量的再勾勒技巧，但在手或臉部是以精確仔細的筆法描繪。因為這樣，我們才得以看到自由與收斂筆法的完美結合。

竇加（Edgar Degas, 1834-1917）
——靈巧的線條與收斂的隨意塗畫

在竇加的作品中，我們可以看到自由與收斂的筆法之間達到完美的平衡。竇加跟林布蘭一樣，會在同一幅畫中混合使用自由揮灑的線條與處理得較為細膩的線條。請注意看竇加的「色調性線條」，就是那些一連串快速完成的平行線條。這些線條在臉部、頭髮、手臂跟身體上，都是短短的，且分佈均勻。但在背景的部份，線條則幾乎是隨意塗畫上去。而且在這部份，竇加三不五時隨著手腕的轉動，改變線條的走向。竇加在這裡所使用的細線筆觸，是藉由下筆時不同的力道或是線條的間距，來表現明暗。

拿一支鉛筆或是尖頭的蠟筆，憑空臨摹竇加的色調線條。感受一下他如何變化線條的走向，尤其是在背景的部份。

竇加的作品有兩個特點一直會出現。一個就是「聚焦」。請注意看，相對於其他部份，他是多麼精準又仔細地在畫五官。另一個是「再勾勒」。如果仔細看，畫發現畫中這位歌手的上臂與下半身周遭有許多再勾勒的部份。就像竇加隨意勾畫的色調性線條，再勾勒也是他自由筆法的明顯特色。

竇加深受完美的古典主義大師安格爾（Ingres）影響，但他也受狂暴的浪漫主義大師德拉克洛瓦吸引。就像評論家瓦勒利（Valery）所說的，竇加「既遵循大師安格爾的誡律，同時又受德拉克洛瓦的奇特魔力吸引」。這句話恰如其份地點出，竇加筆法所展現的自由與收斂的平衡。

來回塗畫，變換線條走向。

竇加，《小狗之歌》，平版畫。
Gift of W. G. Russell Allen. Courtesy, Museum of Fine Arts, Boston.

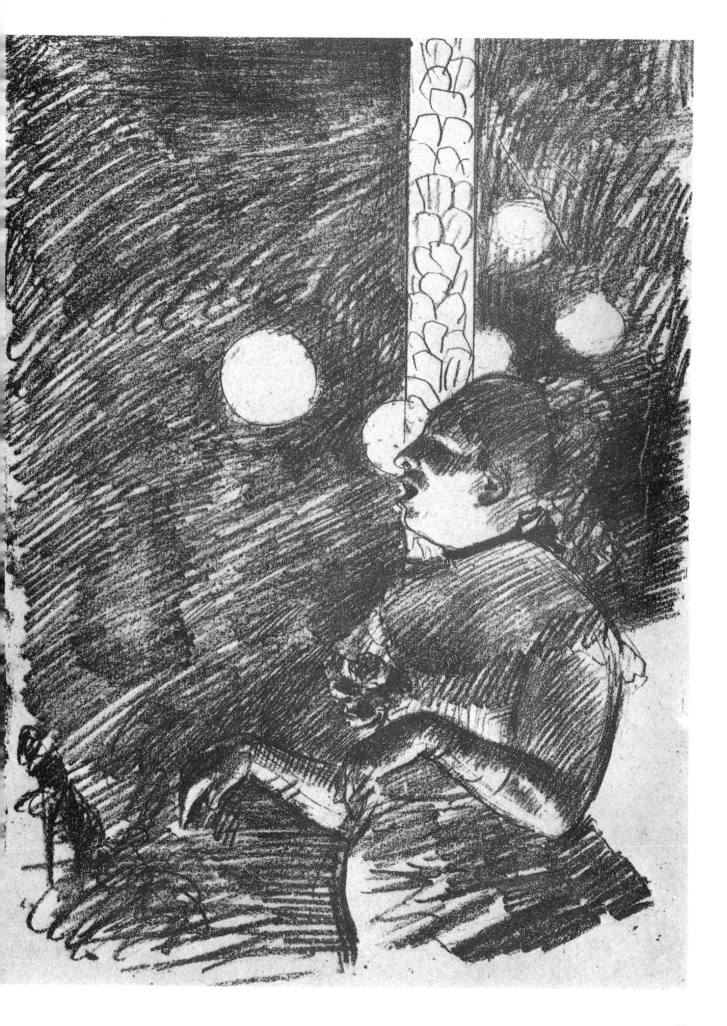

莫蘭迪（Giorgio Morandi, 1890-1964）
——耐心畫出交叉線法的筆法

在莫蘭迪的畫中，我們看到收斂的筆法開始較佔上風。他用所謂的細線法（hatching）井然有序地描繪出色調。用細線法畫畫時，淺色調的部份是以一連串平行的短線條來表現。較深的色調則是用另一組的線條，畫在第一次畫的線條上，而且是以垂直的角度畫上。這就是所謂的交叉線法。若要畫更深的色調，就再用另一組線條，用另一邊垂直的角度畫上去，以下類推。畫家就是這樣一部份接一部份，慢慢而有耐心地畫完一幅畫。這些線條都很短，通常不會超過一吋，這樣比較好表現出均勻的色調。

就像大多數用這種筆法畫畫的藝術家，莫蘭迪偏好用墨水筆或蝕刻畫的方式，因為這兩種方式可以畫出細緻的線條。細線法是一種謹慎細心、有條不紊的筆法，像莫蘭迪這樣的畫得要花好幾小時，甚至好幾天才能畫好。

試著用一支沒墨水的鋼筆來臨摹這幅畫的一小部份。看是否可以感受到畫這類作品時所需的控制力。

Morandi

莫蘭迪的筆法著重在收斂。他使用細線法的線條只畫四種色調效果：明、偏明、偏暗、暗。他不畫純黑的色塊。他的作品中處處可見尖細鋼筆的勾畫，但他在畫輪廓時都是用色調來表現。如果瞇眼看他的畫，或是站遠些來看，會發現根本看不到線條，只看到灰色的柔和色調。

細線法

交叉線法

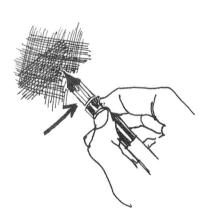

耐心描繪色調。

莫蘭迪，《靜物》，1933。蝕刻畫，以黑色來印。版畫尺寸：11×15.4吋。紐約現代藝術博物館。

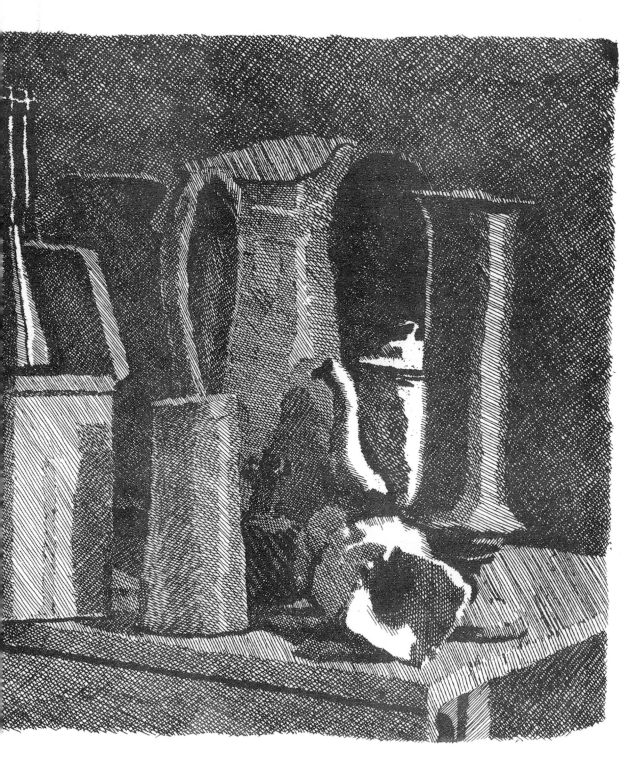

用鉛筆畫的形狀……

加上細線法的色調……

加上背景，還有塗擦。

寇維茲（Kathe Kollwitz, 1867-1945）
──柔和的色調與粗糙的邊緣

「我一生都在與死神對話。」

寇維茲作品中的灰暗色調與悲傷的題材，顯露出她個人對憂鬱主題的偏好。很少有藝術家可以這麼成功地把生命與藝術結合在一起。她精湛地用深黑與細膩的灰色，刻畫貧窮、戰爭、工業化與死亡。寇維茲基本上是一個感情豐富的藝術家，她甚至能夠以自畫像中痛苦與譴責的眼神來傳達強烈的情緒。對她來說，色調就是傳達情感的工具。

雖然寇維茲常常用厚重的蠟筆線條或尖細的墨水筆線條來速寫，不過這幅自畫像卻是以其細膩與內斂聞名。就我來看，這幅畫幾乎可說是完美無缺，它的每個線條都恰到好處。令人難以置信的是，這件作品幾乎沒有隨性的線條。她用蠟筆的側邊而不是筆尖來畫，因此能夠快速畫出很大的範圍。注意看她是如何畫臉部的凹陷與皺摺處，如何用較重的力道來畫陰影與較暗的部份，用較輕的力道來畫其他部位。雖然整幅畫的色調層次密實，但下筆的輕重仍決定了色調的明暗。

這位畫家筆法的另一個特點，就是在柔和的描畫中，使用銳利的線條讓五官輪廓分明。這點在嘴巴的線條、前額的皺紋跟臉部的邊緣表現得特別明顯。這是用蠟筆較尖的邊緣來畫的。鼻子與下唇的亮點，則可能是用剃刀或鋒利的刀片，刮出白色銳利的邊角。最後請注意看臉部是如何漸漸淡入畫紙白色的背景裡。整幅畫就用這幾筆柔和的線條完成，畫面因此更加充滿神秘的吸引力。

拿一張紙，試著臨摹寇維茲這幅自畫像的一小部份，來感受一下她的筆法。你會需要用到炭筆與Conté硬質蠟筆。在較暗的部份下筆重些，在較亮的部份輕些。同時試著以漸層疊上的方式畫出色調的變化。另外在畫紙的空隙處留下（或者不留）一點點空間，這樣也可以讓紙張的質地對整體效果產生一些影響。看你是否可以再創造出不同的銳利線條與柔和色調。

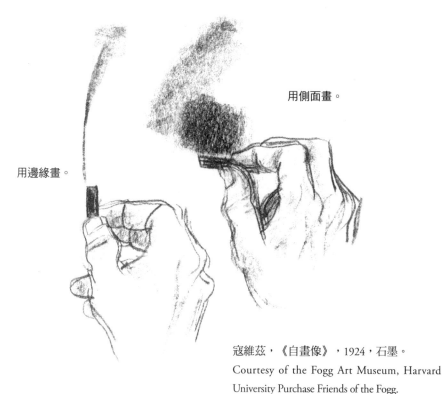

用邊緣畫。

用側面畫。

寇維茲，《自畫像》，1924，石墨。
Courtesy of the Fogg Art Museum, Harvard University Purchase Friends of the Fogg.

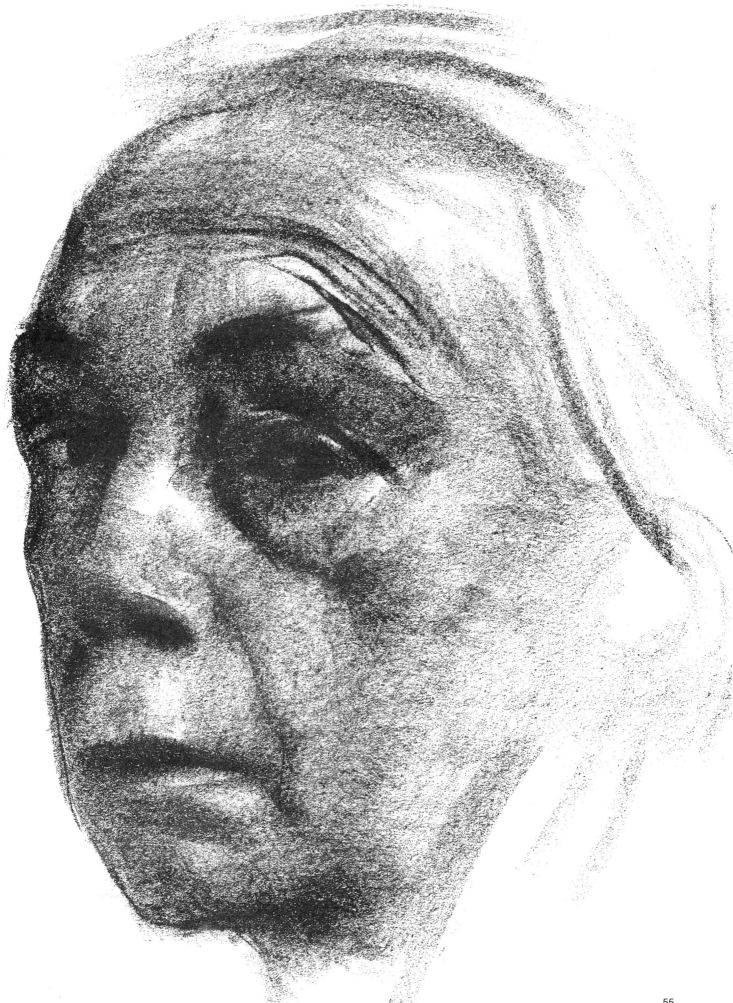

臨摹

一位朋友跟我說，自從她有一回跟在一個很厲害的滑雪者後面，什麼也不想，就只是模仿她的樣子跟動作後，她的滑雪技術就突飛猛進。這種將自我投射到另一個人身上的現象就是所謂的「移情作用」，這也是個很有用的訣竅。臨摹大師的作品，可以讓你感受大師所體驗到的感覺，對大師的經驗感同身受。在臨摹大師筆觸的過程中，你會真正感受到所謂的筆法是什麼。這種體悟會一直在你心中成形。一開始你是一筆一筆臨摹大師的作品。這過程很死板，也很辛苦。但是慢慢地，當你在畫時，會發現越來越輕鬆上手。你會開始認識什麼是筆法，不經思索便可以畫出線條。這就達到心手合一的地步，也就是「最佳狀態」，這是在學習的過程中都會出現的感受（像是網球發球或是變魔術）。

小時候，我很愛臨摹，可是總覺得有罪惡感。我記得自己會從雜誌上的圖片臨摹迪士尼的卡通人物，然後再藏起來或毀掉。我的鄰居鮑比跟我很熟，雖然如此，每次他發現我在畫東西，他就會賊頭賊腦地在我房間裡東看西看，直到他發現我把臨摹圖片匆忙藏在書或枕頭下面，不小心露出的一角。我覺得很丟臉，覺得自己是個冒牌貨。雖然後來我在學校得到不少肯定，但我還一直感覺自己不配得到誇讚。高中時，我臨摹了許多人的作品，特別是幫時代雜誌畫封面的藝術家。那時候大多數為時代雜誌畫封面的藝術家，風格都差不多，但我卻能一眼辨識出是厄內斯特・貝克（Ernest Hamlin Baker），還是鮑利斯・查勒平（Boris Chaliapin）畫的。

雖然我的畫畫技巧已經進步很多，不過之前我老是認為那是以不太誠實的方式獲得的，所以我不太相信自己的繪畫能力。我是後來才能接受，我其實有自己個人的筆法，而不管怎麼說，這都要歸功我早年的臨摹練習。

練習2-A 臨摹大師的作品

從前面討論的七位大師作品中選一幅，用相同的工具臨摹。為了忠實臨摹大師的筆法，請特別注意每根線條的長短，以及大師是如何連接及斷開線條。想像大師畫畫的節奏，努力仿效，當然這樣做，可能在比例上會有失精準。

畫得跟原作一樣大或更大一些，若是你選的是前三位大師的作品，那要畫20分鐘，若是選後面四位的作品，那要畫30分鐘。如果你選的是莫蘭迪的作品，那你可能畫其中一部份就好，因為交叉線法是非常花時間的。

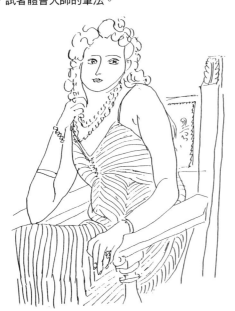

臨摹時，試著體會大師的筆法。

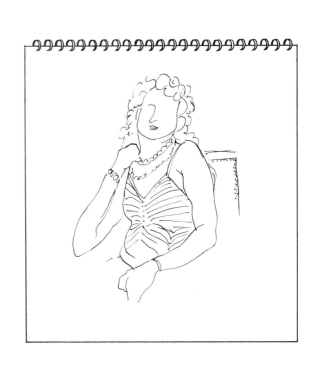

本書中收錄了一些其他藝術家的畫作，這些藝術家之中，很多是我的朋友，他們對我的筆法還是一直影響很大。我不再對此覺得罪惡。當我們知道竇加、艾金斯（Thomas Eakins）、塞尚跟許多的大師也都會臨摹別人的作品，或許就可以接受臨摹是學習畫畫的一項訣竅。

模仿

臨摹的下一個階段就是模仿，意思是指用別人的筆法來畫自己的作品。這是一個很大的挑戰。首先，要藉由研究與臨摹來熟悉你所欣賞的藝術家筆法。要注意線條的類型跟用筆的種類，還有要混合使用自由與收斂的筆法。選定一個那位藝術家畫過的類似主題，在畫的時候，把自己當成是那位藝術家。你覺得藝術家會怎麼做你就怎麼做。在模仿的過程中，盡量先不要有「做自己」的壓力。假裝是某個人，讓這人替你做決定，帶你去冒險，這是很新奇的經驗。如果覺得有疑慮，就畫你所看到的。

有時學畫的人會感到焦慮，害怕在臨摹與模仿的過程中失去自我。「我怕如果我畫得像某人，我就永遠沒有自己的風格」，或是「我不想只是延續別人的風格」。這些擔憂顯示了對自身欠缺欣賞。我不認為我們可以很簡單就定義出自己是什麼樣的人。我們本身的好奇心與對其他人的認同感，會驅使我們不斷地創造、改變。

臨摹與模仿並不會損及創造力，就跟你把所看到的畫下來不會抑制創造力是一樣的道理。個人的獨特性會像水泥地的雜草一樣迸發出來。如果擔心會模仿某位畫家過頭，那就換另一個風格完全不同的藝術家模仿。不管怎樣模仿，總會有一部份自己的東西。藝術家的確最後都會發展出個人與眾不同的筆法，即使已定型的筆法還是會一直演變。要成為藝術家，就要一直不斷成長。

練習2-B　模仿大師的筆法

模仿你在練習2-A所臨摹的大師筆法，畫一幅自己的作品。選一個類似的主題及工具，但要面對實物畫。若是模仿德拉克洛瓦，那麼請選一個動物畫，若是模仿梵谷，請選一顆樹畫，若是模仿莫蘭迪，選靜物，若是模仿其他大師，就請找一個朋友當模特兒來畫。

左下的圖暗示，畫畫時要努力做到「移情作用」。在這個練習中，你必須要擺脫自己原有的畫畫方式，想像自己是用大師的手在畫。要跟大師畫的線條完全一樣。就像在練習2-A，你會因為筆法而把比例畫得不夠精準。畫得跟實物一樣大小，畫個20到30分鐘，但如果模仿的是莫蘭迪，那要畫得更久一點。

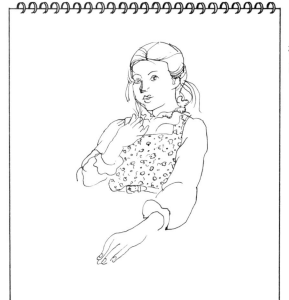

模仿時，要用大師的筆法來畫自己的畫。

運用自由的筆法時，筆要握得後面些。輕鬆地握著鉛筆，手離遠一些……

手肘與肩膀跟著擺動……

自由的筆法

畫畫通常是從自由的筆法開始入門。很多藝術家發現，要畫出獨特的作品，最好的方式就是先不要規劃或做什麼準備，直接拿起筆，觀察過主題後，憑感覺快速畫出線條。

讓我們先複習一下關於自由筆法的特點，培養正確的思維：快速、簡略、篤定、神經質、揮灑、衝動、鬆散、相連。掌握到「我不在乎會變成怎樣」的態度了嗎？反正就別管最後會畫成怎樣。只要把上述的那幾個詞當成誘發關鍵字，試著用以下列出的三個技巧來畫。拿筆時，往尾端拿，這樣手腕比較能靈活擺動。不要去想控制筆，這樣才能靈活快速作畫。手肘與肩膀也一起加入擺動，讓線條更流動順暢。手腕輕輕靠在紙上即可。放鬆心情，正確握筆，這樣就可以準備用自由的筆法畫畫了。

動態速寫

動態速寫就是用最快速與經濟的方式來畫出主題的精髓。動態速寫包含了一種「隨意亂畫」的性質，這不是針對主題本身來畫，而是針對主題的動態。雖然在捕捉人及寵物的動態時，這種速寫是非常不錯的方式，但其實任何可以讓你有感覺得主題，像是一顆老樹，或是掛在椅子上的外套，也是動態速寫很好的主題。動態速寫的時間請不要超過一分鐘，一直動筆畫就對了。

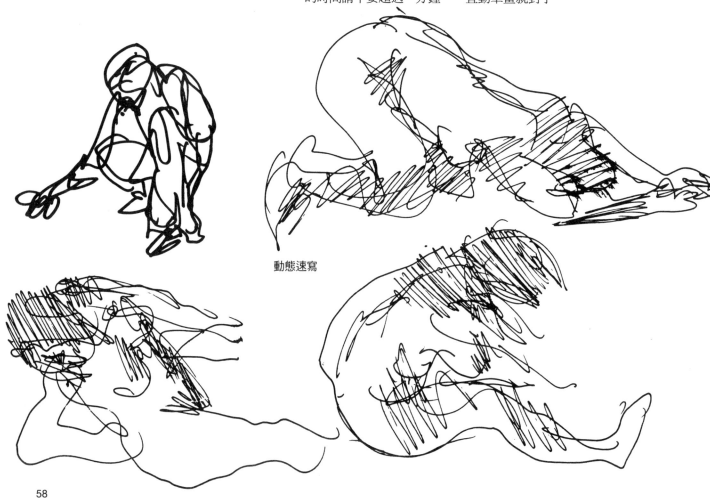

動態速寫

一筆畫

　　一筆畫是另一種快速畫畫的方法，性質類似動態速寫，只是它是以一條線畫完。這裡同樣的，目的不是在精準呈現主題的樣子，而是以一種自由隨性的方式畫出不同的角度與曲線。這不是指畫外形，而是自由在主題裡外穿梭，按照輪廓畫出，中途不停下來。每次這樣畫的時候都不要超過兩分鐘。人、車子、家具、植物，都是很好的一筆畫主題。

5分鐘熱度

　　5分鐘熱度的原則很簡單。隨便往一個方向看去，畫出在你面前的東西，連續畫5分鐘不要停下來。不要去想構圖好不好、要畫什麼、正不正確，或風格如何等等的。這個技巧就是要把你視線範圍所及的部份盡量畫出來。畫得越複雜越好。可以畫房間的角落、凌亂的桌面或者繁忙的街道。練習這個技巧時，可以偶爾停下來。

　　自由的筆法需要短暫但集中的能量迸發，把有意識的、想要操控的自我放到一邊。多多利用這些技巧，特別如果你是那種拘謹又挑剔的人。自由的筆法會引導你快速捕捉物像，對於要畫會動的人物，像是小孩、寵物、巴士上的人等，非常好用。你也可以用這樣的筆法畫一些有趣、甚至很有張力的作品，但主要目的還是練習筆法。不要花時間評估你用自由筆法畫出的內容，也不要試著去評論。如果把自由筆法當做是一種長期練習不斷進步，那麼偶爾以這種方式創作出來的「珍寶」，也可以當成是一種開心的冒險。

練習2-C　自由的筆法

在這個練習中，用本頁所列的三個步驟來畫一些自由筆法的畫。

1. 六個動態速寫：請一個朋友擺六種姿勢各1分鐘（彎腰、斜靠、伸手、轉身等等），用一連串隨意塗畫的方式捕捉姿勢，全畫在同一張紙上。

2. 三幅一筆畫：一樣請人當模特兒，畫三幅，每幅畫兩分鐘，從頭到尾都不要停下來。

3. 一幅5分鐘熱度的畫：找個凌亂的桌面或擁擠的房間一角來畫，盡可能在5分鐘之內畫完。不要停下來想構圖、正不正確，或者其他問題。

在畫畫時，筆握後面一點，選你最喜歡的工具來畫。心情放輕鬆，不要擔心畫得如何。這個練習是要讓你明白，當手正無拘無束、自然地畫下及詮釋眼睛所看到的物像時，正確的心態對於了解眼睛所看到的東西是十分重要的。

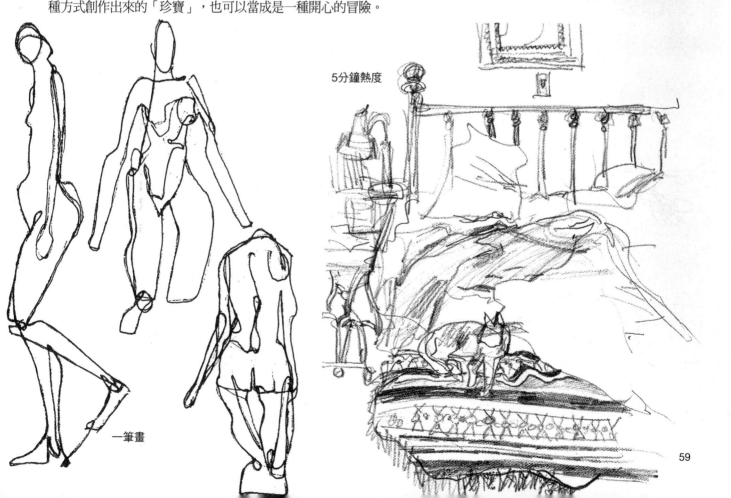

一筆畫

5分鐘熱度

筆握得比較前面時，會握得比較靠近鉛筆筆心處。這時要用到手指與手腕的肌肉。

收斂的筆法

如果自由的筆法是兔子，那麼收斂的筆法就是烏龜。它需要花比較多的時間，速度較慢，比較溫吞吞的，但總有畫完的時候。要準備好會花一點時間在這些練習上。你要開始練習自己校正與微細運動神經的能力，才能挖掘出自己精確、細微、仔細、耐心、審慎的面向。把這些當成是誘發關鍵字牢記在心。為了更掌握筆法力道，握筆時，請握前面一點。這樣可以畫出比較短、比較精確的線條。用比較尖的筆頭來畫，慢慢地畫，定時評估自己畫的結果。這些練習主要是設計來增進熟練度，並且提供一個可以評量的標準。你可以自我評估是否色調漸層變化得很均勻，邊緣是否柔化得很正確，或者細部是否描繪得夠真實。

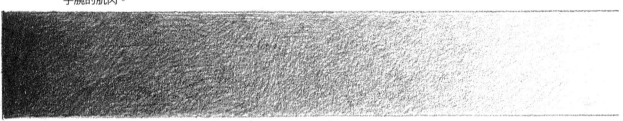

以下筆輕重來畫出的色調條。

用細線法畫出的色調條。

色調條

這個練習的主要目的是學會控制色調，這看起來很容易，不過練習起來卻不是如此。先畫一條長8吋、寬1吋的長方形，在這範圍內畫出均勻漸層的色調，從一端最黑的部份，畫到另一端最白的部份。你可以用任何筆來練習，但我建議先用HB或2B鉛筆來畫。用筆尖或是側邊，或者兩者兼用，來畫出想達到的效果。慢慢建構出色調，注意漸層的發展，不要讓比較亮的那半邊顯得太暗。時時藉由瞇眼法，還有站遠一些，來看畫得如何。完成的色調條應該是均勻地從深到淺。你可以跟上面的範例做比較，不過如果你能畫得更好，也用不著太驚訝。

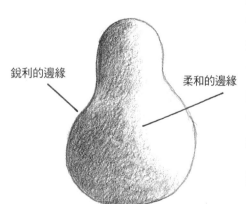

銳利的邊緣　　柔和的邊緣

銳利與柔和的邊緣

銳利的邊緣是指邊界畫得清楚分明，柔和的邊緣是指邊界漸漸變淡而消失。大多數「色調畫」都同時具有這兩種邊緣。在這個練習中，請先畫一個簡單的梨子形狀，這個梨子應該一邊比較暗，然後慢慢漸層（柔和的邊緣）到比較亮的另一邊。整個梨子的外部邊

緣應該是清楚分明（銳利的邊緣），裡面則是中灰色調。如果你想稍微挑戰一下，可以把梨子亮的那一邊的背景畫暗，暗的那一邊的背景畫亮。

臨摹或描出照片中主要形狀的輪廓。把你的畫與照片並排放，試著畫出跟照片一樣的色調。

色調搭配

這個練習的挑戰在於要如何正確地畫出如黑白照片的色調與邊緣。請臨摹本頁這張圖片上的臉，先簡單地勾勒出輪廓。把你畫的放在原圖旁對照，然後盡可能描畫出跟原圖一樣的色調與邊緣。耐心慢慢地畫，時常瞇眼看一下，就能夠畫出跟原圖很接近的深、淺及中間色調。要特別仔細畫那些銳利、柔和的邊緣，還有介於兩者之間的部份。偶爾站遠一點看，跟原圖比較一下。這個練習至少需要15到20分鐘。

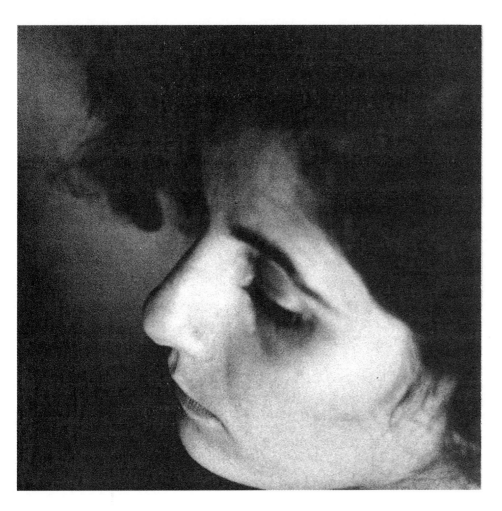

練習2-D　畫色調條

找一張寬1.5吋、長8吋的板子，在上面均勻漸層畫出從黑到白的色調。用2B鉛筆仔細耐心地畫色調，三不五時瞇眼檢查一下畫出來的結果。盡量使色調之間的過渡自然平順，並且注意「亮點」或「暗點」。中間色調（50%的黑）必須在色調條的中央。請畫30分鐘。

如果你喜歡用墨水筆畫畫，可以試著用交叉線法來畫第二個色調條。用這種筆畫，色調會顯得比用鉛筆畫的粗糙一些，但如果站遠點看，整體效果是一樣的。畫淺色部份時，線條要漸漸畫得少一些，間隔要比較大一點。左頁上的色調條可以作為範例參考。

練習2-E　畫相仿的色調

盡可能仔細正確地畫出跟這張照片一樣的色調。你可以先稍微把主要的形狀描下來，然後跟照片擺在一起來畫色調。耐心慢慢地畫，特別注意銳利或柔和的邊緣部份。常常瞇眼將你的畫跟照片比較一下。用2B鉛筆畫30分鐘。

精確的細部

這是針對色調的正確性與細微部份的練習。難度在於要精確畫出某些不太重要的小部份，例如機器的某部份，或是門的鉸鍊。慢慢畫，盡力畫出精確的細節。握筆握前面一點，筆頭要夠尖。

結合自由與收斂的筆法

雕塑家亨利·摩爾（Henry Moore）曾清楚形容過自由與收斂筆法之間的關係：「有時候我拿起筆，並沒有刻意想畫什麼，只是想用鉛筆跟紙來畫，而且也沒有什麼特定主題，就只是畫畫線條、色調跟形狀；可是一旦靈感出現，想法立刻具體成形，然後我就會改用收斂的筆法來畫。」

自由的筆法就好比是在紙上攻城掠地，冒險挺進；收斂的筆法則是做精細修正，鞏固城池。冒險與鞏固是一種起伏變化的過程，需要在腦中記得交互替換，也需要手勢的配合。當在交互運用這兩種筆法時，手握畫筆的力道也會改變，例如從輕鬆隨意握筆，換成緊握畫筆，然後再變換。

剛開始或許不太靈活，特別是握筆力道的變換，但練習幾次後，兩種筆法之間的替換就會順暢許多。有的藝術家宣稱他們只交互變換這兩種筆法一次，也就是先把輪廓畫好，再精細地畫細部。這的確是畫畫的一般通則，但是若是能在整個畫畫過程變換筆法好幾次，就可以有更大的靈活性。

每次的替換都不是刻意而為。在用自由的筆法畫時，一些鬆散的線條慢慢開始累積成形。到了某個時候，有些線條會特別看起來可以形成輪廓，這時畫家直覺地便會變換成收斂的筆法繼續畫。這個過程可能持續一會兒，接著又會回到自由的筆法，再繼續畫出新的輪廓。最後則是用收斂的筆法畫完，但在這之前已經有很多次筆法的變換了。

以上我花了不少篇幅來介紹這個不太會被意識到的過程。當然，剛開始幾次在試的時候，兩種筆法的轉換會不太順暢，請強迫自己每次畫畫時都練習幾次，直到習慣為止。你會發現這是一個非常好用的訣竅。

剛開始畫的時候，握筆要握得比較後面。

開始修飾、畫得更清楚分明時，握筆就要握得比較前面。

練習2-F　交替使用自由與收斂的筆法

這個練習的目的是要學會如何交替使用這兩種筆法。把一瓶花放在面前，先用自由的筆法速寫整個輪廓。接著再進一步畫某些部份，然後換成收斂的筆法來畫花瓣、葉子、陰影跟色調。讓某些部份有點潦草模糊沒關係。整個過程中交替使用兩種筆法至少四次。用什麼筆畫都可以，畫30到40分鐘。

關於畫畫工具

　　如果要完整分類介紹所有畫畫工具在不同表面上的使用方法與特性，那會寫成很大一本書。若想知道這方面的細節，我建議可以看勞夫・梅爾（Ralph Mayer）的《藝術家指南手冊》。不過對多數人來說，大略了解就已足夠。為了有系統地介紹，我把畫畫工具分成兩大類，一種是墨水類，另一種是粉末類。

　　筆法與工具之間絕對有密切關係。我鼓勵大家嘗試用以下介紹的工具畫畫看，並且比較一下，也體會一下筆法與工具之間的關係。記得都畫同一個主題，簡單的就可以，例如畫個局部或拿照片來畫。比較最後畫出來的效果，而且也要比較一下筆握在手裡的感覺（第六章會進一步介紹這些工具畫出來的效果）。

墨水類

這個類別包括各種的畫筆、鋼筆和麥克筆。它們的特性是流暢、優雅跟銳利。筆頭的部份從非常粗到非常細都有，可以畫出清楚分明的黑色線條。如果要畫出色調，可以用稀釋的墨水或細線法。

墨水筆（羽莖筆頭）適合畫出各種線條，粗細可藉由下筆輕重來控制。適合畫精細的質地與清晰的細部。

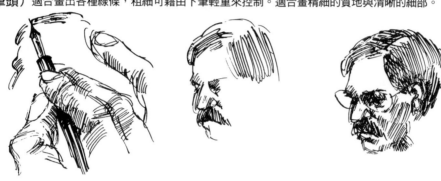

墨水筆（鋼筆）可以連續吸取墨水，非常方便。圓頭形的筆尖可以流暢變換畫畫的方向。可攜帶。

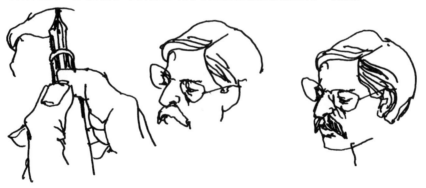

麥克筆（水性）類似永久性的麥克筆，不過顏色較淡。用濕的手指塗擦，可立刻表現出色調。

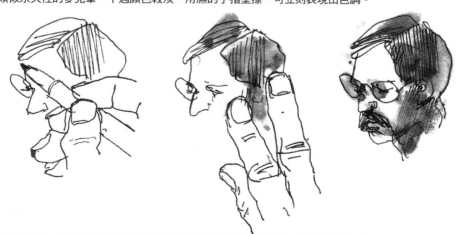

麥克筆（永久性）

畫出來的線條很粗且明確，可以畫得非常黑。用筆頭的側邊即可改變線條粗細。

原子筆

功能很多，用不同的力道可以畫出深淺不同的線條。不可塗擦。可攜帶。

畫筆

非常隨意自由。適合畫有爆發力、出乎意料的效果。可以快速畫出大範圍、粗厚的黑色。在粗糙的紙上可以創造出有趣的乾筆效果。加水使用即可畫出灰色調。

自動筆（細字）

可以連續畫出均勻的線條。適合畫很長的連續線條及交叉線法。特別適合畫小圖。

粉末類或乾性材質

這個類別包括鉛筆（石墨）、炭筆（藤狀及壓縮狀）、蠟筆（通常是硬質Conté）和粉筆。一般來說，這些筆的材質都是乾性，有顏色、延展性好、易斷，適合畫氣勢十足的粗線條。雖然這些筆不是條狀就是鉛筆狀，但我喜歡把炭筆、蠟筆與粉筆想成是條狀的。它們很適合畫大範圍的面積，可以畫出很粗的黑線條或色調。條狀的筆容易弄得髒髒的，但很好玩。

鉛筆比較難分類，因為幾乎什麼東西都可以用它來畫。如果用樂器做比喻，它就像鋼琴一樣，可以用來構圖、思索、勾勒輪廓，做最後的完稿。

鉛筆

用途最廣的筆，可以畫銳利的線條，也可以畫柔和的色調，其他部份也都可以。筆心從軟（B）到硬（H）都有。便宜方便，可攜帶。

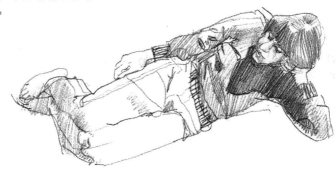

葡萄藤炭筆

畫出來的效果很柔和，偏灰色調，延展性高，細緻，易褪色。

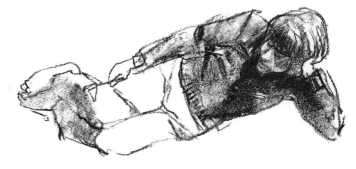

壓縮炭筆

可以畫粗黑的線條，適合畫大範圍面積，邊緣有朦朧感。

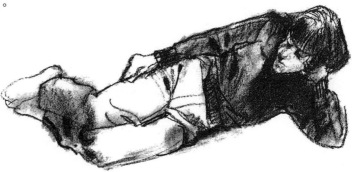

Conté 硬質蠟筆

使用筆尖側邊可以畫出各種不同的效果。非常能夠顯現紙張的紋理。適合畫出漸層的色調。

抹擦的步驟

粉末狀工具的一大特點就是它們的延展性。利用塗抹、擦掉、抹開、弄糊，可以立刻產生不錯的效果。

用大拇指或手指——柔化邊緣，或是連接起兩個形狀。

用擦筆——柔化細部，或是直接畫。

用手或紙巾——讓色調變亮，或是變柔和。

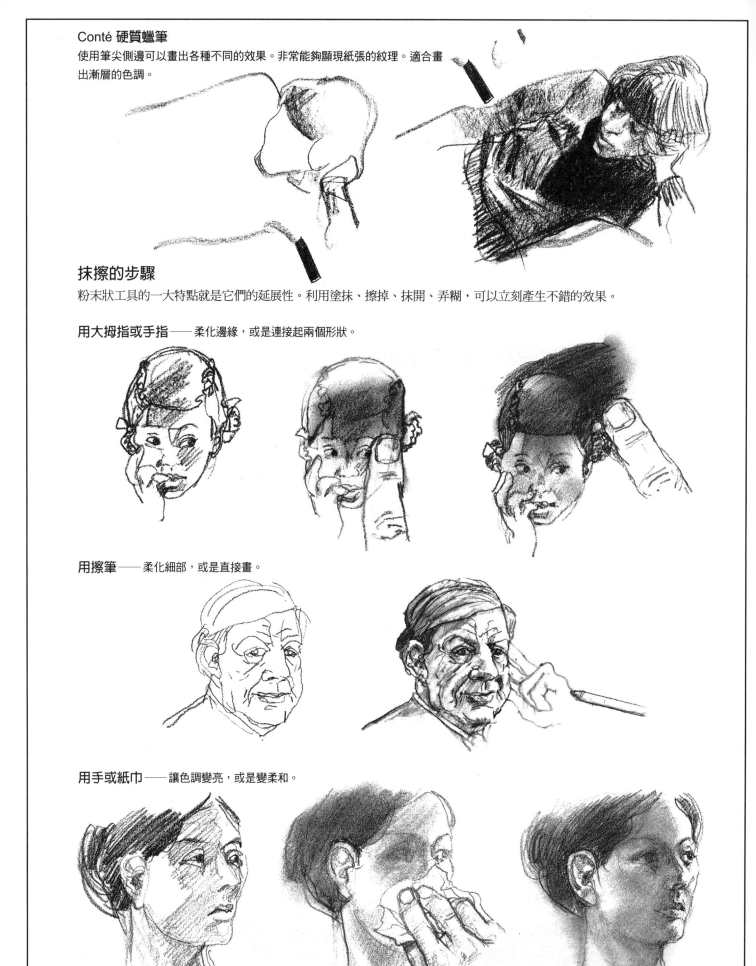

擦塗法

在第一章的練習中，你一直被告誡不可以塗掉畫出來的線條。不過現在我們要來試試這種擦塗的畫法。

弄掉一些

當某部份畫得有些凌亂……

稍微塗掉一些就好……

這樣再勾勒時就比較容易了。

擦出亮點

先畫出有色調部份……

把橡皮擦捏出一個尖角或一個尖尖的邊緣……

擦出亮點。

使用面罩

如果需要畫出銳利的邊緣……

用一張小紙片剪出所需要的亮點區域……

再蓋在畫紙上，擦掉露出的那個區域。

用刀片擦除

輕輕刮除可以使色調變淡。

可以刮去銳利的細部，特別是用蠟筆畫的畫。

這個方法也適用於墨水筆畫的作品。

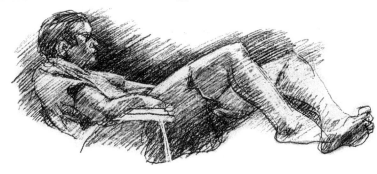

第二章　重點整理
藝術家的筆法

- 區分你的「**兩種筆法**」。要這麼想：你會有直覺式的「自由筆法」，也會有分析式的「收斂筆法」。這兩種筆法各取決於不同的態度與握筆方式。你要熟悉各種筆法的特性，並且練習如何交替使用兩種筆法。

- **自由的筆法**。快速畫出一些線條，試著捕捉主題的整體動態，先不用管正確的比例與精確的細部。

- **收斂的筆法**。在小區塊裡畫，仔細耐心地修飾線條，畫出色調。多用瞇眼法，或站遠一些來檢視畫出來的效果。

- **臨摹**。選一幅自己喜愛的大師作品臨摹，試著感受大師的筆法，想像自己就是大師本人。

- **模仿**。在臨摹了另一位大師的作品之後，看是否可以用大師的筆法來畫自己的作品。藉由用他人的筆法來畫，你會發現自己居然可以創作出新奇有趣的作品。

- **嘗試各種畫畫工具與技法**。探索每種工具在畫同一個主題時，所呈現的不同風格與優點。

- **把橡皮擦跟手當成畫畫的工具**。塗抹、擦掉、抹開、弄糊等都是可以運用的畫法。用這些方法柔化、勾畫、打亮，或「突出」畫面的某部份。

自我評量

練習2-A　臨摹大師作品	是	否
・畫出的線條是否跟大師畫的長度一樣？	——	——
・線條深淺是否類似（粗細）？	——	——
・線條濃淡是否類似（黑白）？	——	——
・是否至少有些線條表現類似的氣勢（自由度）？	——	——
・臨摹是否已經變得比較自然，而且是出於直覺？	——	——

練習2-B　模仿大師的筆法	是	否
・是否至少偶爾可以感覺自己正在用別人的筆法畫畫？	——	——
・把自己畫的跟原作比較，是否可以看出以下的類似點：	——	——
・長度？粗細？深淺？揮灑度？	——	——
・用別人的筆法畫，是否對自己畫出來的效果就沒那麼焦慮？	——	——

練習2-C　自由的筆法	是	否
・動態速寫是否隨性潦草？	——	——
・是否捕捉到動態？	——	——
・鉛筆是否都沒停下來，一筆畫到底？	——	——
・在5分鐘熱度的練習中，是否完全沒停下來，快速地作畫？	——	——
・是否始終將筆握得很後面？	——	——

練習2-D　畫色調條	是	否
・從3呎外的距離來看自己畫的色調條。是否從深到淺，均勻地漸層分佈？	——	——
・中灰色調是否在色調條中間？	——	——
・是否掩蓋掉大多數的亮「點」與「暗點」？	——	——
・是否慢慢有耐心地，用鉛筆的側邊及筆尖畫出色調？	——	——

練習2-E　色調搭配	是	否
・把自己的畫跟照片擺在一起，瞇眼看看。它們在色調上是否類似？	——	——
・自己的畫是否有銳利及柔和的邊緣？	——	——
・在畫銳利的邊緣時，鉛筆是否夠尖？	——	——
・是否可以畫出均勻漸層的色調，並且沒有斑點呢？	——	——
・是否逐步畫出色調？	——	——

練習2-F　交替使用自由與收斂的筆法	是	否
・是否可以從握筆握在前面，變換成握在後面，這樣交互變換至少四次？	——	——
・從自己的作品中是否看得出來有不同的握筆方式？	——	——
・能否感覺到自由筆法與收斂筆法的差異？	——	——
・自己的畫是否有某些重點突出的部份？	——	——

第三章　比例：測量物體

目測法・找到中點・利用垂直線與水平線・對比測量・前縮透視法・誇大比例

　　所有才華洋溢的畫家都有個共同點，那就是有一雙精準無比的眼睛。我曾經見過一位以神奇技藝著名的插畫家作畫。他是面對著模特兒畫。他先在畫紙頂端做個記號，接著在下端也做個記號。然後他從頂端的記號處開始畫模特兒的頭，很快一路往下畫，畫到腳的大趾頭時，剛好就落在下端那個記號上。當然，從頭到腳的部份都畫得很準確。這種功夫說來簡單，但實際畫起來可是難得不得了。我有另一個功力更高超的朋友，他可以用炭筆畫出連綿複雜的線條，一筆畫到底，不必停下來。他能夠用簡單優美的線條，畫出模特兒翹出的臀部，然後順著大腿而下，畫出肌肉曲線與骨頭突出部份，接著急轉到腳部，畫出腳趾頭，再畫到模特兒交叉著的另一隻腳，然後一路往上畫到另一隻腿，一切準確無比。

　　這兩位畫家的精湛技藝頗令人嚮往，而可以確定的是，經過訓練，我們的手跟眼也能夠協調展現出那樣的功力。雖然不見得能有像天才藝術家那樣的風格、優雅或力度，但是應該可以畫得相當精確。事實上，畫出正確的比例，正是藝術創作中，能夠經過訓練與練習而進步最多的部份。比例就是指相對的關係，也就是某個部份與另一部份、所有部份與整體之間的關係。雖然所有畫得好的作品都講究比例，但如果畫的是人體，那麼比例精確是最為重要，因為一般人必然都對人體有所了解。比例是所有人覺得自己能夠在藝術上加以批評的部份。「畫得不錯，只是那裡是不是有點太……了？」當比例畫得不對，就會影響觀者去欣賞作品的其他特點。當比例畫得正確，幾乎不會有人注意到比例問題，這正是我們所想做到的。

　　在本章中，你將會學到三種精確測量的簡單技巧。這三種技巧都是用筆做為測量工具，所用的方法即是所謂的「目測法」。

　　為了示範目測法的立即效益，我請一個學生來畫我，只要畫出外形輪廓即可。結果她畫出上面左邊那幅。接著我跟她解說目測法的一個技巧，也就是找到中點，請她再畫一次。前後的差異非常明顯。她第一次畫的，人體上身不自然地被拉長，而腿縮小了。到第二次畫的，這些問題都改正了，不但畫出正確的比例，而且姿態優雅多了。我想你也同意，第二次畫的整體上比第一次畫的更逼真。

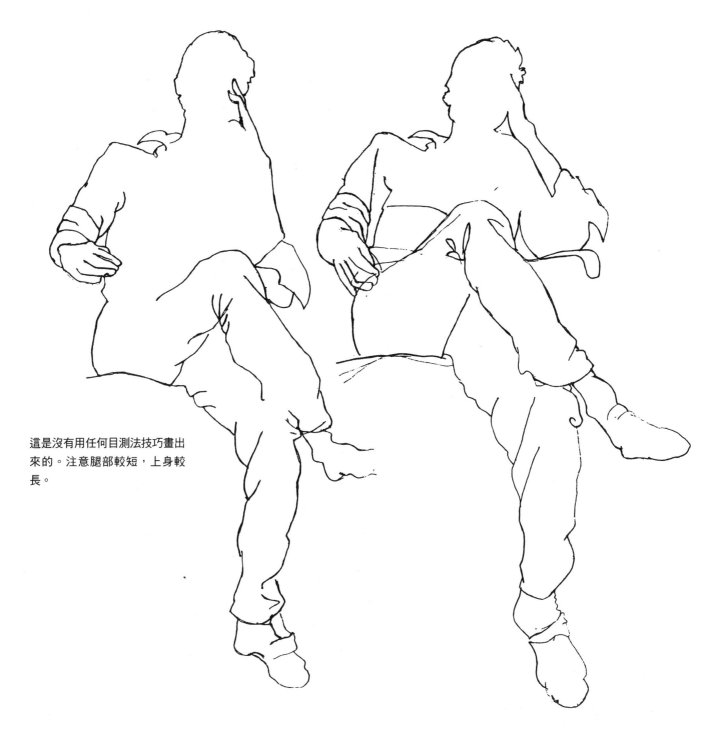

這是沒有用任何目測法技巧畫出
來的。注意腿部較短，上身較
長。

這是同一個學生在找到中點之後
畫的。這裡上身與腿的關係比較
合理，姿勢看起來也比較自然。

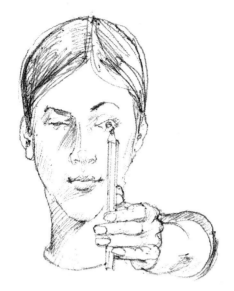

垂直測量

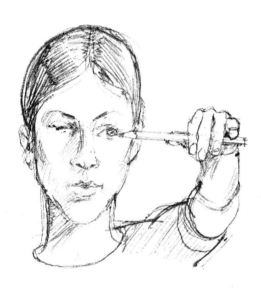

水平測量

畫眼睛所看到的

前兩章所討論的方法，總結而言就是畫眼睛看到的事物。我們大多數人的眼力都不錯，而且比我們自己所知道的還要準確。例如，我們能判斷哪塊蛋糕比較大，地板是不是平的，沙發是否可以移過門口（不過這個我是沒辦法），在這些時候我們用來估量的方法，跟在畫畫時是一樣的。這些技能其實我們早就很熟悉。現在我們要再學一些實用的測量技巧。

目測法──測量的方法

拿起筆，舉在面前，用它來目測，這樣就可以幫助我們測得正確的比例。步驟如下：用大拇指、食指跟中指拿著鉛筆，如圖所示，垂直立在眼前。伸直手臂，手肘不動，接著頭部保持不動，一隻眼睛閉著，用鉛筆對準作畫的主題測量。這就是我們所謂目測法的基本姿勢。

我在這裡雖然說是拿鉛筆，但這是為了簡單起見，其實鋼筆、蠟筆或炭筆都一樣適用。

三種目測法的技巧
1. 找到中點
2. 利用垂直線與水平線
3. 對比測量

這些極有幫助又通用的技巧可以達到立即的成效。你要學會以眼睛看到的來測量比例，而不是用實際大小來測量。當然我們知道，物體所呈現出來的樣子與它們的基本形體有關，但我們是要畫眼睛所看到的，而不是我們腦袋所知道的。人體平均而言是七頭身（身長是七個頭的長度總和），這是事實，但如果你的模特兒是慵懶地坐在椅子上，腿朝你的方向伸長，這時剛剛講的那個事實就沒多大幫助。畫畫時運用尋找中點、垂直線、水平線，以及對比測量這些目測法的技巧，將會讓你更有效地畫出精準的比例。

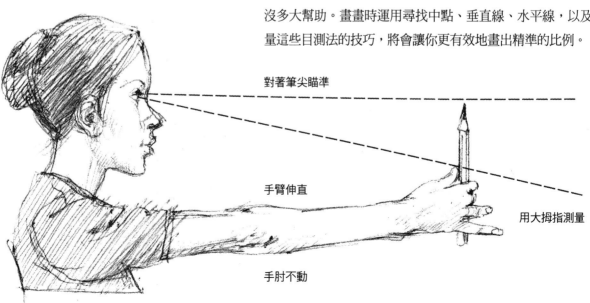

對著筆尖瞄準

手臂伸直

用大拇指測量

手肘不動

找到中點

把畫的主題想成一個可以在中點切分開來的形狀。在中點以上的那一半，必須佔畫紙上半部，中點以下的那一半則需佔畫紙的下半部。努力按照這個方式找到並利用中點，如此可以確保切開來的兩半是比例相稱的。

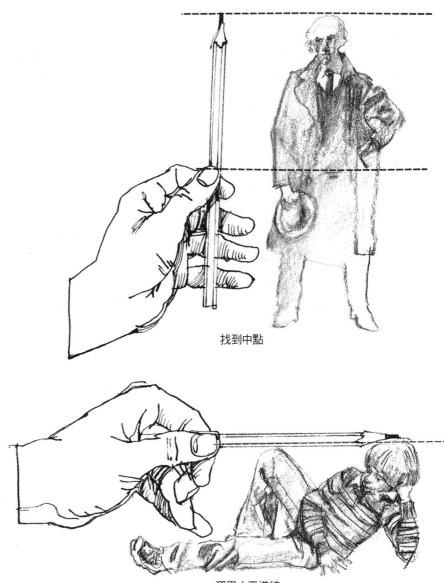

找到中點

利用垂直線和水平線

把鉛筆當成是木匠的工具來使用，就可以建構出主題的水平與垂直準線，並且逐一運用到畫紙上。這個技巧在畫人物姿態時特別好用。

運用水平準線

運用對比測量

對比測量就是用鉛筆先測量主題某個部份的長度，然後跟另一個部份的長度加以比較。頭部是常用的測量單位，例如可以用來跟上臂的長度或肩膀的寬度做對比。這是找到正確比例的基本技巧。

測量頭部，用來跟其他部位做比較。

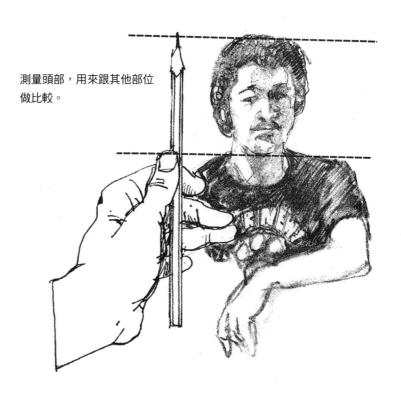

找到中點

　　畫畫時從找到中點入手，就能夠解決主要的比例問題。作畫的主題會先被分成兩半，這樣處理起來就容易多了，更重要的是，如此一來，這兩半可以正確地被畫到紙上。這個測量的技巧是用在一開始畫的時候，可能只會用到一次，但可以省去後面許多麻煩。

　　要找到中點，首先把主題想成一個形狀。例如本頁這個站立的人，也可以想成是一個形狀。先隨意簡單速寫人物的形狀，大小以想呈現在畫紙上的尺寸為準。只要先大致畫出外形即可，但確定有畫到頭部與腳部。接著再觀察模特兒，估量出從頭頂到腳底的中間點，並且記住。

　　要確認這是否就是中點，可以用鉛筆目測。用鉛筆尖對準模特兒的頭頂，把大拇指按在鉛筆對應模特兒中點的那一點上。大拇指先按著不動，然後將鉛筆尖下移，對準模特兒的中點處，看大拇指按著的位置是否剛好就是模特兒的腳底。如果是，那就表示你找到中點了，代表你的眼力很不錯；如果不是，再估量一次，並重試一遍，練習幾次後，應該就會有進步。

　　記住每次測量時，頭要擺正，手肘位置不要改變。找到模特兒的中點後，回到紙上，在之前畫的形狀裡，找出中點。輕輕做個記號，記得要對應到模特兒的中點。接著開始速寫。現在，你的模特兒跟紙上畫出的人物形狀都已分成兩半，邊界已經設定好了，可以繼續下一步了。

先在畫紙上勾勒定出模特兒的大致身高與位置。

觀察找到模特兒的中點，畫到剛剛畫上的人物中心部分。

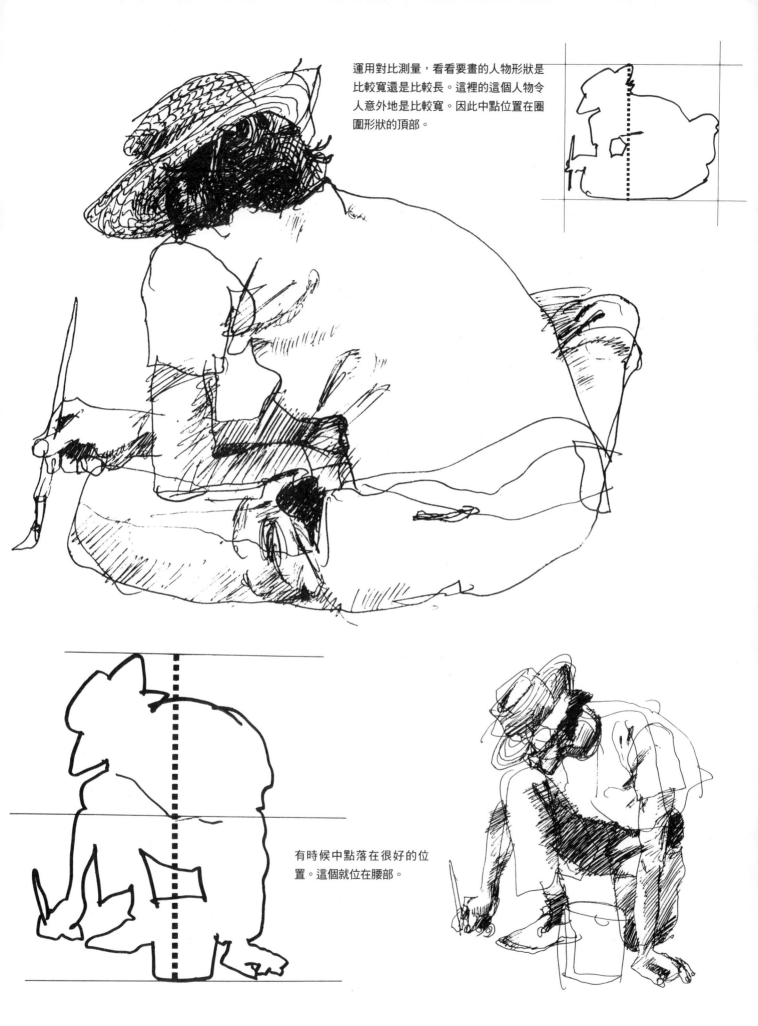

運用對比測量，看看要畫的人物形狀是
比較寬還是比較長。這裡的這個人物令
人意外地是比較寬。因此中點位置在圈
圍形狀的頂部。

有時候中點落在很好的位
置。這個就位在腰部。

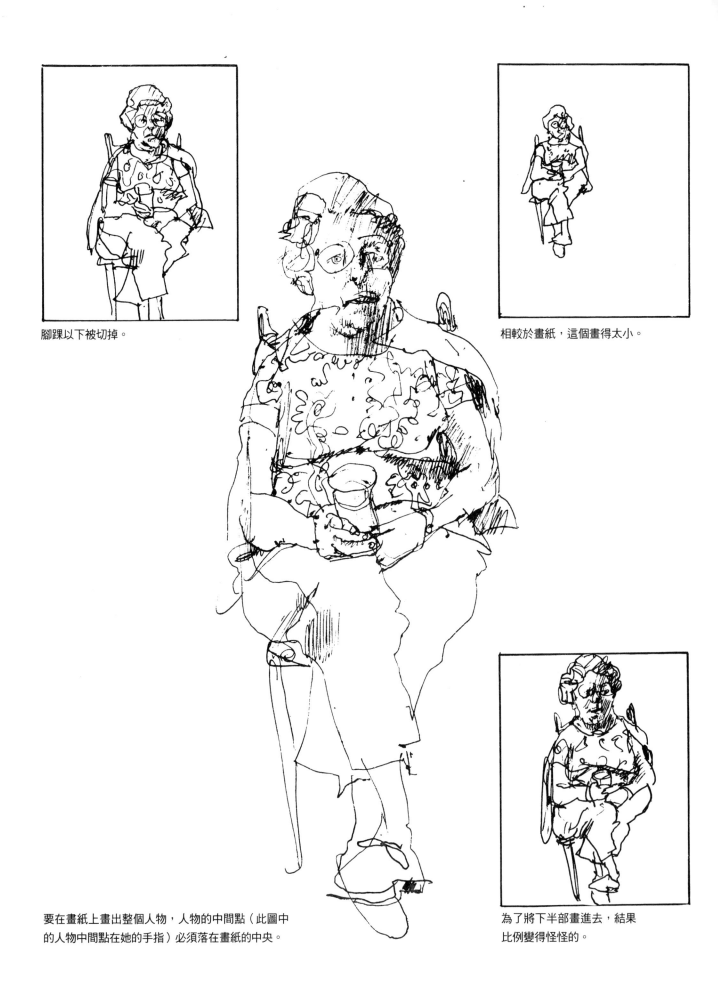

腳踝以下被切掉。

相較於畫紙，這個畫得太小。

要在畫紙上畫出整個人物，人物的中間點（此圖中的人物中間點在她的手指）必須落在畫紙的中央。

為了將下半部畫進去，結果比例變得怪怪的。

為什麼要找到中點？

　　我在唸書時印象最深的，就是美術老師會在我們桌子間走來走去，不斷地下指令說：「不要在紙上畫得小小的。要畫滿整張紙。」這是個很好的建議，但我們很快會發現，要畫滿整張紙，同時把所有東西都畫進去，根本是在整人。最後常常紙不夠畫時，我不是去掉某個部份（通常是腳），就是把比例壓縮（通常是腿）。有很長一段時間，我畫的每隻馬不是沒蹄，就是腿太短。

　　找到中點的一個好處是，它可以幫助你把要畫的東西「安置」在紙上。如果畫紙上沒有那些頂部、底部跟中間的點，要畫出從頭到腳都完整的人物，又要符合紙張尺寸，那可不是簡單的事。找到中點可以解決紙不夠畫或空白留太多的問題。如果畫了幾筆後，發現頭與上半身已經超過之前在紙上做的中點記號，那就表示畫得太大了。如果畫到後來離中點太遠，則代表畫太小了。不管哪種情形，都可以用再勾勒的手法，很快調整到正確的比例。

　　當然有時你會想在紙上只畫出人物的某一部份，或是畫得小小的，留下大片的空白。這時，找到中點一樣可以幫你將主題畫在想要的位置上。而且還可以利用找中點的技巧，將每個半部再切分，好進一步處理細部。

練習3-A　站立的人物

畫一個比例正確的人物，要畫滿整張紙。請一個朋友站在離你10呎遠的地方。在紙上先做兩個小記號，一個靠近畫紙最上面，另一個在最下面，以此界定從人物頭頂到腳下的最大範圍。接著在這兩點的正中央位置做個記號，用不到1分鐘的時間輕輕隨意勾勒出一些大概的線條，標示出頭、肩膀、臀部、腿和腳的位置。然後用目測法找到模特兒的中點位置。這個位置必須跟畫在紙上的中間點一致。仔細畫完整個人物，分成上半部與下半部來畫。用鉛筆或炭筆畫，必要時再勾勒。畫半小時到40分鐘。

不論是橫著還是豎著，同樣都可以運用中點。這裡的中點在臀骨上。

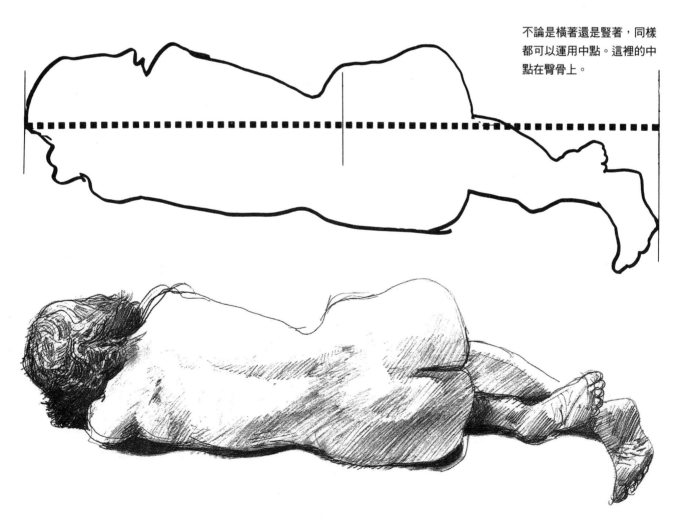

準線──垂直線與水平線

　　正確使用準線，可以畫出人物的姿態動作。垂直線就是垂直的線條，水平線就是水平的線條。我們可以憑藉著自己的感官與平衡感，準確判斷出垂直線與水平線。我們一樣是用鉛筆做為測量的工具。把筆拿在面前，對著模特兒，在模特兒身上一些重要的點，這裡那裡擺擺看，找出哪些會是垂直線，哪些是水平線。

　　下面畫的這個人物，明顯帶有某些姿態動作。我們可以把人物的姿態稍微先以一個簡單的形狀或姿勢勾勒出，然後運用垂直與水平準線來畫。任何像膝蓋、肩膀、臀部、手肘、腳趾或下巴這些突出的部位，都是用來做準線測量的好地方。在下一頁上，我會用圖說明如何在畫畫時利用垂直線和水平線做測量。

　　在紙上初步速寫人物的輪廓之後，我從膝蓋點目測出一條水平線，判定這條線跟人物的鼻子剛好連成一條直線。這個測量很重要，因為除了確認鼻子的位置，我還找出整個頭部的位置。我把這個測量結果畫到紙上，而且用紙的邊緣做基準，很容易就可以畫出水平線與垂直線。

　　利用這條準線，我就可以畫出頭部、右肩跟椅子。椅子本身也提供了某種測量的準線。從椅背一直往下到椅腳部份，可以看出與人物有好幾個交叉點。於是我從人物鼻子處往下拉出一條垂直線，

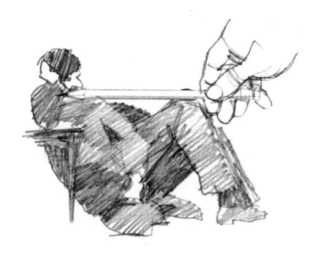

鼻子與膝蓋成一直線。

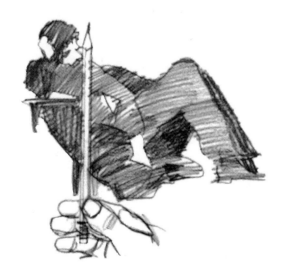

鼻子與椅腳成一直線。

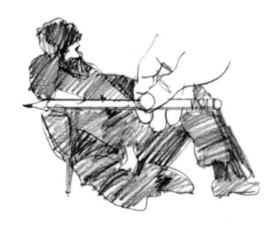

右腳背處跟膝蓋幾乎成一直線。

右手肘跟左手臂／腿的交接點成一直線。

練習3-B　慵懶躺著的人物

畫一個隨意斜靠的人物。請模特兒一個手肘撐靠在抬起的膝蓋上。用鉛筆或炭筆輕輕隨性地在紙上勾勒出形體，把眼中看到的畫下來，然後用目測法技巧修正比例。找到橫向的中點。用垂直、水平和對比測量法至少各兩次。必要時做再勾勒。畫半小時到40分鐘。

發現人物背部與椅腳相交的點就在這條線上。另一條準線則是從右手肘拉出，左手臂跟左腿相交的點剛好在這條水平直線上。從膝蓋處往下的垂直線則定出了右腳的位置。

　　藉著幾條垂直線與水平線的幫助，不但可以把比例畫得更精準，還可以畫出人物的動作姿態。不過我不想透過這些說明與圖示，讓你以為畫畫可以或應該有一套固定的先後步驟。實際上，在畫的時候，往往是一邊做準線測量，一邊忙著速寫、再勾勒、盲畫、弄污、塗擦，全部混在一起運用。要使用這種特殊測量法多少次，全取決於當時畫畫的目的。若希望畫得越精準，使用垂直與水平線的頻率就越高。

　　在練習畫像這幾頁上的簡單素描時，可能只會用到一兩條垂直或水平線。這個時候，請找到特殊的準線，像是肩膀與膝蓋成一直線，帽沿與突出的肚子成一直線，或是突出的嘴唇與鼻尖成一直線。你的眼力會越來越好，可以自然而然就判斷出準線的位置。

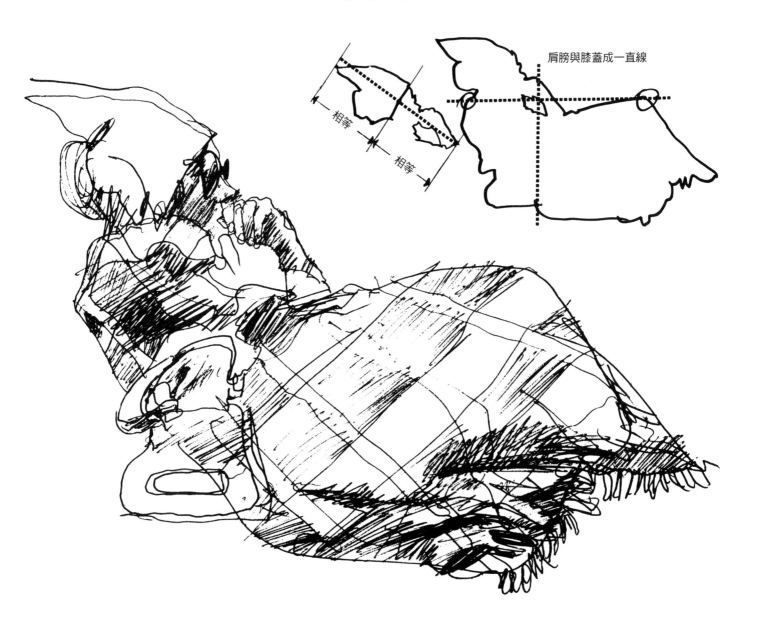

肩膀與膝蓋成一直線

相等　相等

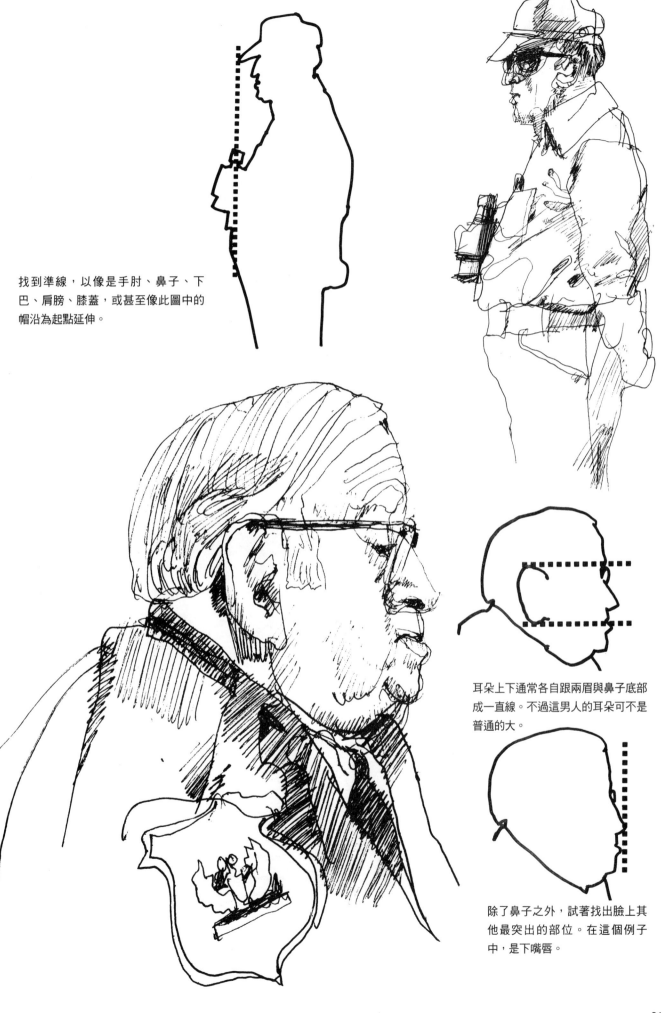

找到準線,以像是手肘、鼻子、下巴、肩膀、膝蓋,或甚至像此圖中的帽沿為起點延伸。

耳朵上下通常各自跟兩眉與鼻子底部成一直線。不過這男人的耳朵可不是普通的大。

除了鼻子之外,試著找出臉上其他最突出的部位。在這個例子中,是下嘴唇。

對比測量

　　畫畫時常常會用到對比測量這個技巧，可以藉此檢查出比例是否正確。用鉛筆當做測量工具，比較作畫對象某部份與另一部份的長度，這樣就可以得出它們相對的比例大小。

　　雖然你可以選擇任何部份來做對比，但頭部是較常用來做對比基準的部位，下圖即是範例。還是利用目測法，把鉛筆拿直，手臂伸直，一隻眼睛閉起來，用鉛筆尖對準模特兒的頭頂，用大拇指在其下巴對應鉛筆處按住。現在你有對比模特兒其他部位長寬的基準了，就可以用來比較像是上臂的長度或肩膀的寬度。

　　這個用鉛筆測量出來的參照長度，是用來跟模特兒做對比的。並不是直接按照這個長度來畫，除非你要畫的是所謂的「視覺大小」。通常畫出來的尺寸會成比例大於或小於用鉛筆測量的對比長度。鉛筆的測量可以讓你大致了解模特兒各部份的比例關係。

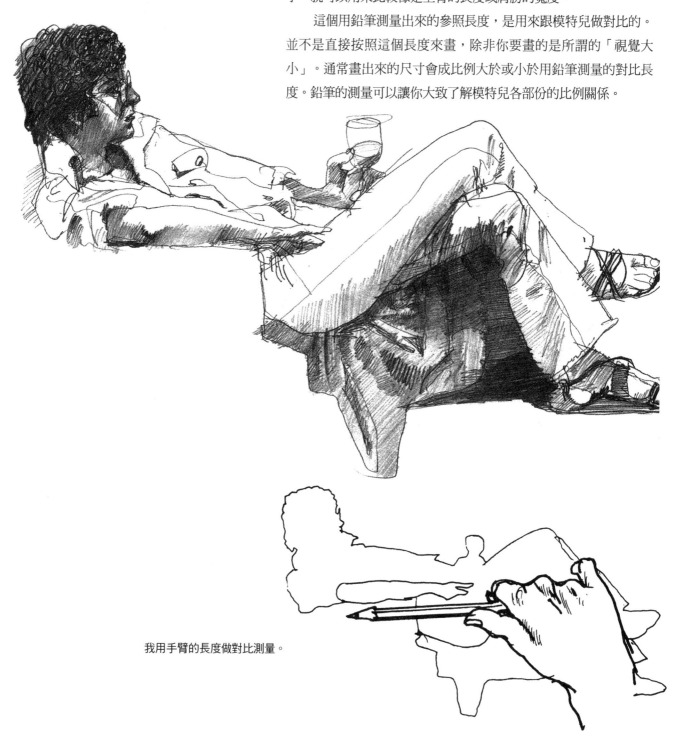

我用手臂的長度做對比測量。

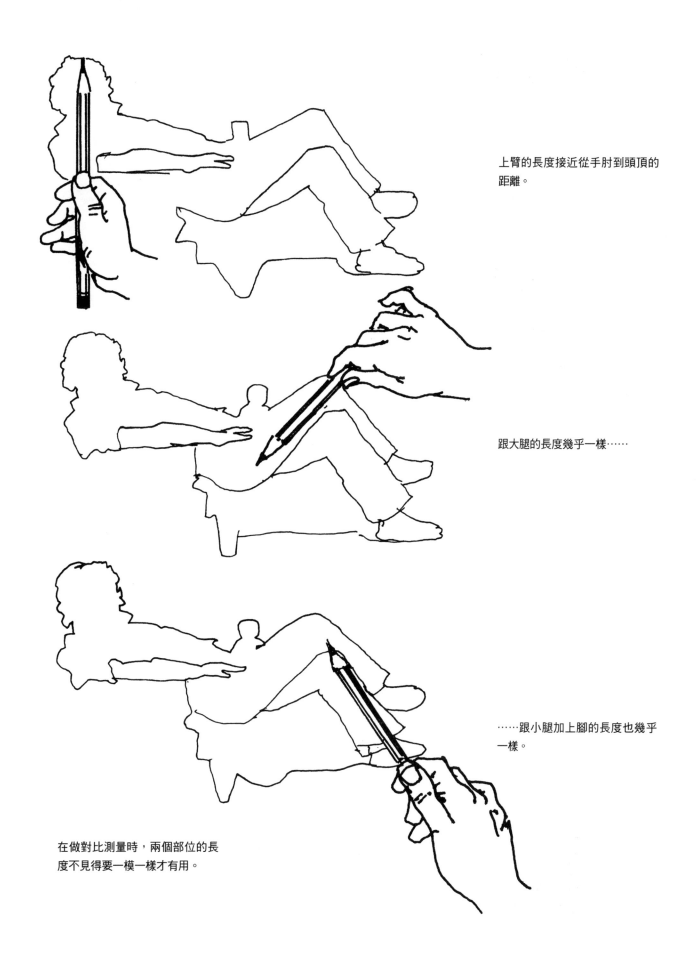

上臂的長度接近從手肘到頭頂的
距離。

跟大腿的長度幾乎一樣……

……跟小腿加上腳的長度也幾乎
一樣。

在做對比測量時，兩個部位的長
度不見得要一模一樣才有用。

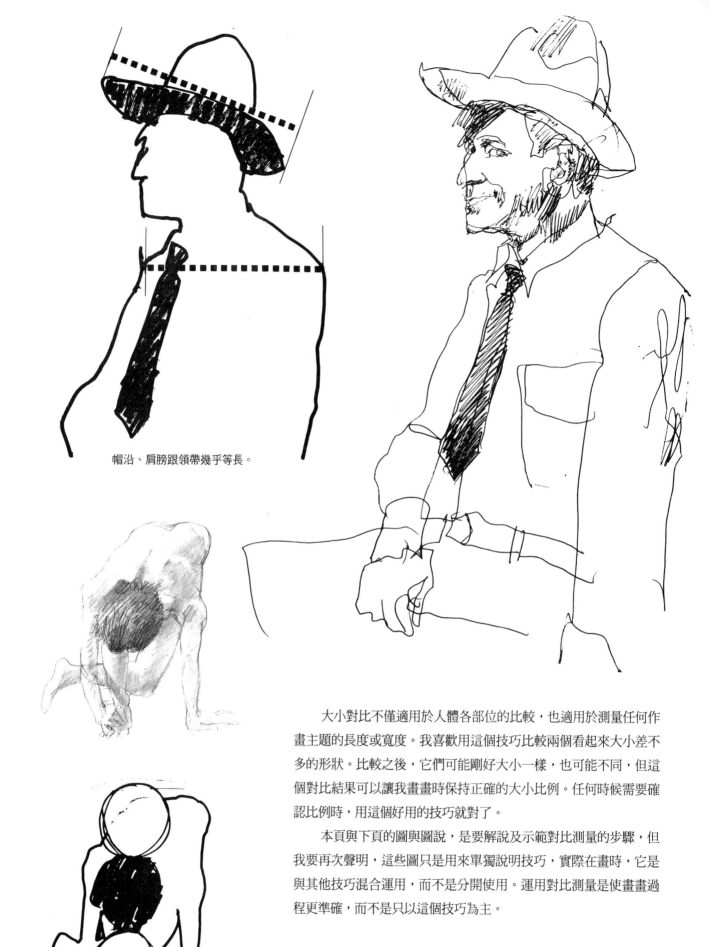

帽沿、肩膀跟領帶幾乎等長。

大小對比不僅適用於人體各部位的比較，也適用於測量任何作畫主題的長度或寬度。我喜歡用這個技巧比較兩個看起來大小差不多的形狀。比較之後，它們可能剛好大小一樣，也可能不同，但這個對比結果可以讓我畫畫時保持正確的大小比例。任何時候需要確認比例時，用這個好用的技巧就對了。

本頁與下頁的圖與圖說，是要解說及示範對比測量的步驟，但我要再次聲明，這些圖只是用來單獨說明技巧，實際在畫時，它是與其他技巧混合運用，而不是分開使用。運用對比測量是使畫畫過程更準確，而不是只以這個技巧為主。

頭部的長度也可以用來做測量比較。從這個角度看，人的身長等於三個頭的長度。

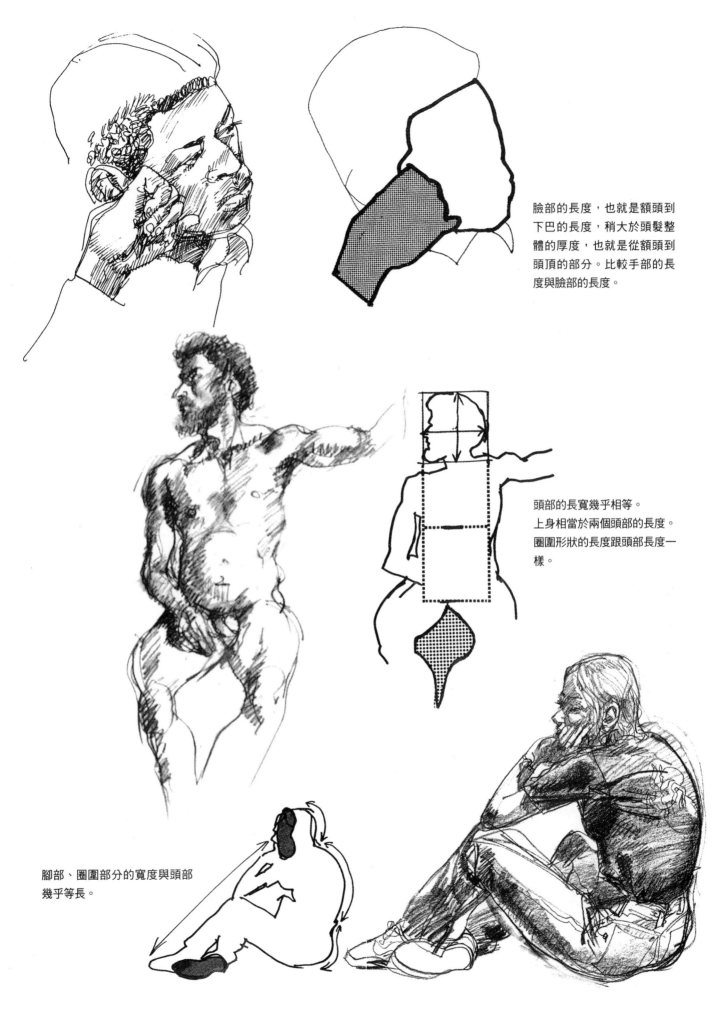

臉部的長度，也就是額頭到下巴的長度，稍大於頭髮整體的厚度，也就是從額頭到頭頂的部分。比較手部的長度與臉部的長度。

頭部的長寬幾乎相等。
上身相當於兩個頭部的長度。
圈圍形狀的長度跟頭部長度一樣。

腳部、圈圍部分的寬度與頭部幾乎等長。

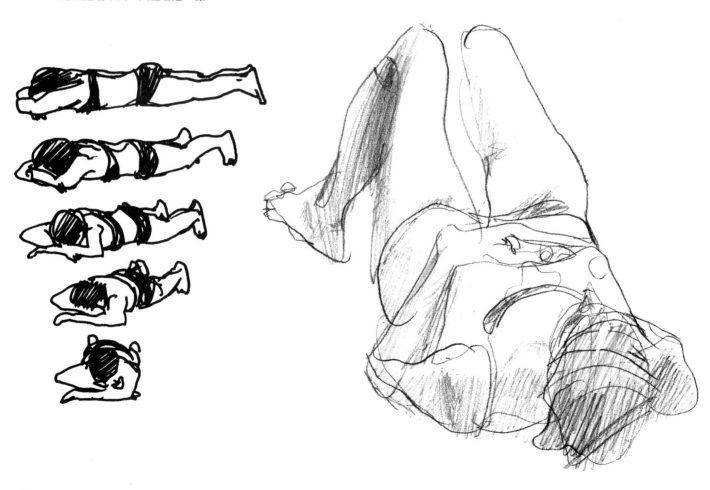

前縮透視法

　　前縮透視法就是以透視法來畫人或物體。它的原則很簡單，就是我們看到的物體底部越多，看到的側邊就越少。前縮透視法意味要打破我們對事物的認知，而讓我們根據眼睛所看到的來畫，現在你應該很能適應這點了。前縮透視法可能會讓你把一個又高又瘦的人畫成又扁又矮。當然等你畫完時，畫看起來是很自然的，只不過在畫的時候會覺得怪怪的。

　　用前縮透視法畫出來的形狀常常看起來很怪異。在下一頁右上角那個奇怪的小圖，的確看起來一點也不像頭。如果是你自己畫的，八成會忍不住想把它修得看起來比較像頭吧？但前縮透視法就是要你相信自己的眼睛，相信在畫上五官之後，就會看起來像真的頭。

　　在從頂端／末端的角度畫畫時，這三種目測法的技巧會十分好用。我尤其推薦找中點的這個技巧。對於前縮透視的人物而言，中點的位置幾乎都在你想不到的地方。在下一頁的人物上，中點是就在膝蓋上面一點的位置，比你猜想的要低一些。如果你是從頂端來畫這同一個人物，中點會落在上半身上。

當玻璃杯口越朝向我們，側邊的部分就越看不到。人體也是一樣。

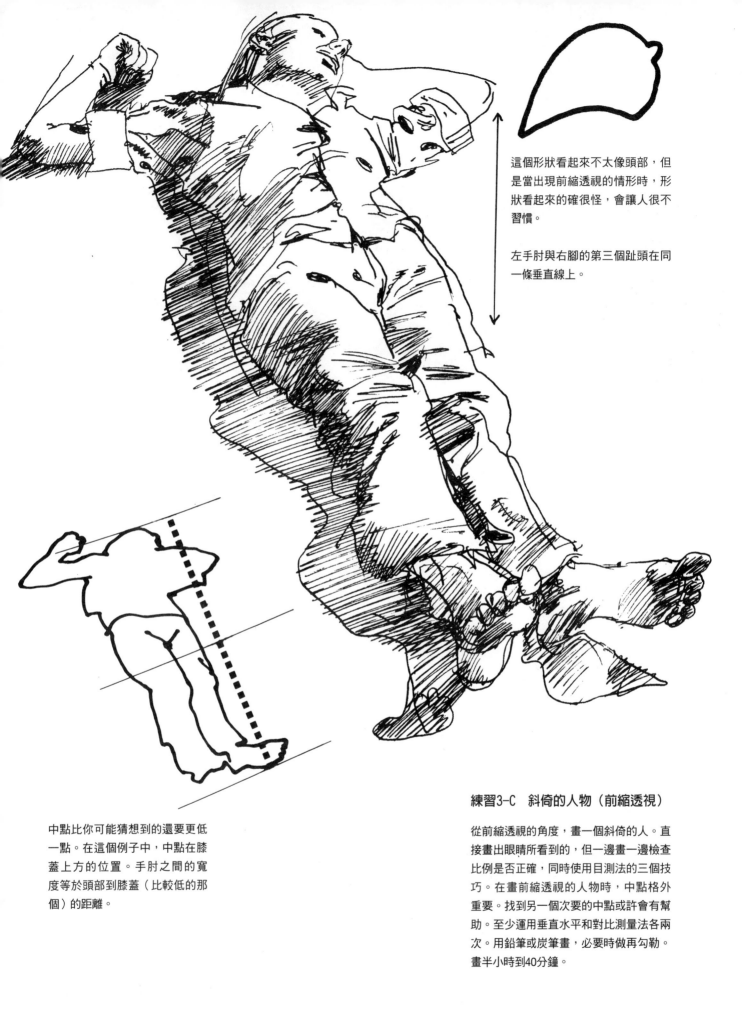

這個形狀看起來不太像頭部，但是當出現前縮透視的情形時，形狀看起來的確很怪，會讓人很不習慣。

左手肘與右腳的第三個趾頭在同一條垂直線上。

中點比你可能猜想到的還要更低一點。在這個例子中，中點在膝蓋上方的位置。手肘之間的寬度等於頭部到膝蓋（比較低的那個）的距離。

練習3-C 斜倚的人物（前縮透視）

從前縮透視的角度，畫一個斜倚的人。直接畫出眼睛所看到的，但一邊畫一邊檢查比例是否正確，同時使用目測法的三個技巧。在畫前縮透視的人物時，中點格外重要。找到另一個次要的中點或許會有幫助。至少運用垂直水平和對比測量法各兩次。用鉛筆或炭筆畫，必要時做再勾勒。畫半小時到40分鐘。

從三樓的窗邊往下看到的前縮透
視景象。

在人物畫中都會用到前縮透視法。幾乎所有姿勢中,手臂、腿
或身體都會遇到前縮透視的情況。你會發現,如果運用目測法的技
巧來畫,這些部份你都可以畫得很逼真。我會喜歡遇到要用前縮透
視法來畫的難題,因為這是可以大秀技巧與膽識的機會。

在從頂端／末端畫畫時,我最喜歡的作畫地點是海灘,在那裡
可以看到躺在沙灘上、朝各個方向伸展四肢曬太陽的人。另一個好
地方是在二樓的窗邊,那裡適合畫從上往下看到的高難度人形。不
論是上述哪種情況,都得快速勾勒出輪廓,先別管比較費時的目測
法技巧。如果想要畫需要比較長時間處理的前縮透視狀況,畫睡著
的朋友或家人是不錯的選擇。

三個重要步驟

先勾勒整個形狀。

輕輕畫出中點線。

……還有中央線。

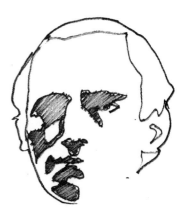

臉上的陰影會形成一些
小區塊,讓我們畫起來
更容易。

關鍵測量法 ── 肖像畫

　　很多藝術課程都教學生先畫基本輪廓,再來畫細部。(「把頭先畫成一個簡單的形狀,稍微勾勒一下各部位,然後就可以畫出肖像了。」)這方法聽起來不錯,我也會從其中借用一些想法來用。但本書的宗旨還是在教大家如何從一開始就能畫出各個細部。我的方法對於透徹了解物體的本質沒什麼幫助。比起要去彌補這樣的缺憾,我寧願一頭栽進去冒險作畫。大膽地去面對真實的物體作畫,我們其實可以畫得比自己以為的更好;而且我們還可以從中學到許多關於基本結構的事。

　　我們現在要運用目測法的三種技巧來畫頭部跟肖像。我稱此為關鍵測量法,因為臉部有許多細微的部份,必需畫得非常精確,才會看起來像。細微部份以及它們之間的距離都要畫得非常準確。如果五官畫得大小不對,或位置不對,肖像就不夠逼真。約翰‧辛格‧薩金特(John Singer Sargent)就曾一針見血說出畫肖像的困難度:「肖像就是嘴巴看起來怪的人物畫像。」

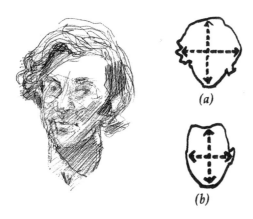

比較（a）整個頭部與（b）只有臉部
的長度與寬度。

從正面畫

　　你需要一位願意坐著1小時不動的模特兒。請她或他坐在離你
4呎遠的地方。記得讓模特兒放輕鬆，每隔10分鐘休息一下。如果
找不到模特兒，就畫自己吧。如果是這樣，你就坐在離鏡子一個手
臂遠的地方。當你把目光從鏡子移到畫紙上時，頭部位置會跟著移
動，所以每次再抬頭看鏡子時，必須重新擺正姿勢。做測量時，閉
上一隻眼睛，把鉛筆豎直，對著鏡子。

　　我們是從正面畫頭部，不過在開始畫或測量之前，先停下來
觀看模特兒，或者鏡中的自己。讓你的眼睛橫掃過整個頭部，把它
看成是一個整體。最先吸引你的兩三個地方是哪裡？眼、口、鼻暗
色的部份，還是小小的下巴？突出的顴骨？這些都是誘發字眼。即
使是那些非生理上的特徵，也請不斷對自己重複說：「疲倦的雙
眼」、「內在的力量」。瞇眼看，直到頭部變成一個模糊的形狀。
掃視那個形狀的輪廓，留意其中主要明暗的部份。

利用瞇眼法，先勾勒出一個大概的
整體形狀……一邊畫，一邊繼續用
瞇眼法。這樣可以幫助你看出各點
之間的關係。

在靠近中點線的地方畫上眼
睛。測量後加以確認。

臉部最寬的部分在哪裡呢?通常
在臉頰骨的地方。

現在你可以準備開始畫了。先概略勾畫出整個頭部的形狀。畫好後，找到從頂部到底端的中間點，運用前面提到的方法。中點應該是在接近眼睛位置的地方，不過盡量找到精準的位置。不要只在那裡畫個小點，要畫一條橫跨整個臉部的橫線。然後再從頭頂到下巴畫一條垂直中線。根據這條線來確認臉部五官的位置。

你畫的應該要像第89頁上的範例。畫出整個輪廓、中點線跟垂直中線可能只需幾分鐘的時間，但卻可以定下非常好用的參考線。

現在，你要混合運用目測法技巧跟來回觀察作畫。這並沒有固定的步驟。我個人比較喜歡先觀察作畫，然後再以目測法修正。通常我會先輕輕勾畫眼睛、鼻子跟嘴巴的形狀，然後再做測量與修正。藉由中間線與眼睛之間的關係，可以確定眼睛的位置。

測量一隻眼睛的寬度，看看這寬度是否等於兩眼之間的距離（因為很可能是一樣）。找到鼻樑到下巴之間的中點，看鼻子底部是在這個中點上面還是下面？必要時再加以修正。嘴巴是比較接近鼻子還是下巴？從瞳孔畫出垂直線，來確定嘴角的位置。比較上下嘴唇的寬度。利用水平線來檢視嘴巴是否跟下顎邊角在同一條線上。

現在就期待能夠畫得很像，還言之過早，但耐心地做測量，加上三不五時站遠點檢視，你會漸漸畫得越來越像。比起之前我鼓勵大家做的，這裡更需要塗擦與修正，才能做到精細的修飾，請不要怕會在完成的作品上留下再勾勒的痕跡。

練習3-D　正面肖像畫

從正面畫頭像，一邊把眼睛看到的畫下來，一邊運用三種目測法技巧。要多多使用垂直與水平測量及對比測量，至少各用三次。找一個模特兒來畫或是看著鏡子畫自己。照著書中所講的步驟來畫。慢慢耐心地畫，同時修正及做細部調整。用再勾勒和擦塗法，逐步讓畫更精細完善。用鉛筆或炭筆畫，至少畫1小時。讓模特兒每隔15到20分鐘休息一下。

測量兩眼之間的距離，通常這距離等於一眼的寬度。

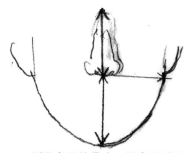

測量鼻子的長度，跟鼻子到下巴的距離加以比較。同時也跟鼻子到耳朵的距離比較一下。

從你的視點角度看去，要注意脖子和下顎的正確交會處，不要把脖子畫的太細了。

嘴巴的中央與鼻子底部通常在同一條中央線上。這裡由於角度的關係，加上門牙有點突出，所以嘴巴有點偏離中央線。

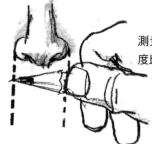

測量鼻子的寬度，跟眼睛的寬度比較。

找出特別突出的五官特徵。在這個例子中，模特兒的嘴巴很薄，嘴角有點下垂。

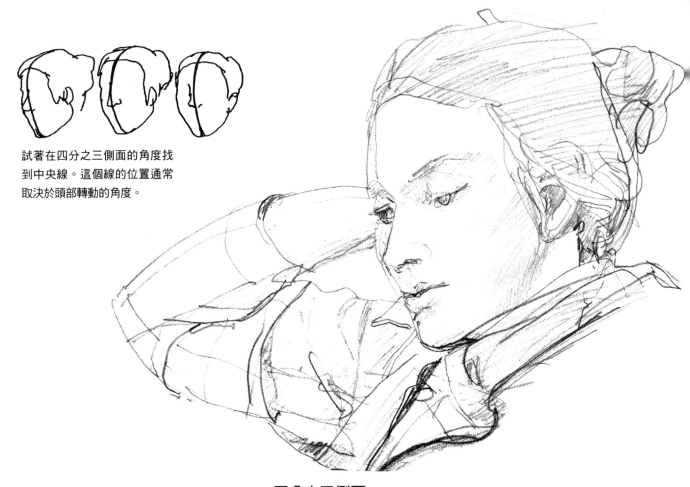

試著在四分之三側面的角度找
到中央線。這個線的位置通常
取決於頭部轉動的角度。

四分之三側面

　　畫四分之三側面時需要用到的測量方法,很多都跟畫正面時用
到的一樣。不過還是有些不一樣的部份值得注意。

　　從正面看時,頭部基本上是蛋形,也就是上下長度大於左右寬
度。但是當頭轉向側邊時,後腦杓的部份就會露出比較多,轉到完
全是側面時,前額到後腦杓的距離,就差不多等於頭頂到下巴的距
離。學生通常把後腦部份畫得太小,除非他們很仔細地運用對比測
量來畫。記得一定要測量比較靠近你的那隻眼睛到下巴的距離,還
要跟這隻眼睛到耳後的距離加以比對。

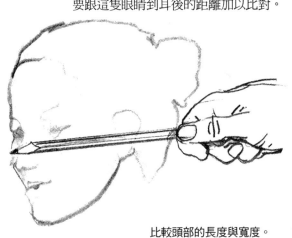

注意瞳孔跟嘴角成一直線。　　　　　　　　　　比較頭部的長度與寬度。

鼻子與臉頰這塊，碰巧形成一些圈圍形狀（圖中黑色的區塊），要好好仔細畫。

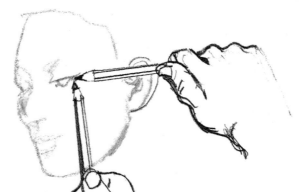

眼角到耳後的距離相當於眼角到下巴的距離。

畫四分之三側面的時候，兩隻眼睛的形狀不太一樣。

由於臉轉了四分之三側面，所以中線（臉部的五官會在這條線兩邊對稱排列）就像左頁的圖，偏向其中一邊。這意味所有的五官都會朝其中一邊偏過去。鼻尖因此會接近比較遠的那一邊臉頰。它們甚至有可能形成相切的情形，但不管兩者之間的關係如何，重要的是，兩者的關係顯示出頭部轉動的幅度。鼻子與較遠那邊臉頰的交接處也會形成一個圈圍形狀。記住這點，「看到圈圍形狀，一定要畫下來」。在這個例子中，可以看到幾個圈圍形狀。從鼻尖到眉毛之間有一些小的圈圍形狀，鼻子與嘴唇之間的臉頰處則有另一個。花點時間仔細地把這些形狀畫出來。

在畫四分之三側面時，兩眼間的距離就不會等於一個眼睛的寬度，兩隻眼睛的形狀與大小也明顯不同。回想一下我們在第一章討論眼睛的部份，你會發現比較遠的那隻眼睛比較小，張得比較開。

從這些例子可以看出，學生常會把嘴巴畫得偏離中線，這還令人蠻頭大。記住，如果嘴巴的中央與鼻子底部沒在同一條線上，那麼臉的下半部就可能都畫歪了。中線可以幫助你把這兩點對準，這樣就可以準確畫出嘴巴的線條。嘴唇中間那個顏色較深的線條很重要，要先畫，可以做為畫出嘴唇位置的參考依據。

注意脖子連接耳後的正確位置點。

注意仔細看鼻子跟嘴巴成一直線。

嘴巴太靠右邊了。

嘴巴太靠左邊了。

鼻子跟嘴巴正確地在同一條線上。

練習3-E 四分之三側面肖像畫

照著練習3-D畫正面肖像的步驟畫，但特別注意中央線的位置，這樣就能正確畫出五官的位置。同時要注意距離較遠的那側臉上，圈圍形狀的大小跟特徵。

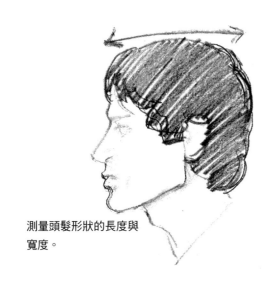

測量頭髮形狀的長度與寬度。

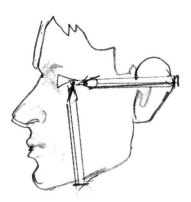

將眼睛到耳後的距離,跟眼睛到下巴的距離加以比較。它們應該差不多等長。

觀察一下鉛筆與臉下半部所形成的這個圈圍形狀。下巴是否跟鼻子底部成一直線呢?

確認眼睛前部跟嘴角部分是否在同一條直線上。

側面

畫側面時,我們要針對臉的前部做關鍵測量。因為這部份是我們細膩呈現模特兒個人特徵之處。一樣先觀察模特兒一會兒。畫側面時,你就真的需要一個模特兒,因為你沒法這樣照著鏡子畫自己,即使有兩面鏡子也不行。

可以在紙上先用幾筆勾勒出頭部輪廓。當然在畫側面時,是不會有中線可以依據的,而且也不必想會有中點線,就集中心力來畫輪廓,包括前額、鼻子、嘴巴跟下巴這些部位。我建議把看到的直接畫下來。在測量與對好準線後,要有心理準備,可能會做大量修改。

這時,有個很好用的方法可以試試,就是從鼻尖做垂直線目測,看是否可以在鼻尖上方或下方找到圈圍的形狀。鼻樑是否很挺?前額有沒有很突出?觀察前額與下巴部位,看它們是否跟你的鉛筆平行,如果沒平行,那麼是以哪個角度相交?

現在來畫下巴與頭頂。找到中點,它應該在眼睛或靠近眼睛的地方。確定眼睛的位置時,注意比較一下,它與鼻樑之間的距離應該大於眼睛的寬度。

嘴巴的位置通常是在鼻子底部到下巴之間的1/3處。可以用測量法確認。從眼睛前面眼角處拉一條垂直線,可以有助於確定嘴角的位置。從鼻子底部拉一條垂直線。看一下嘴唇是否超過這條線。如果沒有,那麼是凹進去多少?用同樣的方式檢查下巴位置。還有其他一些細微的地方可以測量,例如,上下嘴唇厚度的比較,眼睛到眉毛的距離,鼻緣的寬度等等。雖然我不希望你忘記自由發揮的筆法,但是你額外做的每個測量,都會幫助你畫得更精準。

另外很重要的一點,就是不要馬虎看某些簡單的部位,否則會削減你對臉部重要部位所投注的心力。我們在前面提過,一般常犯的錯誤就是把後腦杓畫得太小。你可以測量頭部的長度,然後跟寬度(要包括頭髮部份)比較,這樣就不會把頭顱後面畫得太小。記得要把頭髮部份畫得夠大且準確,這部份通常跟臉差不多大。

要畫出正確的耳朵位置,就比較眼角到耳後與眼角到下顎的距離,這兩邊是垂直相交的。注意脖子的部份,它會稍微往前傾斜,後面脖子與頭部的交接處,要比前面脖子與頭部的交會處高。關於脖子的寬度,可以用眼角到下顎的距離做比較。

從正面看去,頭部的長度遠大於寬度。
從四分之三角度看去,頭部的長度稍大於寬度。
從側面看去,頭部的長度與寬度一樣。

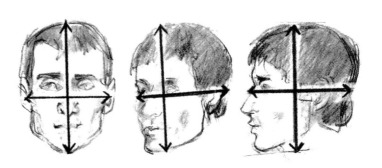

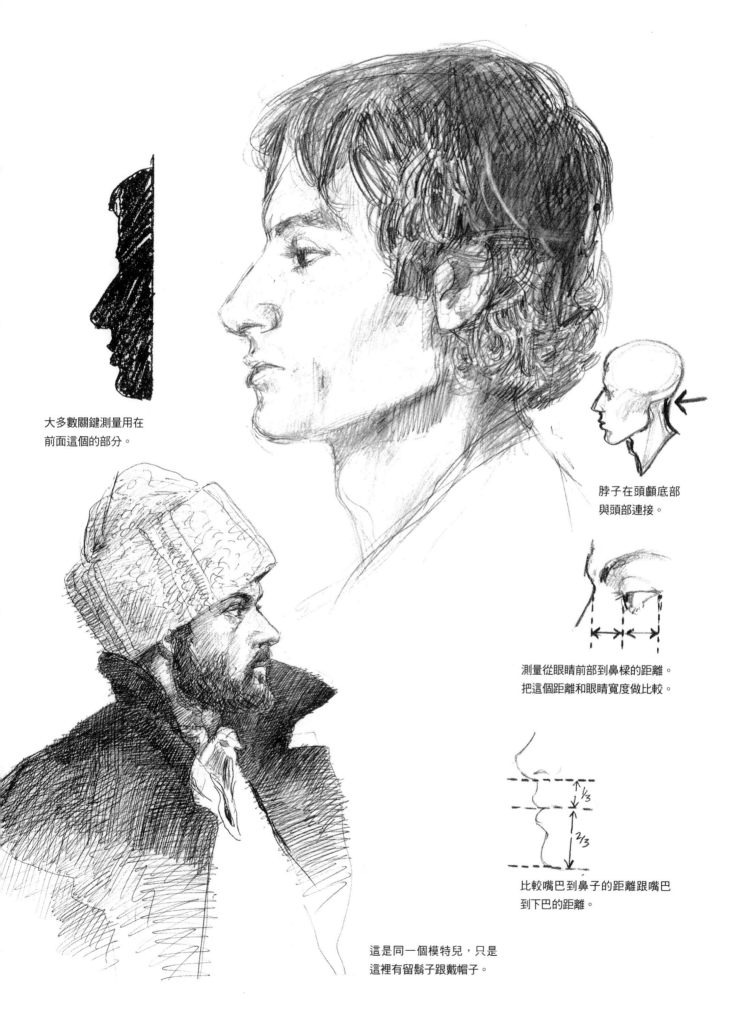

大多數關鍵測量用在
前面這個的部分。

脖子在頭顱底部
與頭部連接。

測量從眼睛前部到鼻樑的距離。
把這個距離和眼睛寬度做比較。

$\frac{1}{3}$

$\frac{2}{3}$

比較嘴巴到鼻子的距離跟嘴巴
到下巴的距離。

這是同一個模特兒，只是
這裡有留鬍子跟戴帽子。

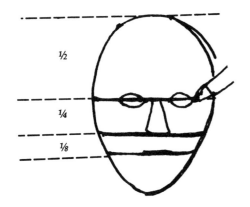

用蛋做為模型，在中點處畫一條線。

½
¼
⅛

在眼睛那條線以下的1/2處畫鼻子的線，在鼻子那條線以下的1/3處畫嘴巴的線。簡單地畫上五官。

比較蛋跟真的人頭。

前縮透視的頭部

我們已經知道從末端看時，頭部的形狀與比例會變得很怪，跟我們認知的頭部不同。這時候，畫頭部變得很困難，因為可能比例變得太怪而無法接受。初學者常常會畫一畫又想改得「像」一點，但結果又畫得不像，反倒讓自己更困擾。

如果相信我說的「根據眼睛看到的畫下來」，畫出來的結果應該會比較好。若是相信我說的，那我還可以提供一個方法，這個方法在我第一次碰到這個問題時，幫了我一個大忙：用蛋形頭。

先在一個蛋上畫三條水平線，我們要在這個蛋上畫出眼睛、鼻子跟嘴巴。眼睛那條線大約是在整顆蛋的1/2處，鼻子的線是在下半部的1/2處，嘴巴則是在鼻子線以下的1/3處。在眼睛的那條線上畫兩個杏仁狀的眼睛，在眼睛的線跟鼻子的線之間畫一個楔形鼻子，然後在下面的線上畫上嘴巴。要畫上眉毛，這樣可以確定耳朵的位置。把蛋往兩邊轉，在鼻子的線與眉毛的線之間畫上耳朵。

如果你可以找到模特兒坐在離你5呎的距離，請這人頭往前及往後傾斜，就像你把蛋前後傾斜一樣，你會更了解是怎麼回事。閉上一隻眼睛，把蛋朝模特兒臉的位置舉直。前後調整一下手的位置，直到蛋看起來跟頭的大小一樣。

從正面看著蛋時，五官是比例相稱地分佈，畫在蛋上的線也是呈水平直線。當把蛋傾斜時，就形成前縮透視的狀況。當蛋的一端往自己這邊傾斜時，五官壓縮到另外一端。注意模特兒的臉往下低時，也會出現同樣的情形。把蛋的最上端朝向自己傾斜，要求模

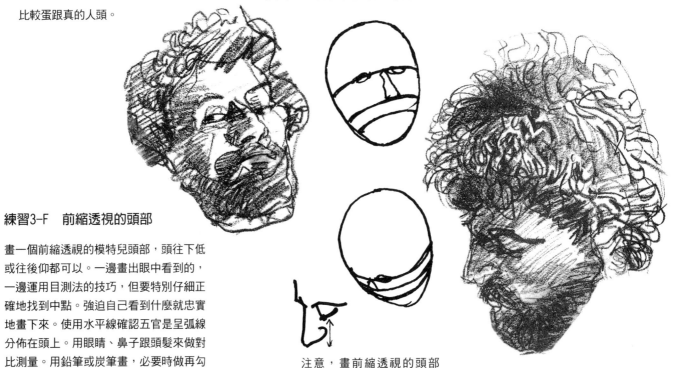

練習3-F 前縮透視的頭部

畫一個前縮透視的模特兒頭部，頭往下低或往後仰都可以。一邊畫出眼中看到的，一邊運用目測法的技巧，但要特別仔細正確找到中點。強迫自己看到什麼就忠實地畫下來。使用水平線確認五官是呈弧線分佈在頭上。用眼睛、鼻子跟頭髮來做對比測量。用鉛筆或炭筆畫，必要時做再勾勒跟塗擦。至少要畫1小時。

注意，畫前縮透視的頭部時，眼睛會接近鼻子底部。

特兒也頭往下低。注意這時五官全都集中到下巴處。若是往後仰，你會發現五官都集中到額頭附近。注意看，當頭部前後傾斜得越厲害，臉部五官的曲度就越大，顯示出它們環繞頭部的基本特性。

雖然頭偏一邊時形狀會改變，不過耳朵的位置不會變，可以做為中軸點。只是當頭往下低時，耳朵的位置看起來比眼睛高，頭往上仰時，耳朵看起來比眼睛低。

要畫前縮透視的頭部時，可以用蛋的模型來幫助理解眼睛所看到的，但是蛋模型卻無法呈現出突出的鼻子與眼睛。要瞭解這些複雜的部分，就得藉助真人模特兒。當頭低得很下面時，鼻尖幾乎快跟嘴巴連在一起，甚至重疊。這樣說好像很怪，但你若仔細看，真的是這樣。當頭仰得很後面時，鼻子看起來會幾乎快到眼睛跟眉毛上面。

眼睛的部分則是另一種特殊狀況。當你從上方往下看時，眉毛幾乎跟眼睛黏在一起，或者遮到眼睛。從下往上看時，眼睛到眉毛的距離會變大，大於從正面觀察看到的距離。

碰到這些情形時，學生通常會覺得很難勉強自己畫出這樣的形狀，除非對於一些基本原則已有瞭解。用蛋來模擬人的頭部，可以幫助我們清楚瞭解人物頭往下低或往上仰時會是什麼樣子。如果說在畫人臉時，測量法非常重要，那麼在畫前縮透視的頭部時它更是關鍵。因為這時五官是擠到一邊，距離更近。現在你應該覺得可以不受以前認知的影響，自由運用目測法畫畫了。

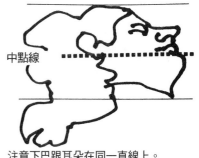

注意下巴跟耳朵在同一直線上。

當頭往後仰，五官集中在接近頭頂處。

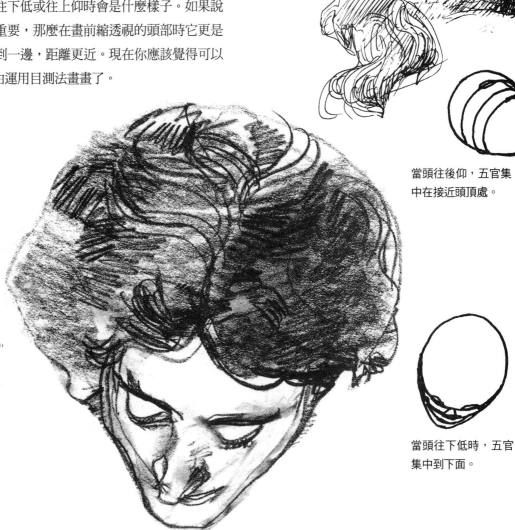

確定頭髮部分畫得夠大。
通常它會大於臉部形狀。

中點線

當頭往下低時，五官集中到下面。

誇大「小孩」某些部位的比例，比如鼓起的肚子、凹陷的背部跟圓滾滾的屁股。

把比例誇大

如果這些「正確精準」跟「只把眼睛看到的畫下來」的話讓你覺得綁手綁腳，我建議你偶爾可以打破這些規則，誇大作畫主題的重要特色。這樣還是畫你所看到的，只是更誇張些。如果是圓的，就畫得更圓，如果瘦的，就畫得更瘦巴巴。

我相信，不論是學生還是畫家，都應該多想想怎樣才能讓自己的感覺透過手來傳達呈現，而不要太在意我們「認為」該怎麼畫才是對的。如此一來，才能展現自己活潑的天性。我們更遠大的目標應該是，能夠透過畫畫表現出自己的想像力。在後面的章節，我們還會討論其他誇大比例的方式，不過現在，我建議可以在隨意畫畫時，三不五時誇大一些，隨性一點無妨。

這個側面有點像是狄克·崔西。只是我畫得更誇張些。

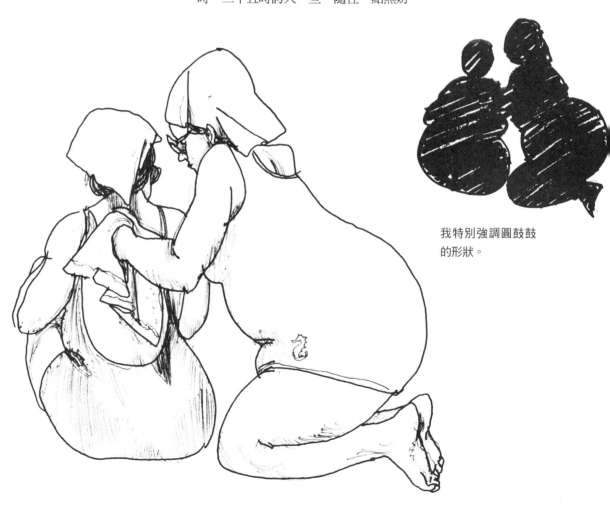

我特別強調圓鼓鼓的形狀。

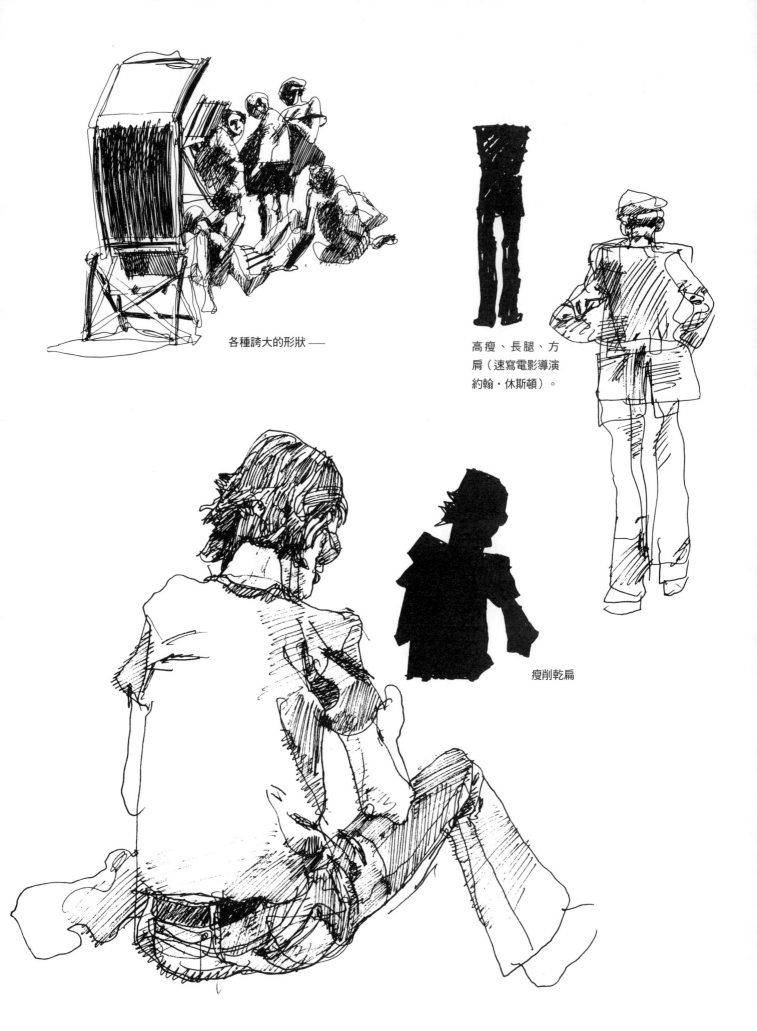

各種誇大的形狀 ——

高瘦、長腿、方
肩（速寫電影導演
約翰・休斯頓）。

瘦削乾扁

第三章　重點整理
比例：測量物體

· **目測法**。用鉛筆做為測量工具，拿直，舉在面前，手臂伸直，閉起一隻眼睛。測量大拇指跟筆尖之間的距離。

· **找到中點**。用這個方法可以先很快掌握整體的比例，並且在畫紙上定位。

· **使用垂直線與水平線**。把鉛筆垂直或水平舉起，藉此定出準線，這樣不但可以把比例畫得更準確，也可以掌握人物的姿態。

· **對比測量**。藉由這個方法，可以測量模特兒不同部位之間的關係。特別找找那些看起來長度差不多的部位。

· **前縮透視**。從物體尾端看到的部分越多，由側邊看到的部分就越少。當作畫的對象是這種情形時，就應該把看到的畫下來，即使畫的時候覺得很怪。

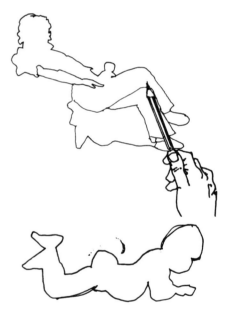

· **關鍵測量**。畫肖像畫時，精準度是非常重要的，這時更要仔細測量，而且要多多測量。

· **誇大比例**。找到突出的特點，加以強調。偶爾把對主題的感受表現出來。

自我評量

練習3-A　站立的人物　　　　　　　　　　　　是　　　否
- 是否交替運用「把眼睛見到的畫下來」與測量法？　——　——
- 是否從上到下，畫滿整張紙？　——　——
- 是否運用目測法的技巧找到中點？　——　——
- 人物的中間點是否在接近畫紙中間的部分？　——　——
- 是否有找到次要的中點？　——　——

練習3-B　慵懶躺著的人物　　　　　　　　　　是　　　否
- 是否有先簡單速寫？　——　——
- 是否有用對比測量法修正？　——　——
- 是否交替運用「把眼睛見到的畫下來」與測量法？　——　——
- 是否至少使用兩條垂直準線？　——　——
- 是否至少使用兩條水平準線？　——　——
- 是否找到中點？是否畫滿整張紙？　——　——

練習3-C　斜倚的人物（前縮透視）　　　　　是　　　否
- 是否找好一個真正畫前縮透視的角度？　——　——
- 是否把眼睛所看到的形狀畫下來？　——　——
- 是否用目測法找到中點？　——　——
- 是否至少使用兩條垂直準線與兩條水平準線？　——　——
- 是否至少使用兩次對比測量法修正？　——　——
- 是否仔細精確地畫出頭部的形狀？　——　——

練習3-D　正面肖像畫　　　　　　　　　　　　是　　　否
- 是否對模特兒有個整體印象，然後用誘發詞提醒自己，模特兒的突出特徵在哪裡？　——　——
- 是否先輕輕勾勒整個頭部，用幾筆簡單的線條畫出五官？　——　——
- 是否有找到中間線，好正確定位五官位置？　——　——
- 是否找到中點線，注意到它與眼睛的關係？　——　——
- 是否至少使用三次對比測量？　——　——
- 是否運用擦塗與再勾勒做細部修正？　——　——

練習3-E　四分之三側面肖像畫　　　　　　　是　　　否
- 是否對模特兒有個整體印象，然後用誘發詞提醒自己，模特兒的突出特徵在哪裡？　——　——
- 是否先輕輕勾勒整個頭部，用幾筆簡單的線條畫出五官？　——　——
- 是否有找到中間線，好正確定位五官位置？　——　——
- 是否找到中點線，注意到它與眼睛的關係？　——　——
- 是否至少用到三條垂直準線與三條水平準線？　——　——
- 是否至少使用三次對比測量？　——　——
- 距離較遠的那側臉部，是否找到圈圍形狀，並仔細畫出來？　——　——

練習3-F　前縮透視頭部　　　　　　　　　　是　　　否
- 是否混合運用「把眼睛所見的畫下來」與測量技巧？　——　——
- 是否正確仔細地找到中點？　——　——
- 是否強迫自己只畫眼睛所看到的？　——　——
- 是否運用水平線，確保五官是隨著頭部表面分佈？　——　——
- 在對比測量時是否用到眼睛、鼻子與頭髮來幫助測量？　——　——
- 是否用心準確地畫出臉部形狀？　——　——
- 是否有特別注意鼻尖的位置？　——　——
- 是否有用擦塗與再勾勒做細部修正？　——　——

第四章　光影的效果

分佈圖‧形塑‧邊緣處理‧光線分析‧強調氛圍‧形狀合併‧用光線構圖

　　藝術家都希望觀者在看作品時能感受到藝術家自身的體驗。藝術家藉由重現自己在物體上看到的光線、空間深度與質地表面，來誘導觀者的感官。觀者「知道」自己正在看一幅畫，但卻會覺得好像看到真實的物體。科學家跟哲學家或許致力於想破除幻影，但藝術家卻是努力想創造幻影。這就是我們要做的事。

　　在藝術家創造的各種幻影中，光影的重塑絕對是最令人驚奇。因為在我們感官與感覺的經驗中，光線無處不在。我們很多訊息都來自視覺。光也是一種心靈上的隱喻，我們會說，我們「看見了光」、「照亮了生命」（意為受到啟發或領悟）等等。

　　光影有一個很不可思議的特性，那就是如果我們仔細觀察，細膩地畫下來，其實並不難重現。光影的變化其實是有邏輯且很一致，瞭解這點對畫畫會有很大幫助。一旦瞭解光影的特性，我們就有辦法創造出光線的效果。

　　本章除了教大家利用光影的特性來學習如何逼真地畫出物體之外，還會示範如何利用光影與光的特質來塑造和加強氛圍效果。最後我們會再討論形狀，以及光影形狀如何加強與豐富作品的構圖。

光影可以讓任何物體看起來很立體，即使是抽象的物體也可以，例如這些艾德‧萊因哈特（Ed Reinhardt）雕塑作品的素描。

要創造出光影效果，就得仔細觀察形狀、色調與邊緣部分。注意這幅羅伯‧貝克斯特畫中那些「一片片」的光。

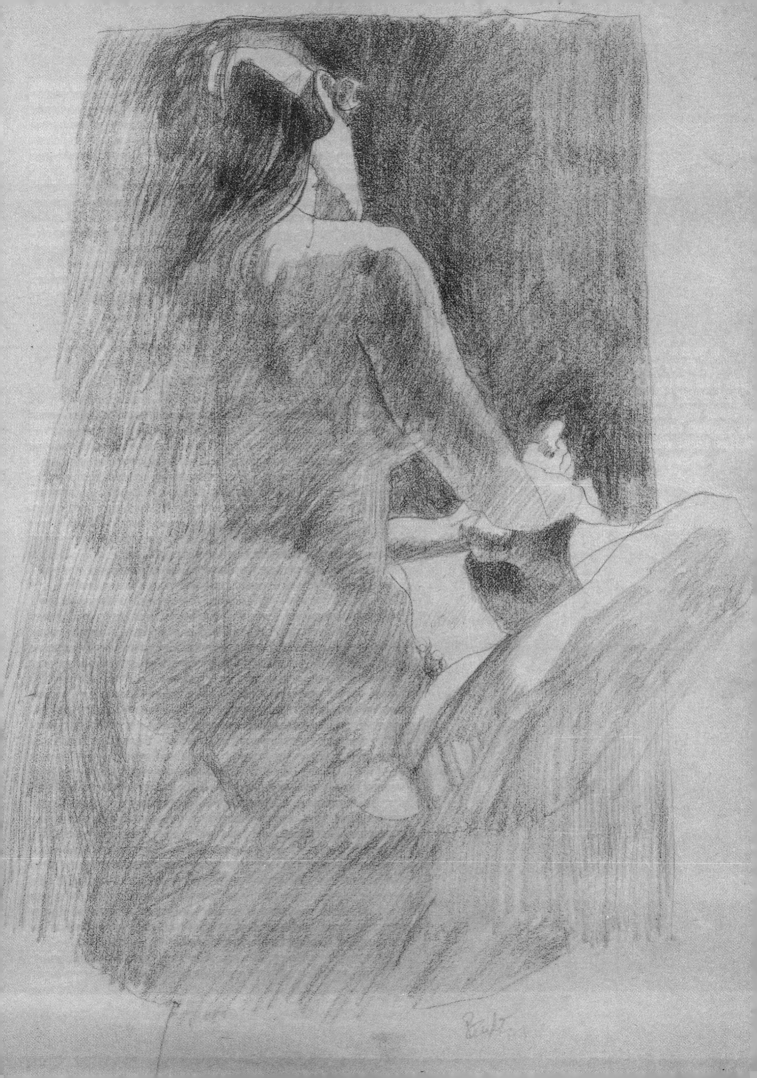

分佈圖將人物形狀明確區分為亮的部分和暗的部分。

人物移動時,光影形狀的數量與性質也會跟著改變。

分佈圖

　　光是虛幻的,有時閃亮耀眼,與它投射所產生的陰影有極大的反差。有時它又顯得柔和,以不同的形式瀰漫整個空間。要學會畫不同的光,首先得瞭解它的形式,還要懂得這些形式是如何產生作用。對光的瞭解可以透過一個方法,我稱之為分佈圖(mapping)。

　　這個方法就是把所有的光與陰影分解成明確的形狀,類似地圖上的各個區域那樣,同時必須把每個形狀界線界定清楚。如果陰影不太明顯,還是要強行定出邊界。必要的話,可以隨性界定。這樣就可以勾勒出一個整體性的分佈圖,然後以此為基礎,開始正式作畫。

　　分佈圖的美感在於速度。從本頁的圖例可以看出,分佈圖都有意畫得很簡單,不強調細節。有時最後可能只有兩個形狀,一個是亮的部分,一個是暗的部分。而有時,依據光影投射在主題上的效果,或許能再分出八到十個形狀。

　　畫分佈圖不必練習,也無需理論根據,馬上就可上手。不過剛開始你應該先只用在畫光線強烈的地方,例如直射的陽光。等越來越上手之後,就可以運用在更多地方。快速勾勒的分佈圖本身也是一幅畫,可以做為基礎,繼續更精細地畫完。若是後一種情況,畫分佈圖的線條要淡一些,但不論哪種情形,果決畫出是非常重要的。

　　畫速寫時,我會用一個小技巧來區分銳利與柔和這兩種邊緣。畫銳利的邊緣時,我會在邊界處停筆,而柔和的邊緣則是用鋸齒狀的線條滑過邊界。如果是用鉛筆,就用中間色與黑色兩個色調來畫分佈圖。

光的邏輯

我建議用混合的方式來學習畫光線。分佈圖是憑感覺畫的。要理解我們眼睛看到的，還必須把光影當成一種概念來理解。

雖然光線落在物體上的方式是非常細微複雜，但它是有邏輯且一致不變的。光的邏輯可以簡單這麼說：當光線照射在三度空間的立體物體上時，會出現亮的部分、暗的部分，還有投影部分。但如果仔細觀察，會發現在暗的部分，並不都是一片黑。從其他地方折射的光線也會投射到暗的部分。要觀察光的四個基本要素，也就是亮面、暗面、投影與反射光，可以用下面這個的方法：拿一顆葡萄柚或一顆淺色的球放在白紙上，距離檯燈10到12吋，然後打開燈，仔細觀察光的亮面、暗面、投影與反射光。就是這些要素構成了光影效果。如果要畫出這四部分的分佈圖，就要先定出各部分的邊界。移動檯燈再觀察一下，注意，這四部分雖然形狀改變，但依然存在。只要有充足的光線，這四個部分就會存在。

一邊繼續移動檯燈，一邊瞇起眼睛，注意亮面與暗面的交界處是柔和的邊緣，與投影部分較為銳利的邊緣相比，從亮面到暗面的變化是漸層的。光線就是這樣投射在圓形物體上。反射光會讓暗面有些部分微微變亮，最明顯的是靠近形體外緣處。這對於畫出立體效果十分重要，要特別留意。

瞭解光影分佈的形式，可以幫助理解光影效果是如何產生。它不是畫畫規則，而是觀察規則。加上分佈圖一起運用，就知道怎麼面對複雜的問題。

此圖就是一群光影分佈的形狀（畫自照片）。

觀察光影的一個簡單布置。

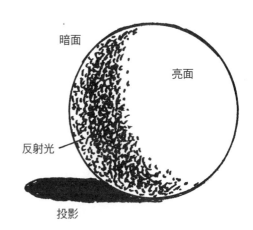

暗面

亮面

反射光

投影

練習4-A　畫三個分佈圖

這個練習是要畫三張模特兒在強烈陽光直射下的圖。在每張畫中，先簡單勾畫模特兒的大致輪廓，然後畫出光影形狀的分佈圖。瞇眼法可以幫助你簡化整個分佈圖。清楚地畫出這些形狀的輪廓，就好像它們是地圖上的各區域。用淺色、深色和中間色的色調塗在這些形狀。最淺的部分，就以留白表現，不要塗色。從三種不同角度畫三個不同姿勢。每個姿勢畫5分鐘。用什麼筆畫都可以。

光的形塑

要畫照射在物體上的光，不僅得仔細觀察，還必須熟練運用收斂的筆法。建議你先讀完這部分，然後再跟著我畫。

讓光線從上方直接照射到葡萄柚上，先畫出分佈圖。把亮的部分與暗的部分區分出來，在暗的部分畫上色調即可。

接著，按部就班把葡萄柚畫出來。如前所述，先輕輕畫出分佈圖，但一邊也要慢慢把色調畫出來。在亮面與暗面的交會處，要把兩者間的過渡部分畫得很柔和。把暗面上方的顏色加深，這樣反射光部分就出現了。要能正確畫出反射光部分的色調，必須得細心觀察。它沒有亮面那麼亮，也沒有暗面其餘部分那麼暗。把最暗的色調留給投影部分，特別是葡萄柚底下的地方。投影部分的邊緣應當比暗面的邊緣更銳利些。最後畫上桌面上的背景色調。桌面與葡萄柚交接處應該是明顯的銳利邊緣。

往後站，觀看自己的畫。看看光影的四個要素是否都有畫到，亮面與暗面的過渡處是否夠柔和，是否有畫到反射光部分，投影部分是否夠黑，桌面與葡萄柚接觸的邊緣是否夠銳利。如果這些都有畫到，那麼你就成功畫出三度立體空間的畫面了。

其他基本形體上的光

任何形體上都有光影的變化。若只從光的角度考量，那麼葡萄柚跟磚塊的不同僅在於邊緣部分。葡萄柚暗面部分的柔和邊緣，跟磚塊稜角分明的平面完全不一樣。這非常明顯易見。但反射光部

不同的照射角度，在簡單形體上所產生的效果。

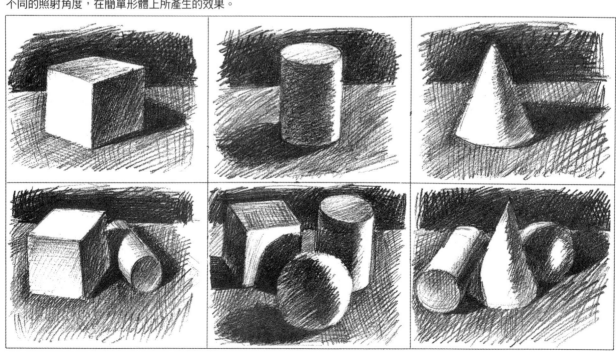

分的差異就沒那麼明顯。在球形物體上，我們可以看到反射光部份集中在靠近投影的底部邊緣。立方體也一樣。暗部的那個平面在接近亮部平面的交接處最暗。我是這樣記的：面與面的交接處差異最大。

塞尚稱球體、立方體、圓柱體與圓錐體為四大基本形體，認為大自然中的一切事物都是由這四個基本形體組成。如果你對於畫光線還不太熟悉，可以把這些形體放在一起，在強光照射下畫。例如，你可以把清潔劑罐子當成圓柱體，用紙蓋住標籤的部分，以免擾亂視覺。圓錐體可以用白紙黏貼做成，立方體則可以把磚頭塗上白漆做成。

在我們畫的所有事物中，這些基本形體以各種樣貌出現。房子基本上是立方體，樹幹跟樹枝是圓柱體，山是圓錐體的變形。甚至人體也可以看成是由一些圓柱體組成。畫基本形體上面的光線可以幫助你搞清楚光影分佈，對以後畫複雜的物體大有幫助。

我前面提過，畫光線的最好方法是分成兩個步驟，先想想光影的分佈，然後畫出分佈圖。例如畫人的頭部，我就先把它想成是一顆蛋。我知道人臉上有許多複雜的部分，跟蛋的表面完全不同，只是出於簡化的緣故才想到用蛋來模擬。我會先把亮面與暗面清楚區分。好，這是第一步。在腦海中記住這個簡單的形狀後，接下來我就邊看，邊把頭部輪廓畫出來，同時區分眼窩、鼻子、臉頰跟嘴唇周圍的亮面與暗面。三不五時我會用瞇眼法，簡化物體形狀。整個過程只需要一兩分鐘，但卻可以為後面要畫的打好基礎。

練習4-B　光線與形體

找三種簡單的形體：葡萄柚、紙箱（不論大小）、咖啡罐或類似的東西。把這些東西隨意放在地上或桌上。在這些東西的左邊，用檯燈的強光直接照射。要確定檯燈光線夠強，能夠在這些物體上照射出明顯的光影。

用任何筆都可以，畫面大小不拘，仔細畫出這些物體就好。特別注意陰影的部分。用亮面與暗面的圖形來清楚畫出每個物體的形態。記得要畫出光影的四個要素：亮面、暗面、反射光與投射。準確畫出銳利與柔和的邊緣。不要把物體上的字、標價或裝飾圖形畫進去。畫40分鐘到1小時。

輔助練習4-B

移動檯燈，換另一個角度，維持物體原本的位置，再畫一張。

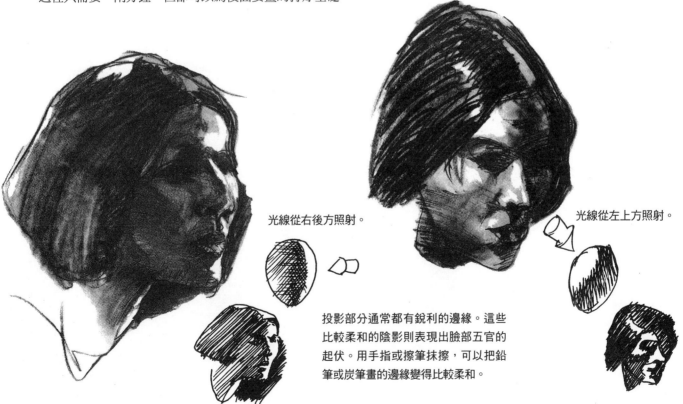

光線從右後方照射。

光線從左上方照射。

投影部分通常都有銳利的邊緣。這些比較柔的陰影則表現出臉部五官的起伏。用手指或擦筆抹擦，可以把鉛筆或炭筆畫的邊緣變得比較柔和。

處理銳利與柔和的邊緣

「邊緣」這個字眼通常給人明確、有界限的感覺，例如桌面的邊緣。但是在畫畫中，邊緣指的是任何兩個形狀的交界處。它可以像桌子邊緣一樣稜角分明，也可能像霧中人物一樣朦朧模糊。若能將兩種邊緣處理得很好，就可以畫出逼真寫實的作品。

年輕時我很喜歡在筆記本上畫二戰時的飛機。我臨摹朋友的畫，學會明暗法的技巧，把飛機畫得跟真的一樣。不論什麼東西，我都把外部邊緣畫深，越往內則畫得越淡。我認為如果沒有這樣詳盡的描畫，是無法畫出完整的作品。我十分喜歡這種效果，不管畫什麼物體都用這種方式，包括臉部、人物、動物都這樣畫。我那時不知道自己用的其實不是明暗法，但卻培養出收斂的筆法。過了一段時間之後，我就能不加思索便畫出銳利與柔和的邊緣。掌握了筆法的技巧後，我就更知道該怎麼好好運用。多多練習，你也可以練到這個程度。

畫銳利的邊緣需要銳利的畫畫工具。一道有力的線條或明確區分形狀邊界的色調都可以表現出銳利的邊緣。在邊界明顯、形狀突然轉變，還有對比大的地方都會出現銳利的邊緣。在邊界不太明顯、形狀變化緩和，以及對比低的地方，表現出來的則是柔和邊緣。畫柔和的邊緣需要淡化的技巧，例如交叉影線法、邊線畫法、擦塗法等等。畫柔和的邊緣其實就是畫明暗漸層的色調，需要花一些時間與耐心。

通常光線越強烈、直接，邊緣就越深越明顯。畫畫時可以好好利用這個現象。例如下圖，光線照亮了核桃的上半部，而隨著光線

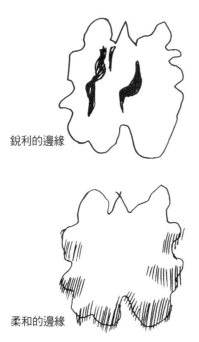

強烈的對比會吸引目光。在上圖中，尤伯連納光頭周圍的黑色形狀特別引人注目。他的頭部和肩膀被光線照亮的地方，是邊緣最銳利的部分。（畫自好萊塢蠟像館）

銳利的邊緣

柔和的邊緣

如果以墨水筆來畫，就需要用到交叉影線法或是淡墨。

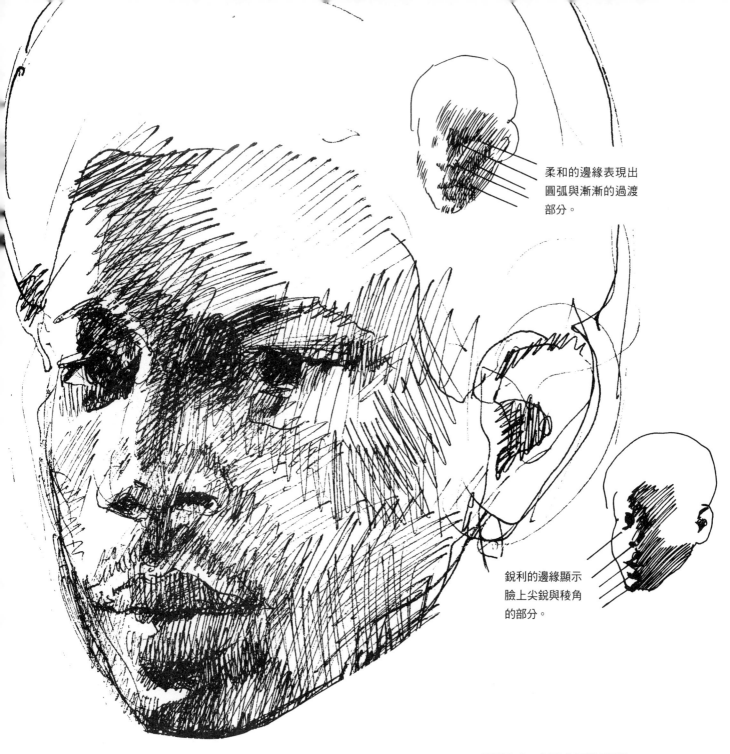

柔和的邊緣表現出圓弧與漸漸的過渡部分。

銳利的邊緣顯示臉上尖銳與稜角的部分。

往下減弱，下半部分變得稍暗。你可以把這當成一種聚焦法，刻意運用，在你認為最重要的地方特別強化這種對比，在覺得需要淡化的地方減弱這種對比。

上圖所畫的這個臉，就明顯畫出銳利與柔和的邊緣。銳利邊緣主要是在亮面的部分，分佈在臉頰突起和明顯凹凸處，包括鼻子軟骨、嘴巴和上唇邊邊，還有臉部外圍輪廓。柔和邊緣主要在有暗面部分，例如臉頰上的反射光部分跟額頭突出的地方。兩隻眼睛的處理方式不太一樣，注意亮面那側眼睛的銳利邊緣，與暗面那邊眼睛的柔和邊緣。處理好這些對比，就可以讓作品看起來很真實。

練習4-C 在強光下的頭部

畫一個四分之三側面的頭部。用強光從頭的一邊照過來，讓另一邊出現很深的陰影。用第三章講過的目測法技巧，精確畫出比例。先輕輕畫出光影的分佈，然後仔細畫出色調。要特別小心畫邊緣的部分，把尖銳清晰的邊緣跟柔和模糊的邊緣做清楚區分。在陰影部分的五官要畫得柔和，在亮光部分的五官則要畫得清晰。找到陰影部分的柔和漸層，但同時也要常常用瞇眼法掌握完整的整體圖形。用鉛筆或炭筆畫，至少畫1個小時。

光源

當你開始注意光線時，會發現一些有趣的事。如果你注意仔細看照在物體上的光線，就會發覺，光線其實是一小片一小片落在要畫的形體上。

光的特質視光源而定。在開著日光燈的室內，畫出來的物體必然會是平整的形狀跟柔和的造型。如果是自然的光線從窗戶投射進來，畫出來的則會是較為堅實的形體和強烈的對比。在畫色調之前先問自己：光源在哪裡？一旦找到了光源，就可以運用光的邏輯來畫，光影效果就會很明顯。

要瞭解光，可以先想像它都來自於一個光源。藉由用檯燈照射葡萄柚，你已經能辨識出光影的四個基本要素。雖然光線不可能只來自於一個方向，但可以試著安排讓照在作畫主題上的光線來自一個方向。練習幾次後，你就能感覺得出主要的光源方向，甚至能夠想像光影分佈情形。學會這個之後，你就有信心把看到的畫下來。

請一個朋友坐在面前，同時拿著燈在這人的頭部周圍移動。首先把燈拿在頭的正上方，觀察光影分佈，然後把燈往右移一點，注意光影的改變。繼續依順時針方向拿著燈在臉部周邊移動，一邊移動一邊預想，哪些是亮面，哪些是暗面。把燈移到側邊，再移到下面，看看所產生的光影有何不同。接著把燈移到頭後面看看。如果第一次移動時預估有錯，第二次應該就不會錯了。

這裡有個連連看測驗。請將下圖的光源來自何處，從以下答案選出來：
a. 光源在正面（光線從正面照射）
b. 光源在後面（光源在物體後方）
c. 光源在右上方
d. 光源在右下方
e. 間接光源（光線從不同方向平均照射）

（答案在下方）如果你答錯兩個以上，那請再多練習畫分佈圖，像前面第105頁敘述的那樣，把物體放在強光下來練習。

4a, 3c, 2b, 1d

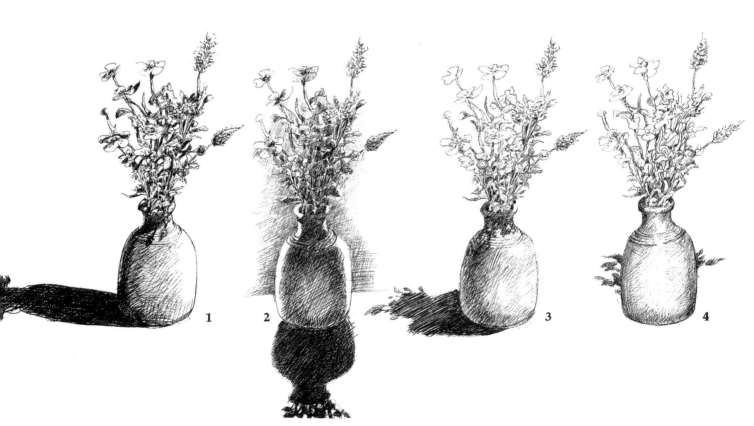

1　　2　　3　　4

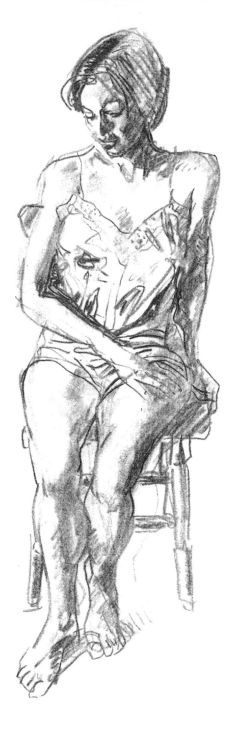

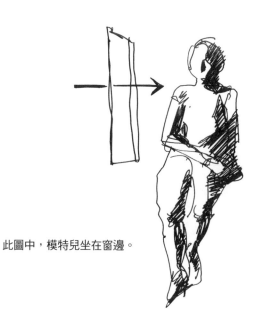

此圖中，模特兒坐在窗邊。

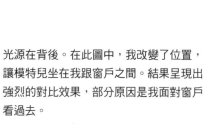

光源在背後。在此圖中，我改變了位置，
讓模特兒坐在我跟窗戶之間。結果呈現出
強烈的對比效果，部分原因是我面對窗戶
看過去。

練習4-F　光線與氛圍

仿效莫內，在自己院子或附近公園畫一張簡單的風景畫，例如一棵樹的側影映襯著一大片的天空。用任何畫筆都可以，畫三張，每張要選擇不同的光線效果來畫。可以在不同時間點畫同一個場景，例如在以下四個時間點選三個來畫：

a. 陽光燦爛的早晨
b. 灰暗、陰霾的白天
c. 暴風雨來臨之前
d. 傍晚

這是個蠻耗時的練習，因為必須等到三種不同的光線狀況出現才能畫。你或許可以從畫家泰納（J.M.W. Turner）的做法得到靈感。據說，他為了要畫暴風雨，曾把自己綁在船的桅杆上。至少每張畫要畫45分鐘到1個小時。用任何筆畫都可以，但三張畫都要用同一種筆才行。

光的特性對氛圍產生的效果

　　莫內在1890年創作過一系列畫作，主題是法國鄉間的乾草堆。這些畫看起來相似但又不盡相同，最大的差別就在於光影的部分。這些作品有的是大清早畫的，有的是正午時畫的，有的則是下午或黃昏時畫的。有些是在冬日陰霾中畫的，有些則是在刺眼陽光下畫的。對莫內來說，他畫的不是乾草堆，而是光影。他寫信跟朋友這樣說：「……我畫得越多，就越瞭解到……我在追尋的是籠罩萬物的『瞬間』，還有灑落在各處的光線。」

　　光的特性能夠牽動觀者看畫的感受。在某些情況下，光影還有可能喚起那些太過細微而無法以言語表達的記憶。當我走在夏天明朗的陽光下時，有時會想起自己小時住在鳳凰城的童年時光。夏日陽光是那麼耀眼，亮得都反射到陰影中去了，我也會因此想起相簿中那些已經褪色的老照片。

　　模仿莫內的畫是體驗光影與氛圍的一個好方法。選一個簡單的主題，觀察光影，然後畫下來。這幾頁上的淡彩畫就是按照這個方法畫的。畫面構圖很簡單，有天空、樹、田地，是在一天中的三個不同時間點畫的。第一張是在一個陰陰的下午畫的，幾乎看不太到什麼光影變化。這是因為光線沒有直接照射在景物上，樹木只是一片平整的黑色形狀，跟剪影沒什麼兩樣。

第二張是在陽光閃亮的午後畫的，光影變化就出現了。左上方在陽光的照耀下，樹木格外顯得光影交錯斑駁。雖然畫面整體上是一個森林的樣子，但每棵樹都有明顯的亮面與暗面。投影部分雖然交錯在一起，但也有清楚地畫出。

第三張畫的景象，與一般常見的天空亮、地面暗的狀況不同，這裡描繪的是遠處昏暗的天空，陽光直接穿透雲層，集中照在樹木與前景上，表現出一種戲劇性的場景。樹葉上星星點點的光（用剃刀邊鋒刮出）則暗示了暴雨前吹起的大風。

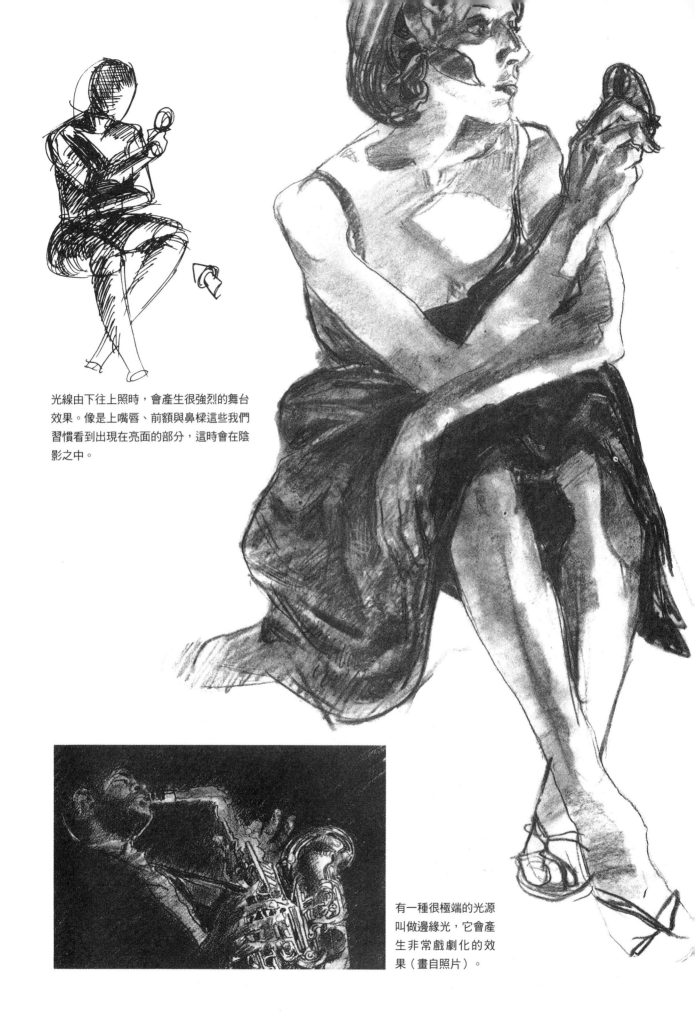

光線由下往上照時，會產生很強烈的舞台
效果。像是上嘴唇、前額與鼻樑這些我們
習慣看到出現在亮面的部分，這時會在陰
影之中。

有一種很極端的光源
叫做邊緣光，它會產
生非常戲劇化的效
果（畫自照片）。

用特殊的光影效果渲染氛圍

　　不尋常的事物對於學習格外有幫助。在看到陌生的事物時，我們自然不得不用全新的眼光仔細觀察。因此我鼓勵大家在特殊的光線下畫畫。這意味可能要讓光源從很低的角度或是正上方照在作畫的主題上。你可以點根蠟燭畫畫，或拿著兩個燈從相反的方向照著，或者，讓黑暗的陰影就落在作畫的主題上。

　　你可以安排一些特殊的光線照射，訓練自己熟悉這些光線狀況，將來碰到時就能辨識得出來。在素描本上空出幾頁，專門來畫比較戲劇性的光影變化，會是個不錯的方法。臨摹在特殊光線下拍攝的照片則是另一個不錯的練習。如果你記得前面我們討論的那些規則，會發現其實在特殊光線下畫畫，不會比在普通光線下畫畫難。

- 問自己「光源在哪裡」？
- 找出光影分佈：亮面、暗面、反射光部分、投影。
- 剛開始畫時，先畫分佈圖。
- 以銳利的邊緣與柔和的邊緣塑造形體。
- 把最突出的對比留給最重要的部分，淡化其他部分的對比。

從兩側同時照射的背後光源，會讓臉部正面產生陰影，使得五官幾乎神秘消失。

羅勃・貝克斯特

《金尼的茶壺》。這是一幅很低調、對比不強的畫，以耐心、費時建構的色調畫成。由於幾乎完全沒有純白色，整體氛圍顯柔和細緻。

用投影加強氛圍

我最難忘的電影場景就是佛雷德‧阿斯泰爾（Fred Astaire）跟自己影子跳舞的那一幕。剛開始影子還配合他一步步跳，但奇異的時刻出現了，影子突然轉身，滑開，往相反的方向跳起舞來。在另一部老片《羅賓漢》中，主角兩人的決鬥場景令人印象深刻。只見城堡牆上顯現出兩人決鬥的扭曲身影，看得出來正殺得你死我活，格外加深了決鬥的激烈程度。

這些場景都說明了投影有其獨特的特質，具有戲劇性的表現潛力，並不只是在重複物體本身的形狀跟大小而已。在畫畫時，投影這種特性非常有用，因為只要我們稍稍移動、加深、拉長、擴大或重塑投影，就可以達到創造氛圍的效果。

觀察一下投影，注意它與讓它形成的物體，兩者之間的特殊關係。當光線從葡萄柚正上方照射下來時，投影緊縮成一團，聚集在葡萄柚底部。當光線移到旁邊，投影就擴大成一個拉長的橢圓形。雖然這都是葡萄柚的投影，不過後面這種拉長的投影更好運用。像這類延伸的投影可以有多種可能性。很多風景畫家喜歡在清晨或是午後畫畫，而不選擇正午，這便是其中一個原因。

投影可以把光線照射經過的形體樣子呈現出來。右頁上的這幅畫是按照電影《墨西哥萬歲》的一張劇照畫的。棕櫚葉的影子灑落在人物身上，幾乎如行雲流水般地將這對情侶的形體顯現出來。一道道的投影不僅增加畫面的立體效果，同時也營造出一種熱帶氣氛。日光、溫暖、親密、節奏與悠閒都透過這些投影傳達出來。

我們到現在討論的主要還是關於投影的輔助與裝飾性角色。但其實只要稍微轉換一下焦點，加上一點勇氣，就可以把投影變成主角。你可以想像自己是一個電影導演，而投影是你選的主角，在影片中佔有重要地位。投射出投影的物體本身，則不應該現身演出。你可以藉由描繪投影的形狀來顯露物體的樣貌，也可以就留給觀者去猜想。

若要讓影子扮演更複雜的角色，就要讓它的戲份多一點。這樣當它投射到其他形體上時，就會吸引更多的注意力。不管是落在地板上、投射到牆壁，還是灑在凌亂的床鋪上，投影不僅表現自己的存在，也將光線照射到的物體形狀呈現出來。如果你想練習更難的畫法，可以試著畫光線穿過室內植物落在打字機上的投影，或是威尼斯百頁窗簾映照在臉上的影子。

以上的建議都只是用嘴說，真的要去畫，還需要拿著燈四處移動，尋找目標，多練習嘗試。等找到一個有趣的目標時，你就明白投影的效果。多多注意屋子裡的光影變化。一個平常看起來沒什麼特別的東西，也許會突然吸引你的目光，成為有趣的主題。記得畫的時候要利用光影靈活流動的特質。

投影有了自己的生命。

《墨西哥萬歲》電影中，流動起伏的
光影（畫自電影劇照）。

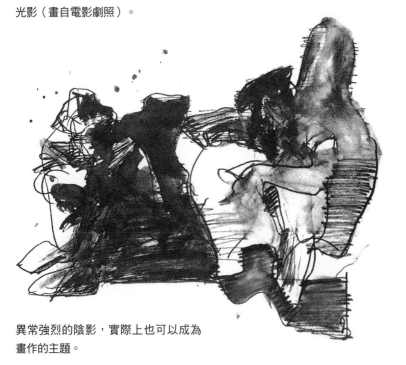

異常強烈的陰影，實際上也可以成為
畫作的主題。

練習4-E　投影

畫一張圖，把一個或一個以上的投影當成
是畫中最重要的部分。你或許要耐心等，
直到剛好發現一個陰影效果，可以做為全
畫的焦點。如果沒有遇到這種情況，就自
己想辦法創造，例如把某個東西放在明亮
的陽光下，或是強烈的光源下。用左頁提
到的建議來想想有沒有什麼其他的點子。
記住，投影本身有明確的形狀。另外也要
記得，投影會把它照到的物體特徵顯露出
來。這個練習可能需要半小時到兩小時。
用任何筆來畫都可以。

色調對比的關係：全色調素描的技巧

　　練習畫全色調素描會有很大助益，但這不太好畫。色調是建立在對比關係的基礎上，也就是說，色調的深淺要跟其他色調比較才看得出來。當只有白紙一張，沒有其他東西可以參照時，色調對比的關係就很難建立。

　　初學者面對像以下照片的景色時，常常一開始畫就會卡住。實際上戶外的景色跟這張照片不同，因為光線會移動，色彩更繽紛，全部混成一片，沒有界限。你會感覺要畫下來很困難，而且還冷得要命。

　　在輕輕畫出主要形狀的輪廓後，要面臨的就是畫色調的問題。同時，光影隨著時間過去不斷在改變。勇敢畫下第一筆色調後，馬上就顯得太深了，因為只有畫紙的白色可以做對比。這時就更沒把握了。其實第一筆畫下去的色調通常過淡，但因為在畫紙上沒有其他暗色部分可以參照，很難知道剛開始的色調要怎樣漸層變化。

　　另一個會出現的問題是先入為主的觀念。剛學畫的人在畫雪的時

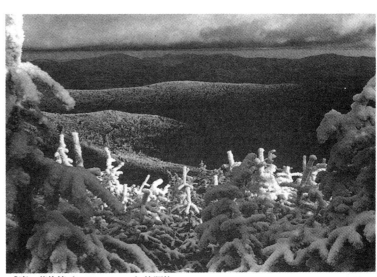

威廉·艾倫德（William Arrand）的照片

瞇眼法可以讓主題的色調簡化成兩到三種，就像這張失焦的照片所呈現的。只畫幾個色調，可以更容易建構出簡單的色調明度。

候，心裡會覺得雪是白的，所以很難畫上任何色調。不過仔細看看這張照片，你會發現事實上雪景中幾乎沒有什麼純白的雪。如果執著於先入為主的想法，而無法畫出夠深的色調區間，那就幾乎是不可能畫出這種很難畫的景色了。另外，太過急切則會更讓情況更糟。全色調的素描需要耐心慢慢畫出色彩明度。如果沒有把基礎打好，就想快快看到成果，那只會讓人更挫折。這些問題一點一點累積起來，剛學畫的人可能沒多久就會收拾東西回家了。

面對複雜的風景時，其實也用不著頭大。以下有五個技巧，可以幫助你簡化問題：

1. 不要讓畫紙直接被太陽光照到
2. 使用瞇眼法
3. 使用取景器
4. 畫明度簡圖
5. 要有耐心畫色調

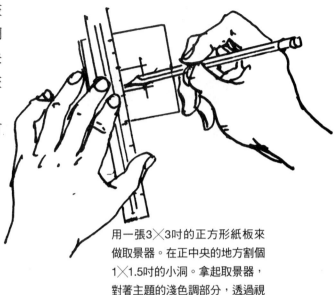

用一張3×3吋的正方形紙板來做取景器。在正中央的地方割個1×1.5吋的小洞。拿起取景器，對著主題的淺色調部分，透過視窗來跟紙張的白色比較。

不要讓畫紙直接被太陽光照到，是要避免讓白紙形成強烈的對比。這樣眼睛也不會太疲累。瞇眼法可以把觀察到的景物簡化，讓我們有一個整體的綜觀，而不是像平常習慣那樣一部份一部分看過去。透過取景器瞇眼觀察（取景器可以用一塊白紙板，中間剪個長方形小洞做成），你可以對整體色調有個大致瞭解，也可以把看到的光線跟取景器本身的白色紙板比較一下。你會驚訝地發現，原來實際的色調是這麼暗。

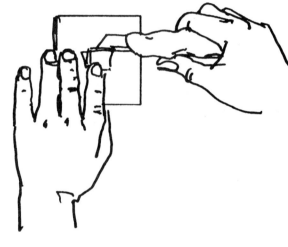

藉由瞇眼法，你可以把色調簡化分成三種：淺的、中間的、深的。把畫紙的白色當成第四種色調，只是在畫面上這種色調出現得不多。根據這樣的分法，做一個色調明度簡圖。這個明度簡圖可以簡單記錄三種色調大致的分佈狀況。如果你打算花一兩個小時畫全色調素描，那麼一開始做個明度簡圖，可以幫助你能如預期畫完。

要正式開始畫時，把明度簡圖放在身旁參考。利用取景器來提醒自己注意整體以及三種色調的分佈。用瞇眼法定下三種主色調，然後半瞇著眼，區分出更多中間範圍的色調。這樣你瞭解該如何從整體進行到特定範圍了嗎？

最後來畫細微的色調與細部，利用收斂的筆法來畫光影、銳利邊緣與柔和邊緣。雖然用說很簡單，但最後這個階段佔最多時間。如果前面一開始就做得很好，那麼這個階段就可以好好享受畫畫的樂趣，因為心情放鬆，時間也過得很快。用「暗」或「黑」等誘發字眼來加強暗部的處理。如果有任何不確定，就用取景器和畫紙的白色比較與確認。不要在某個地方畫得太快，因為有可能畫到最後跟畫紙上的其他部分不協調。往後站遠點，看看整體。用畫面上的景物做比較，並且不斷問自己：「哪個比較深？」「哪個比較淺？」

本色調（圖1）

光影效果（圖2）

明度效果（圖3）

畫自照片

明度分佈

　　並不是有光影就足以形成物體上所有看得見的色調。還有另一個部分會影響到，因為有些顏色會比其他顏色吸收更多的光。例如說，紅色的蘋果看起來比黃色的葡萄柚暗，深藍色毛衣看起來比黃褐色褲子暗。我們稱這種物體的色調特性為「本色調」。任何事物的色調範圍，也就是明度分佈，其實結合了兩個部分：光影分佈與本色調。

　　這兩個部分是怎麼結合的？假設，你要在強光直接照射下畫一個人的頭部。我們在第一章說過，畫畫時可以先把主題看成是由一些形狀組成，每個形狀都各有各的色調，有淺的、暗的、中間色等。例如左邊這位模特兒的皮膚白晳，頭髮是深褐色的。這就意味她臉部的本色調是淺色，頭髮的本色調是深色，請看圖1。

　　可是因為強光照射，模特兒的臉部與頭髮上都有明顯的光影分佈，見圖2。

　　本色調與光影合起來就形成了色調明度。如圖3，我們可以看到這兩部分如何結合為一體。

　　注意，雖然光線同時都照到臉部與頭髮，但因為本色調的影響，頭髮的高光部分不如臉上高光部分來得亮。同樣，頭髮陰影的部分要比臉上陰影部分來得暗。當光線特別強烈而且是直接照著，這兩個部分的明度會看起來一樣，而且融為一體。當光線較暗且分散，光影的部分就會消失。

　　明度分佈只是將作畫主題分解為幾種色調形狀：淺的、深的、中間的，不論是光影還是本色調部分。我們根據明度的分佈來建構整體畫面。它跟光影會合為一體，但兩者並不相同。在某些光影下，例如比較暗的光線，像是陰天或是日光燈下，光影分佈就幾乎無法察覺。在這種情況，本色調就獨自構成了明度分佈。但如果光線越亮、越直接照射，光影影響明度分佈的程度就越大。

光影效果。

加上本色調……

……兩者結合構成了明度。

畫自照片

練習4-F　合併的陰影

仿照這幾頁上例子，畫強光下的人或動物。看看是否有機會可以將暗色調的頭髮或衣服跟投影合併在一起。也看看是否可將淺色調的部分跟背景強光照射的區域合併在一起。合併時，要將兩個形狀之間的界線消除，再合成一個更大的形狀。至少要有兩個這樣合併的形狀。用什麼筆畫都可以，畫45分鐘到1小時。

光與影的合併

　　光與影的形狀，尤其是陰影的形狀，可以當成是非常有力的連接要素。在右邊這幅西班牙婦人的素描中，她衣服的黑色跟身後的黑色陰影銜接，連成一整個形狀。從某方面來看，或許有人會把陰影與壽衣、惡兆跟死亡聯想在一起，可是當我這樣畫時，並沒有想到這點。我只是把兩個形狀連接起來，因為它們都是黑色，而我喜歡把形狀結合，形成一個整體。

　　把形狀合併起來可以產生凝聚作用。在右頁下方那位玩牌者臉上，陰影形狀把他臉上五官的各個部分結合起來。它們就像小黏土，這裡那裡黏結，把各自獨立的部分連結起來。奇特的是，比起

在這幅光線由背後照射的畫中，大塊的陰影從椅子延伸到人物，再從人物又延伸到椅子，兩者之間的一些界線因此消失了。

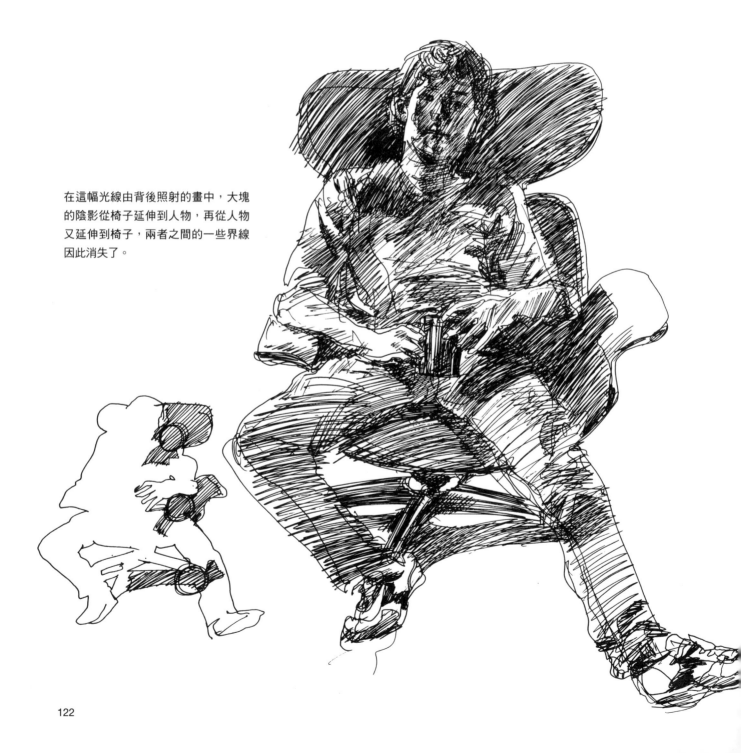

精細描繪的臉部表情，這些連結形狀的小陰影，反倒是讓臉部表情更生動。

當在合併形狀時，等於也打破了事物的分界。就像左頁這張圖，背後的光線模糊了男孩與椅子的分野。他們之間的界線在某些地方被相同的色調突破，合併了起來。男孩與椅子成了一個整體。像這樣小小的連結，雖然非常細微，不過卻讓我們體會到，現實世界中的萬事萬物都是相互緊密連接在一起。

記住合併形狀的原則：當明度相同，或是幾近相同，就合併起來。你不必把沿著邊界整個連接起來，有時這裡或那裡連接就可以。就像在畫水彩時，有時畫紙上會出現相鄰的兩個未乾色塊。如果它們是分開的，即使距離只有一點點，這兩個色塊還是各自獨立，可是一旦它們有部分接觸到，就會一起擴散開來，很快融合成一片。每個水彩畫家都知道，有些最動人的畫面就是這樣產生的。

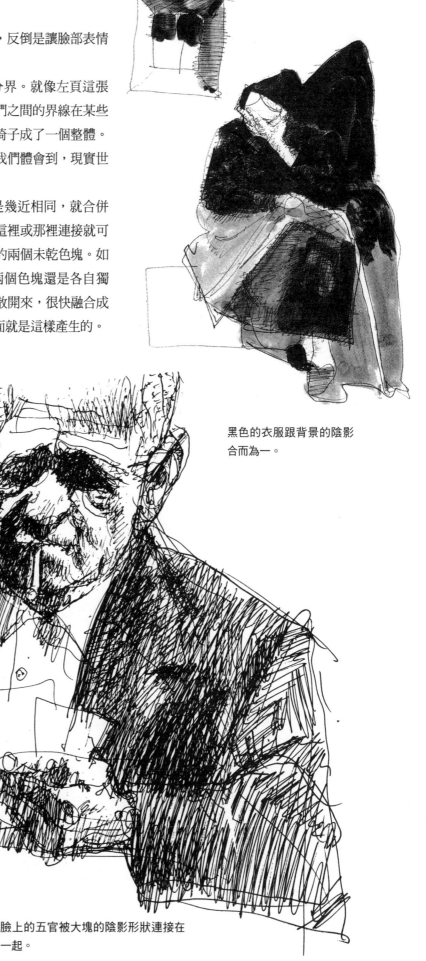

黑色的衣服跟背景的陰影合而為一。

臉上的五官被大塊的陰影形狀連接在一起。

光影和圖形

　　要成為畫家，有件事一定要會，那就是把主題畫成圖形，或是把已有的圖形加強效果。一旦你會把眼睛看到的轉換成形狀來畫，這就不難了。我們再來討論一下第一章提過的形狀意識。首先，把眼前的東西都想成是一種形狀。然後想像這些東西之間的空間也是一種形狀。這個意思是，你周遭的所有事物都可以被視為一連串互相連結的形狀。就像拼圖，事物與空間是相互扣合在一起。再加上光影的形狀，你就有更多如拼圖般的形狀可以操控。而且這些形狀非常吸引目光、引人聯想，甚至令人驚奇。

　　在凱薩琳・墨菲（Catherine Murphy）的作品《有枕頭和陽光的靜物畫》，她運用光線的方式，讓我們注意到一個在畫面中沒出現的物體，那就是窗戶。如果畫家刪掉陽光這部分，畫出來的就會像左上的圖那樣，看起來很單調，好像少了什麼。這幅畫的特殊美感與特點就是牆上那個長方形的光線形狀，還有在枕頭與沙發的細微陰影形狀。在第一章中，我們稱這種形狀為裝飾性形狀，而的確我們看到這幅畫因為這些裝飾性形狀而生色許多。

　　右頁上的三張圖都是一次大戰將領費南迪・佛許（Ferdinand

光束灑落在牆壁與沙發上，為這個原本靜態的構圖，投射出一個動態、對角線的形狀。

凱薩琳・墨菲，《有枕頭和陽光的靜物畫》。Xavier Fourcode, Inc., NY

Foch）雕像的素描。或許你在看這幾張圖時，不知道畫的是這位將領的雕像，但實際上這個雕像非常寫實地呈現一個倒下去的將領，正被他的士兵扛著。不過我在畫的時候，強調的是正上方光線照下來時，整體雕像人物很僵硬的感覺。我沒有忠實地去複製雕像的樣子，而是誇大了陰影的黑色形狀，以留白作為強光照射的部分，把人物形體打破，成為一片一片裝飾性形狀。

　　光和影以裝飾性形狀跟形狀合併者的形式，協助完成整體的構圖。將兩者結合運用，可以讓我們改變平常觀看事物的方式，以全新跟獨特的角度看待。剛開始可能你不太敢把光線當成一種形狀，但如果你喜歡墨菲畫中那些出現在牆上的小小光影，那你一定可以克服這種障礙。

「佛許將領雕像」的光影分佈圖，畫出來的全是細碎的黑白形狀，有種抽象的特質。

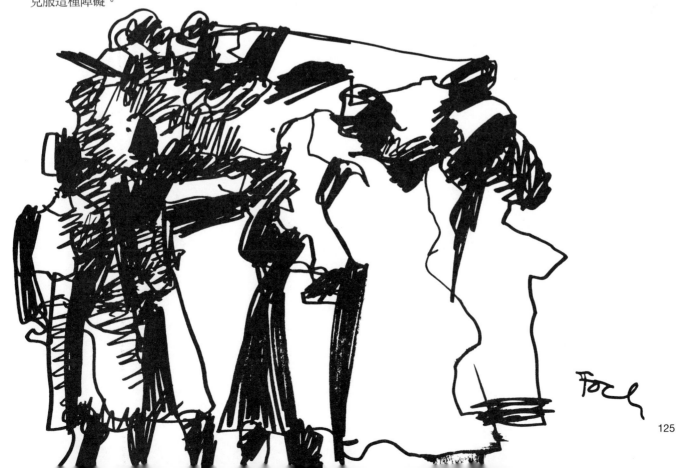

第四章　重點整理
光影的效果

· **畫出亮部與暗部的分佈圖**。把它們當做是地圖上的各個地域。先把暗部的邊界清楚畫出來，然後再修整、淡化。

· **以光影塑形**。找出光影的四的個基本要素：亮面、暗面、投影跟反射光。仔細地畫這四個要素，塑造出明顯的三度空間效果。

· **銳利與柔和的邊緣**。畫銳利的邊緣要果決，畫柔和的邊緣要細膩。仔細處理這兩部分，可以創造出非常立體的效果。

· **分析光線**，找出光源與光的特性來分析。

· **強化氛圍**。可以利用強烈的光線、特殊的陰影或在重要部分強調明暗對比，讓作品更具渲染力、更吸引人。

· **將色調加以對比跟比較**，建構色調之間的關係。比較色調，才看得出是淺還是深。

· **合併陰影形狀**。陰影非常好用，可以把畫中不同的形狀結合在一起。一個陰影形狀可以把一群更小的形狀連結起來，雖然細部因此不明顯，卻可以使畫作更有整體感。

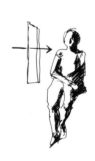

· **用光線來構圖**。當你開始把光影看做是形狀時，它們就可以成為構圖的工具。

自我評量

練習4-A　三種光影分佈圖　　　　　　　　　　　　　　　　　　　　　是　　　　　否
- 是否把光影形狀當成像地圖上的區域，清楚明確地畫出來？　　———　　———
- 是否瞇眼看，將主題簡化？　　———　　———
- 是否畫中只用三種色調？　　———　　———
- 是否能畫出三種截然不同的分佈圖？　　———　　———
- 是否能表現出強烈的光影，不論多粗糙？　　———　　———

練習4-B　光線與形體　　　　　　　　　　　　　　　　　　　　　是　　　　　否
- 是否用燈光照射靜物，讓物體的形態清楚呈現？　　———　　———
- 是否輕輕畫出靜物的光影分佈圖，來建構整體圖形？　　———　　———
- 是否畫出光影的四個要素：亮面、暗面、投影與反射光？　　———　　———
- 畫中的物體是否看起來堅實立體？　　———　　———
- 是否耐心畫出色調？　　———　　———
- 是否畫出銳利與柔和的邊緣？　　———　　———

練習4-C　強光下的頭部　　　　　　　　　　　　　　　　　　　　是　　　　　否
- 是否清楚畫出光影部分？　　———　　———
- 是否先輕輕畫出光影分佈圖？　　———　　———
- 是否耐心畫出色調？　　———　　———
- 是否有仔細區分銳利與柔和的邊緣？　　———　　———
- 是否柔和地畫出在陰影部分的五官？　　———　　———
- 是否清楚銳利畫出在亮光區域的五官？　　———　　———

練習4-D　光線與氛圍　　　　　　　　　　　　　　　　　　　　　是　　　　　否
- 是否在三種不同的光線照射下畫主題？　　———　　———
- 是否在畫中有用銳利與柔和的邊緣來表現？　　———　　———
- 是否常常瞇眼來掌握光線的整體特質？　　———　　———
- 是否利用誘發字眼來掌握氛圍？　　———　　———
- 三幅習作是否表現出三種不同的氛圍？　　———　　———

練習4-E　投影部分　　　　　　　　　　　　　　　　　　　　　是　　　　　否
- 是否剛好找到有陰影照到的主題，或是找到至少可以引發靈感的作畫主題？　　———　　———
- 投影部分是否為畫中最重要的部分？　　———　　———
- 是否有把陰影照到的物體形態畫出來？　　———　　———
- 除了陰影部分，是否仔細處理色調部分？　　———　　———
- 是否畫中呈現出神秘感，或甚至抽象的部分？　　———　　———

練習4-F　陰影合併　　　　　　　　　　　　　　　　　　　　　是　　　　　否
- 是否合併人物與光影的形狀，藉此統合畫中各個元素？　　———　　———
- 是否至少有兩個形狀合併或連接？　　———　　———
- 是否有利用分佈圖、光影、銳利與柔和的邊緣？　　———　　———
- 是否需要改變（即使只是稍微）觀察到的色調明度，好合併這些形狀？　　———　　———

第五章　空間深度的效果

重疊形狀‧縮小尺寸‧匯聚線條‧淡化邊緣與對比‧透視畫畫‧
目測角度‧使用眼睛水平線及消逝點‧畫橢圓形

　　我最近請一個剛學畫的朋友，畫他家客廳的一角給我看。剛開始他很有信心，先畫牆壁交會處的垂直線條，接著畫牆壁與天花板橫樑交接處，然後他就卡住了。他觀察到那個橫樑看起來是在一個斜面上，但每次他要開始畫時，又會停下來，因為根據常識，橫樑應該是水平的。他沒法決定該怎麼畫下去才好。

　　我看過很多剛學畫的人都會陷在這種兩難中，也就是發現眼睛看到的跟大腦所認知的不同。他們通常會把紙翻個面，重新再畫，希望這樣可以解決問題。但是我請我朋友要繼續畫下去，鼓勵他克服「橫樑應該是水平」的認知，而去想他看到的橫樑其實應該是斜的。為了加強他的信心，我請他把鉛筆舉在眼前，比較橫樑的角度。果然橫樑看起來是斜的，這也給了他自信繼續畫。他因為相信自己的眼睛，而且偶爾用鉛筆做確認，終於能夠畫出逼真的立體空間。

　　畫出空間深度其實就是把眼睛看到的畫下來。不過如果無法理解眼睛看到的，或是希望畫得更準確，或是想要有深度的效果，那就需要一些方法來加強觀察。在本章中，我們會討論創造及增強空間深度效果的方法。你會學到透視法的原則和一些快速的方法，來確認自己的觀察結果。

理查・哈斯（Richard Haas），《第18街與百老匯大道》，
畫自照片。Brooke, Alexander, Inc., NY.

四種創造空間深度的方法

　　藉由模擬眼睛所看到的三度空間,可以創造出空間深度的效果。這些模擬的方法都很簡單,也很好懂:

重疊形狀——當兩個形狀重疊時,眼睛會看到一個形狀在另一個的後面,這樣就形成空間深度。

只要重疊形狀,就可以創造出椅子和櫥櫃之間的空間感。

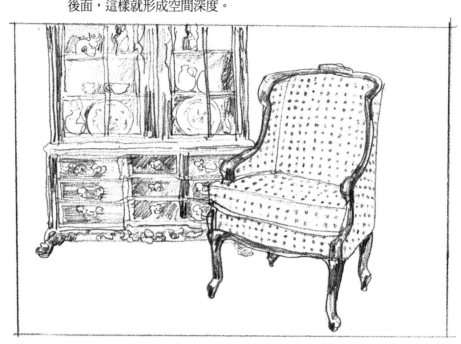

縮小尺寸——同樣大小的物體,在後面的看起來比較小。即使是大小不規則的物體,例如雲,如果把靠近地平線的雲畫得比較小,也可以創造出空間深度。

把船畫得大小不同,就會感覺它們是在一個空間裡。

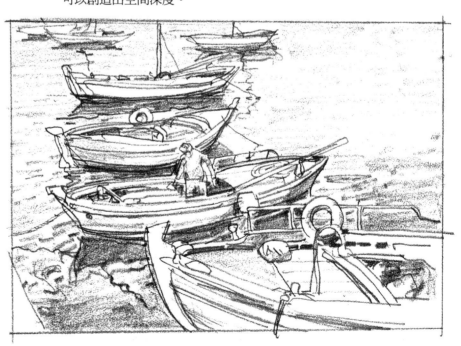

匯聚線條——像高速公路、鐵軌跟電話線這些一組一組的平行線，在往遠方延伸到地平線時，看起來是匯聚在一起。這種現象就是線性透視法的基礎原理。

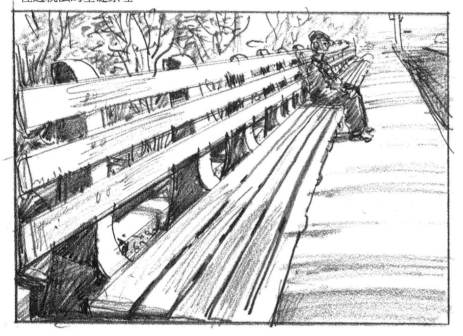

我們知道椅子的橫條板是平行的，但若是從一端看去，它們看起來會匯聚到遠方的一點。

淡化邊緣與對比——當物體在越遠的地方，介入的大氣會淡化邊緣，降低對比。有時這稱為大氣透視法。

由於大氣的的介入，越遠的山會變得越模糊不清。

強化空間深度

前面敘述的四種空間深度的方法，不只可運用在觀察遠方，也是畫空間的訣竅。這四種方法很好記，不需要具備特殊的知識，在想加強空間深度效果時特別好用。畫畫時巧妙地強調這四種空間深度的特點，可以增加畫面的空間深度感，加深觀者的感受。為了達到這個目標，我們應該在必要時放膽強化或是創造出這種效果。

重疊物體形狀可以立即創造出三度空間的效果。如果是畫靜物，那就重疊擺放物體，或是在畫紙上把某樣物體移到另一樣後面。如果是畫遠方的風景，可以把什麼東西放到前景，作為重疊物，藉此來創造空間立體感。例如，雖然眼前並沒有樹，但可以從其他地方借一棵樹畫上去。

尺寸縮小是大家都知道的空間現象。要強調這種現象，你可以故意把背景的物體縮得更小，來增強空間深度的感覺。

隨意找幾隻鞋子，把它們重疊擺放，就能創造出空間深度感。

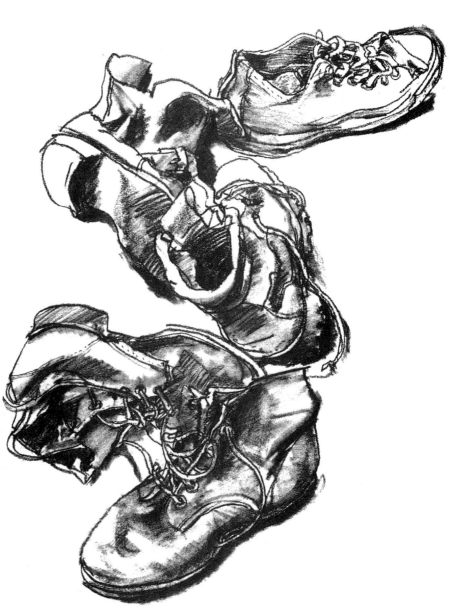

匯聚線條對於表現空間的深度也是有很大幫助。即使是一些像地板或桌面上的展開線條，也會讓空間看起來不同。這也就是所謂的透視法，我們在下一章會進一步討論匯聚線條的方式。

淡化邊緣跟對比通常是用在畫遠景，因為那裡的細部與顏色會開始模糊，但是也可以把這個方法應用在畫房間邊緣或是較淺的物體。你可以把邊緣或較遠的部分稍稍畫得模糊，將比較近的物體（即使相差只有幾吋的距離）細部畫得比較清晰，藉此來表現空間深度感。

加強空間深度不會花太大功夫。這裡強調一下，那裡淡化一點，這邊稍微放大一些，那兒巧妙地重新安排，如此結合起來運用，可以產生非常棒的加乘效果。這樣創造出來的效果，會讓觀者在看畫時，就像看到真實的物體一樣。

練習5-A 加強空間深度的方法

找六或八個箱子跟一些舊雜物，例如幾疊雜誌跟小孩的玩具。將它們隨意擺放，但記得要擺得有近有遠。把這些東西畫下來，運用四個創造空間深度的方法來加強空間效果。除非你是把這些東西放在磁磚地板或木頭地板上，否則是不需要用到匯聚線條這個方法。根據眼睛看到的形狀畫下來，但是可以誇大、調整、改變所看到的東西，來加強空間深度感。使用塗擦的技巧淡化距離最遠的物體。不用畫背景部分。用鉛筆或炭筆畫都可以，畫1小時。

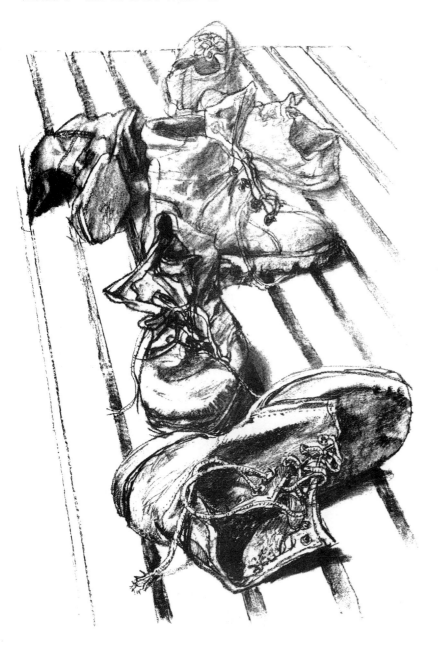

另外利用縮小尺寸、匯聚線條，以及淡化邊緣和對比的方式，可以加強空間深度的效果。

咖啡杯的外形圖……

……透視畫出的咖啡杯

練習5-B 透視畫畫

選哪個角度都可以，根據眼睛直接看到的，用鉛筆畫一張椅子。先以透視畫畫的方式勾勒出一個三度空間的立方體，這個立方體要跟座椅和椅腳剛好對應到。椅腳接觸地面的四個點要剛好是這個立方體底部的四個角。座椅的部分則要對應到這個立方體的表面。然後在這個立方體上開始畫出椅子，混合運用形狀畫法與透視畫畫。把你所看到的，還有（就這個練習而言）沒看到的都畫下來，例如椅腳連接座椅底部的那些點。畫出椅背部分的圈圈形狀。利用目測法測量角度，比較寬度與高度。畫線條就好，不用畫明暗光影的部分。必要時可以再勾勒。畫20到30分鐘。

透視畫畫——體驗空間深度的方法

要畫出逼真的三度空間效果，最好的一個方式就是在畫畫時運用所謂的「透視畫畫」，來真正瞭解與體驗三度空間。透視畫畫時，要把主題當成是透明的。我們要把眼睛看到的與眼睛沒看到的都畫出來，不只是畫物體外在的輪廓，也要畫出內在的結構。如此一來，我們就可以畫出體積感與空間深度感。

你應該還記得第四章曾經提過，所有物體都可以簡化成四種基本形體：球形、立方體、圓柱體與圓錐體。在透視畫畫時，你要更進一步，把簡化的物體看成是玻璃做的。如果你畫的是一個三層蛋糕，那麼不但要畫最上面的橢圓形，也要把底層跟中間那一層畫出來。如果畫的是一張椅子，你要想像椅子的座位、四個椅腳跟地板形成一個立方體，這樣在畫時，儘管只是幾個線條，但卻可以透視座位，畫出六個面來。如此，就可以避免椅子看起來傾斜，也不會使椅子的各個部分看起來飄浮著，無法固定。當我想要確認自己畫的盒子、罐子或是車子的輪子看起來是穩穩在紙上時，就會用這個方法。這個簡單的方法可以避免畫出看起來會倒的盒子、扁扁的罐子，或是飄浮的輪胎。

人體是另一個透視畫畫的好對象。人體的脖子、軀幹跟四肢，可以看成是一連串經過修飾的圓柱體。我特別喜歡透視畫出皮帶、項鍊、手錶、衣領、袖口，或是任何讓我有機會畫環繞圓柱體而非橫過圓柱體的東西。如果下苦功用這個方法稍微畫出透視，你會驚訝地發現，自己畫出的東西很立體，又有空間深度感。當然如果要這麼畫每個形體的話，那可能會有一堆線條交纏不清。透視畫畫最好是偶爾用用，而且是用在畫對稱跟結構很重要的地方。多多練習之後，你就可以運用自如。

幾年前我在一所藝術學校教書。在我規定的作業中，有一項是指定學生畫穀倉和筒倉，這兩樣東西，一個可以看成是立方體，一個可以看成是圓柱體。我在這學校教書的幾年間，改過幾千張各式各樣、從各種角度畫的穀倉與筒倉。我一直在重複修改學生畫錯的地方，這使得我更深切體會到透視畫畫的優點，眼睛因此被訓練得幾乎可以看出所有事物的基本結構，即使現在我已經沒有用這個方法了，但我還是可以清楚看出物體在空間的立體形態，結果畫起來更得心應手。

先透視畫出這個基本立方體的每個面,就可以畫出有立體感的椅子。

這個椅子的圖,只表現出椅子的「特徵」,卻沒有表現出正確的結構。

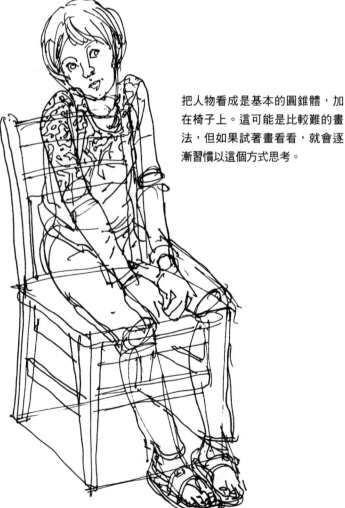

把人物看成是基本的圓錐體,加在椅子上。這可能是比較難的畫法,但如果試著畫看看,就會逐漸習慣以這個方式思考。

座椅跟椅腳都在這個立方體的範圍之內。這樣,椅子看起來是穩穩地立在地板上。

思考結構

　　畫速寫時，特別是畫建築物的時候，常常多半就是盡可能快速把所有東西畫下來。根本沒有時間慢慢分析，或是做精確的透視觀察。你知道大部分的建築就是以一連串基本的立方體組成，也知道透視畫畫太過頭時會搞得畫面很混亂，也會破壞速寫的樂趣。這種時候，我就會捨棄透視畫畫，換用「思考結構」。

　　我會在心裡面，先把建築物想像成是一些箱子以各種不同排列方式堆疊。常常我把鉛筆舉起來，憑空畫著，就像在透視畫畫一樣。如果時間不趕，我還會先做一個初步的「箱子習作」，來確實

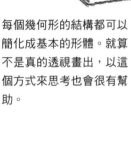

每個幾何形的結構都可以簡化成基本的形體。就算不是真的透視畫出，以這個方式來思考也會很有幫助。

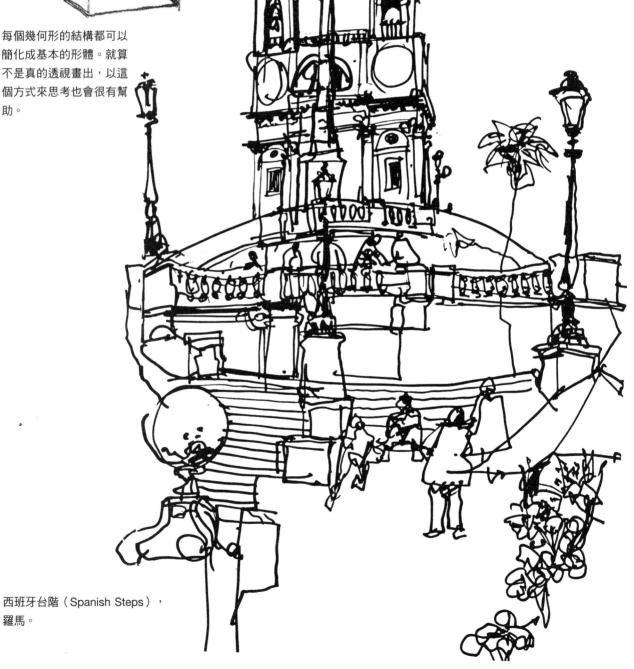

西班牙台階（Spanish Steps），
羅馬。

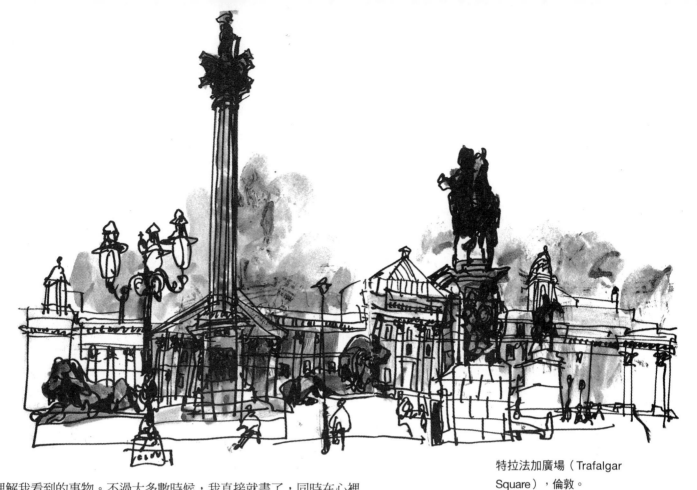

特拉法加廣場（Trafalgar Square），倫敦。

理解我看到的事物。不過大多數時候，我直接就畫了，同時在心裡記著立方體的原則。

你應該注意到，這幾頁的速寫都明顯有一種自由筆法的特色。雖然你不會想老是畫得隨性鬆散，但如果可以不用尺畫直線，而藉用眼睛的觀察學會畫建築物，倒也是不錯。儘管有時候畫得看起來匆促潦草，但是這個方法卻可以幫你打好基礎，畫出更精準的素描作品。

以結構來說，一個建築群可以看成是一堆的建築塊體。距離越遠的塊體，看起來就越扁平。

畫面上所有的東西都和眼睛
水平線有關。

眼睛水平線
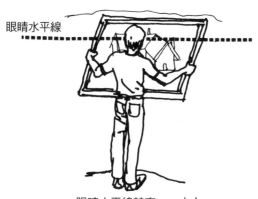
眼睛水平線較高 —— 由上
往下看物體時。

眼睛水平線
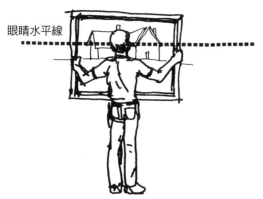
眼睛水平線在中間 —— 直
視物體時。

眼睛水平線
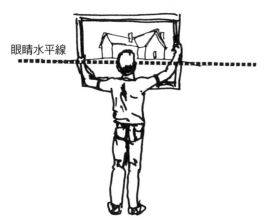
眼睛水平線較低 —— 由下
往上看物體時。

透視法 —— 一種探究視覺呈現的方法

線性透視法是一種畫三度立體空間的正規方法,特別是在畫平行直線的地方。這種精巧的方法有很大的探討空間。一方面它有一套嚴格的規則,要經過精細的計算並使用作畫器械。另一方面,它也有一些簡單的原則,可以幫助觀察。

本書要談的是後面這種比較隨意的透視方法。我希望大家能外出,去找個維多利亞時代風格的房子或街道來速寫。如果有人對複雜的建築和透視科學感興趣,可以再去找詳細討論透視法規則的書來看。至於我們其他人,對透視法原則有基本的瞭解,就足以有效地運用。對多數畫家來說,概括的瞭解加上敏銳的觀察就足夠了。

眼睛水平線與消逝點

用幾分鐘的時間,看一下自己房間的角落。眼睛直看過去,就像看穿牆壁般,一直看到地平線。想像面前有道地平線,直直橫切過房間角落。這就是你的眼睛水平線或稱地平線。

注意,所有在眼睛水平線之上的水平線,例如,窗楣、門框頂部和天花板的嵌線,當往前方遠處延伸時,看起來會往下傾斜。所有在眼睛水平線之下的水平線,例如,桌子邊緣、窗台跟地板,則看起來會往上傾斜。如果剛好地平線就和眼睛水平線一致,就不會有傾斜情形出現。門口、窗戶跟牆壁的垂直線,則仍維持垂直,因為它們整條線都還是跟你保持同樣的距離。這就是透視法的基本原理。

如果你是隨意畫畫,或許只要用眼睛測量線條匯聚的角度,偶爾使用第三章討論過的目測水平線的方法,來確認自己的觀察。若是要畫得更精確,而且整體要有一致感,有時就必須靠使用透視法中的消逝點。

消逝點是平行線條看起來會匯集的那個點。所有在空間裡往遠處延伸的平行水平線,看起來都會聚集在眼睛水平線上的某一點。這個點可以幫助你準確定出每條向遠處延伸的水平線的角度。

有時眼睛水平線與消逝點會落在畫面中,有時卻不會。有時會有一個在畫面裡,另一個卻沒有。當水平線跟消逝點都在畫面中,就比較容易畫。但如果是從非常上面或非常下面的角度作畫,水平線就會超出畫面,在畫面上方或下方,而且通常消逝點的一個或兩個會偏離到畫面的兩邊以外。

如果你是在一張大桌子上畫,可以把桌面當成是畫紙的延伸,在上面找到水平線,用圖釘或大頭針標示出消逝點的位置。但若你是在戶外寫生,寫生本放在腿上,那就只能靠想像來找出它們的位置,估量線條匯聚時偏斜的角度。這得靠練習,才有辦法在畫紙外確認位置,不過這是可以做到的。

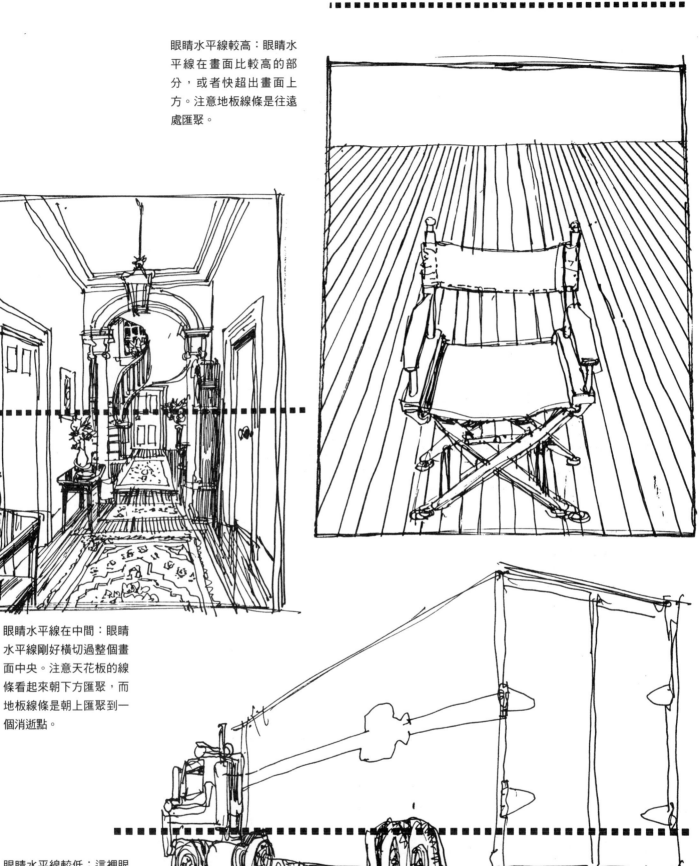

眼睛水平線較高：眼睛水平線在畫面比較高的部分，或者快超出畫面上方。注意地板線條是往遠處匯聚。

眼睛水平線在中間：眼睛水平線剛好橫切過整個畫面中央。注意天花板的線條看起來朝下方匯聚，而地板線條是朝上匯聚到一個消逝點。

眼睛水平線較低：這裡眼睛水平線接近畫面底部，甚至快超出畫面下方。平行的線條看起來是往下匯聚。

從一個長條形房間、教堂或大廳的一頭，往另一頭看過去作畫。要把房間的側邊牆壁，還有窗戶、門，以及家具擺設通通畫進去。先輕輕在紙上畫出眼睛水平線。估量一下消逝點的位置，然後標出來。所有跟側邊牆壁平行的線條看起來都會匯聚到這個消逝點。自由隨性地畫，根據觀察來畫，必要時再勾勒。用鉛筆或炭筆都可以。畫1小時。

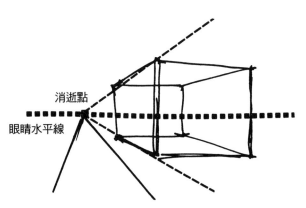

不論眼睛水平線是在較高、中間還是較低的位置，平行的線條看起來都會匯聚到這條水平線上。

一個消逝點的透視法

當我們面對街道、走道、房間，或者從尾端或側邊觀察椅子、建築物或車子時，我們會只有一個消逝點。

我們並不需要數學公式來找出眼睛水平線跟消逝點。只要靠觀察即可。例如直視下圖的鐵軌，就可以清楚看出平行的鐵軌是如何匯聚在地平線上。當眼睛水平線與消逝點都在畫面中時，就像這個例子，畫起來就容易多了。其他跟鐵軌平行的線條，像是車站前面、月台、車站屋頂線條、窗戶跟門口，也都匯聚到同一個消逝點。我們可以用一個直尺對著消逝點，然後精確畫出來，或者可以用消逝點做為參考，估算出這些線條的角度。大多數速寫的時候，我們是採用後者的方式。

在只有一個消逝點的透視角度，鐵軌的枕木跟車站建築物的側邊，幾乎是跟我們的眼睛水平線平行，因此也可以把它們畫成水平直線。要注意枕木會越變越小。當往遠處延伸時，它們不僅越來越窄，越來越短，而且還越來越靠近，車站的門跟窗戶之間的距離也是這樣。

垂直的線條都是直的，並且平行，這是因為它們跟我們的距離一直保持不變。

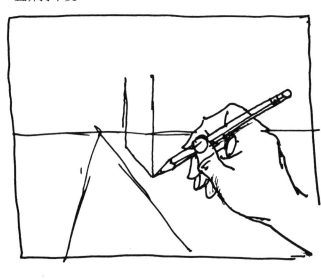

兩個消逝點的透視法

當有兩個消逝點時，例如面對著建築物、房間，或是幾何形物體的一角，我們可以很確定，至少有一個消逝點，有時有兩個，會落在畫面以外。這時我們得靠一些猜測，去想像在畫面以外的消逝點。因此，我們就可以用第三章提過的目測法技巧。

要目測角度，只要把鉛筆舉起，閉上一隻眼睛，把主題的角度跟鉛筆的水平線加以比較。畫的時候，可以用畫紙邊緣的水平線作為參照。三不五時，你可以這樣問自己來確認角度畫得對不對：「所有的平行線條是否看起來都朝同一個點匯聚？」即使消逝點不在畫面中，還是可以精確做出判斷。

雖然我們一直在討論測量與確認的方法，但不要忘記一個要點，就是我們大部分還是在根據眼睛所見的來畫，使用的還是第一章就討論過的「觀看—記住—畫下來」的步驟。請務必先簡單勾勒出一些線條，然後再開始做測量。先大致畫出，然後修正，要比畫每根線條前都仔細估量來得容易多了。而且這樣也比較沒那麼呆板。用目測法測量，以透視法確認，這些應該當成是再勾勒與細部修正的基礎。

練習5-D　兩個消逝點的透視法

看著房子的角落作畫。畫出整個房子，畫的時候，把它想成是一個很大的立方體。先輕輕在紙上畫出眼睛水平線。注意，兩側的屋頂線條跟基底線條是分別匯聚到眼睛水平線上的兩個不同點。想像這兩個點在畫紙兩側的位置。目測水平線來估算角度。用鉛筆或炭筆畫，必要時再勾勒。畫1小時。

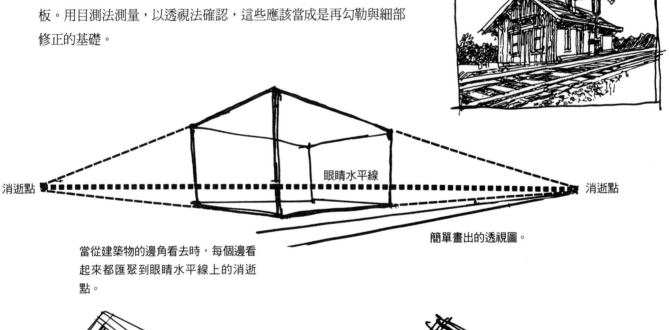

簡單畫出的透視圖。

消逝點　　　　　　　　　眼睛水平線　　　　　　　消逝點

當從建築物的邊角看去時，每個邊看起來都匯聚到眼睛水平線上的消逝點。

你可以利用目測法或透視法來測量角度，以透視法而言，所有平行的線條都會匯聚到消逝點上。

消逝點不在眼睛水平線上

　　到目前為止，我們都是在討論從正面觀看的透視角度。在這些情況下，水平線看起來都會匯聚在一點，而垂直線仍維持平行與垂直。但如果是必須抬頭看或往下看離我們很近的物體時（例如很高的建築物），那會是怎樣的情況呢？

　　這裡我們面臨了一個新的問題。當我們往上看一個建築，側邊的平行線會離我們越來越遠，因此它們也是會聚集在建築上方的某一個點上。這樣除了水平線上的一個或兩個以上的消逝點，我們還需要另一個消逝點。同樣的，當我們往下看物體，另一個消逝點就會在物體的下方。

　　還有第三種情況，就是各個平面是高高低低，角度都不同，並未與地平面平行，例如一個有很多面的屋頂，這時可能會出現好幾個消逝點，都不在眼睛水平線上。對我們來說，精準確定這些點的位置不是那麼重要。我們只需要培養觀察匯聚情況的能力即可。只要可以察覺出空間中的消逝點，在畫時自然會感覺受到它的牽引。右頁下方的速寫圖中，櫥櫃門與爐子的垂直線條，看起來似乎是會匯聚在一起，雖然只是簡略畫出。

以這樣方式仰看主題，是不太容易畫……

……但是卻可以幫助我們理解，塔樓其實是一個簡單的長方形，側邊朝上方的消逝點匯聚。

練習5-E　由上往下看物體

從高處往下看物體作畫，例如從高處的窗戶看較低的建築物，或是從陽台看下面的房間。垂直舉起鉛筆，觀察是否所有垂直線都朝下方的某一點匯聚。想像出那個點的位置，即使是根據眼睛看到的畫下來，也試著把垂直線偏斜，讓所有線條匯聚到那個點。用鉛筆或炭筆畫都可以，必要時再勾勒。畫1個小時。

　　眼睛水平線與消逝點是瞭解線性透視法的基礎。我建議你把本章再讀一遍，仔細看那些圖例，繼續用透視畫法練習，把建築看成是箱子的物體。很快你就會用這兩個重要的工具，確認眼睛已經觀察到的事物。

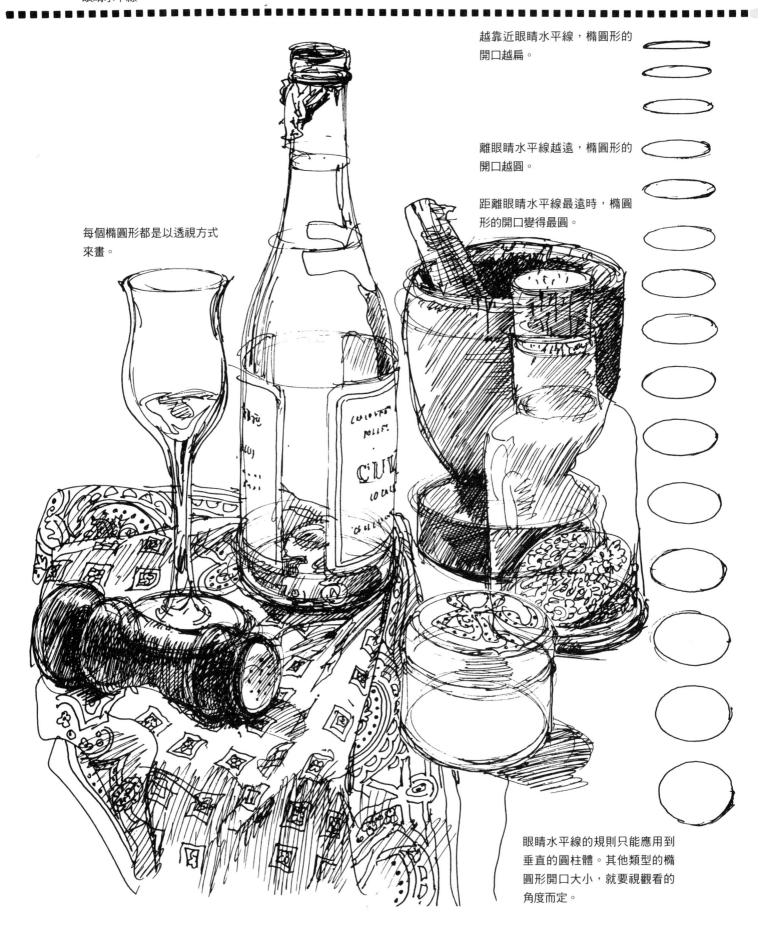

越靠近眼睛水平線，橢圓形的開口越扁。

離眼睛水平線越遠，橢圓形的開口越圓。

距離眼睛水平線最遠時，橢圓形的開口變得最圓。

每個橢圓形都是以透視方式來畫。

眼睛水平線的規則只能應用到垂直的圓柱體。其他類型的橢圓形開口大小，就要視觀看的角度而定。

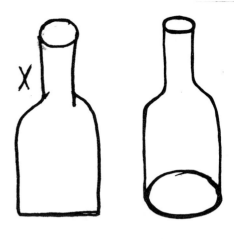

橢圓形

　　橢圓形是以透視法看到的圓形。當畫瓶子、玻璃杯、圓頂、柱子、錢幣、輪子、碗，或者任何圓柱體、球形、或半球形的物體，你都會畫到橢圓形。畫橢圓形的規則相對來說很簡單，但是初學者卻常常犯錯。

　　你可能看過畫得像右邊那樣的瓶子。瓶口畫得像是我們正往下看，但瓶底卻是扁平的。這是在同一個物體出現兩個眼睛水平線的緣故。這也不是說有什麼錯，立體主義畫家常常都這樣畫，只是從單一透視角度來看，這是不可能的。如果我們選擇是可以看到瓶口橢圓形的角度來畫，那代表眼睛的水平線是在瓶口上方。如果我們選擇的是可以看到瓶底的角度來畫，那就意味我們的眼睛水平線很低，要跟瓶底齊才對。

　　如此我們就得出畫橢圓形的第一條規則：確立眼睛水平線。我們必須要瞭解，是要把橢圓形畫得開口大一點（圓一點），還是要畫得開口很小（扁一點）。我們可以從橢圓形離我們比較近或是比較遠來決定。這樣就有了第二條規則：橢圓形越靠近眼睛水平線，開口就越小，或說越扁平。

　　從對頁的圖我們可以看出這個規則。圖中的瓶子有好幾個橢圓形，全都互相平行，例如瓶子的頂部、瓶子標籤的上下兩端，還有瓶子的底部。我們把瓶子放在桌上，根據第一個觀察規則，確定眼睛水平線就在標籤的上方。根據第二個規則，我們知道標籤頂端因為靠近眼睛水平線，所以是扁平的。同樣根據第二個規則，我們知道離眼睛水平線越遠時，瓶子的橢圓形開口會變得越大越圓，開口最圓的地方會是從瓶口或瓶底正上方看去（仔細觀察也會得到同樣的結論，但是對眼睛看到的東西不太確定時，在心裡謹記這兩個小原則，會很有幫助的）。

正確的橢圓形

　　要畫好橢圓形得要多多練習。記住橢圓形是完全對稱的，而且兩端成圓角，不會是尖角，就可以畫得正確，右邊的玻璃杯就是範例。如果想畫得很精確，可以把橢圓形放在一個長方形中，記住，一個橢圓形是可以等分成四分圓。不過，你還是應該要學會用隨意、自由的筆法來畫橢圓形。透視畫法在這方面會有很大的助益，除此之外，沒有捷徑。要畫好橢圓形，就是多練習而已。

如果把瓶子擺成我們由上往下看得到瓶口，那個瓶子的底部看起來也會是橢圓形。

練習5-F　橢圓形

把一些瓶子、玻璃杯跟罐頭擺在桌上作畫。至少要有五個高度與寬度不同的東西，就像第144頁上的靜物那樣。把眼睛水平線定在最高的那個瓶子頂部上方。先在畫紙上輕輕畫出眼睛水平線。要特別注意橢圓形是對稱的，而且兩端是圓的。每個橢圓形由於和眼睛水平線的距離遠近不同，開口大小也不同。以透視方式畫所有橢圓形，就算是那些罐頭跟瓶子的底部也要這樣畫。用什麼筆畫都可以，畫到45分鐘到1小時。

橢圓形物體的底部永遠都是圓角的，不會是尖的。

第五章　重點整理
空間深度的效果

· **運用四種空間深度效果的原則**。重疊形狀、縮小尺寸、匯聚平行線條，以及淡化邊緣與對比，可以增加三度立體空間的效果。

· **透視畫畫**。透視物體來畫，就像它們是透明的，藉此瞭解它們的基本構造。

· **目測角度**。利用水平與垂直準線，可以很快測量出以透視法觀看的物體的角度。

· **找到眼睛水平線和消逝點**。在畫建築或機械物體時，先確認眼睛水平線及消逝點在哪裡。就算它們不在畫面中，還是要估量出它們的位置，這仍是會有幫助。

· **畫橢圓形**。在畫透視角度的圓形物體時，要畫得對稱，兩端要畫成圓的，而且要注意和眼睛水平線的距離關係。

自我評量

練習5-A　以空間深度原則加強效果	是	否
・畫中的物體是否看起來有往空間深處延伸？	——	——
・是否至少有重疊一些物體？	——	——
・是有用塗擦的方式淡化最遠方的物體邊緣？	——	——
・是否有誇大最遠與最近物體之間的大小差異？	——	——

練習5-B　透視畫畫	是	否
・在透視畫畫時，是否有把物體畫得就像透明的一樣？	——	——
・是否椅腳看起來是穩穩地立在地板上？	——	——
・是否座位的部分跟地板平面平行？	——	——
・是否有畫出一些圈圍的形狀？	——	——
・是否有用到目測法？	——	——
・是否有再勾勒？	——	——

練習5-C　一個消逝點的透視畫法	是	否
・是否眼睛直看著牆壁的遠端？	——	——
・是否有畫出側邊的牆？	——	——
・是否有在畫面上找到眼睛水平線？	——	——
・是否有找到消逝點，而且它是在眼睛水平線上？	——	——
・是否所有與側邊牆壁平行的線條看起來是匯聚在消逝點上？請用一個直邊來確認。	——	——

練習5-D　兩個消逝點的透視畫法	是	否
・是否透視畫出房子的基本立體，包括看不到的側邊部分？	——	——
・是否在畫面上找到眼睛水平線？	——	——
・是否就兩邊看得到的牆的各組平行線，想像出它們的消逝點？	——	——
・是否每個牆面上的平行線，包括窗戶、門、屋頂線，看起來都像是朝一個消逝點匯聚？	——	——
・是否有用水平準線來估量正確的角度？	——	——

練習5-E　俯 視畫物體	是	否
・是否想像消逝點在下方，所有的垂直線條都朝這個消逝點匯聚？	——	——
・靠近畫紙外緣的垂直線條，是否要比靠近畫紙中央的垂直線條更朝內傾斜？	——	——
・是否利用眼睛水平線上的一個或兩個消逝點，作為水平線條的匯聚點？	——	——
・是否利用垂直線來估量正確的角度？	——	——

練習5-F　橢圓形	是	否
・是否在畫面上有找到眼睛水平線？	——	——
・是否最靠近眼睛水平線的橢圓形最扁平？	——	——
・是否離眼睛水平線最遠的橢圓形開口最大？	——	——
・是否透視畫出所有的橢圓形？	——	——
・是否橢圓形是對稱，並且兩端是圓的？	——	——

第六章　質地的效果

清晰與暗示・感覺筆觸・重複與變化・對比質地・統一質地・畫遠處時改變筆法

　　本章是要討論關於觸感與它在繪畫中的重要性。就如基門・尼可拉迪斯（Kimon Nicolaides）在他的《自然素描法》中所說的：「只是看到……那是不夠的。必須和你要畫的主題有鮮明、生動且真實的接觸，透過越多的感官去接觸越好——而且特別要透過觸感去接觸。」

　　我喜歡他這個「鮮明、生動的接觸」的說法。這句話暗示要把眼睛當做一種有觸覺的器官。這或許聽起來像是一定要學的技巧，或者是一定要去做的事。但它其實是頗讓人放鬆的。觸覺是一種與生俱來的感官，跟每個人的感受有非常密切的關係。就某種程度上而言，雖然你一直都是依賴這種感官在畫，但是你現在要讓它扮演更積極的角色。

　　你可能已經注意到，本書所討論的訣竅，都是「動手去做」而不是「該如何做」。本章要談的訣竅尤其是如此。本書不會有一套規則教你怎麼畫質地，而是把質地當成是一個以感官為主導的題目，加上各種啟發靈感的可能性來教。我們會提供幾個重要的技巧，讓你以自己的觸感體驗來畫畫，我們也會帶領你仔細觀看一些特定的質地效果。大多數的圖例都有細部放大圖，也會說明是用什麼筆畫的。

　　質地常常被認為是在畫完前填入或加上的部份。但其實它扮演了更重要的角色。而且關於質地的討論，將會讓我們再次用到已經很熟悉的訣竅，像是光影效果、圖形、筆法，以及作畫工具與步驟的創新運用。

清晰與暗示

　　要畫得清晰，就要仔細地畫；要畫得具有暗示效果，就要畫得簡略。清晰是指緩慢、精細與具體，而暗示是指快速、自由與概略。要成功地表現質地感，必須要結合清晰與暗示這兩個特性。兩者併用可以刺激觀者的觸覺經驗。當觀者被熟練的清晰畫法吸引住，相信自己看到了真實事物時，草略與塗擦的部分又會提醒觀者看到的只是幻覺。每一幅好的作品都會有某個地方提醒觀者，「這其實是一幅畫」。

蘇珊・杜莉（Susan Dowley），《近看》。鉛筆。

從一開始我就鼓勵大家要畫得仔細清楚,但談到質地,如果也是這樣畫,那很可能在畫雞的時候,得把每根雞毛都畫出來。即使畫家有耐心一根一根畫,但這樣鉅細靡遺的工筆畫法會犧牲掉創作中自然隨性的特質。稍微加入一些暗示性的畫法,可以避免太過拘泥小節,也可以讓畫家不會累垮,令觀者不會煩膩。

暗示性的畫法就是在要仔細畫出清晰區域以外的部分,用簡單且重複的線條,將質地表現出來。跟清晰的筆法比起來,暗示性的筆法是出於直覺,有特定風格,但一樣都是詳細觀察的結果。我們或許可以說,它們是比較有實驗性的筆法。

感覺筆觸

以暗示性筆法來畫質地,主要是要傳達感覺。我發現直接用自己的方式去畫,是個好辦法。一開始可以先畫清楚明確的部分,慢慢也許會發現一些線索,引導我們畫出不錯的暗示性筆觸。如果沒有找到線索,那就直接動手隨意塗畫,看會畫出什麼來。畫了幾筆之後,你一定會開始修正,好更準確畫出作畫的主題。記得要一邊畫,一邊繼續觀察作畫的主題。原本隨意塗畫的線條,有可能開始變成短而起伏的線條,或是帶點神經質、波浪狀的線條,或是小小的點。這全看你是用什麼工具畫,或許還可以用潑灑墨水、擦抹、

一層一層畫上去的密集塗畫,再加上一點一點的短橫線(鉛筆)。

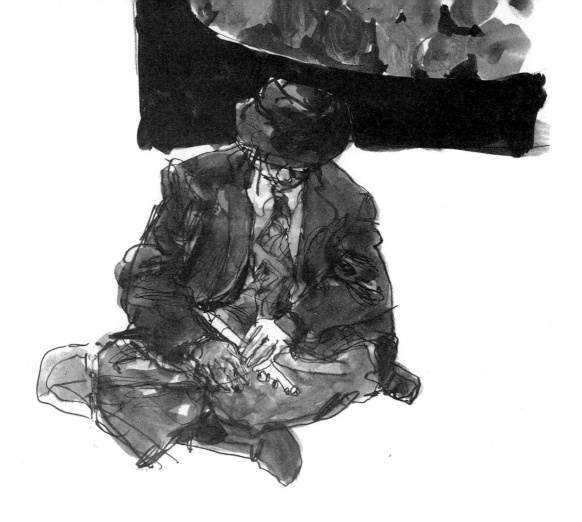

塗拭或擦抹的方式。由於基本上還是在畫形狀，所以我稱這個方法為「形狀與塗畫」。

在畫這個相機時，我想要表現的是一種精密儀器的感覺。我先用直尺畫出大致的形狀。然後在來回隨意塗畫中，我開始掌握到相機的質地。為了要畫出我所看到的黑色，我必須一層一層建構出暗色調，最黑的部分畫了三四層上去。為了要畫出相機上的顆粒感，我不斷用筆尖畫出一點一點的小黑點。為了讓這些小點大小一致，我準備了好幾枝削尖的鉛筆。而視窗玻璃跟它邊邊的鉻金屬質地完全不同，我也是用畫相機主體的同樣方式摸索。剩下沒有畫出的部分，除了是要提醒觀者這其實是畫之外，另一方面也是讓觀者自己用想像力去補足。不過要做到這點，首先必須確定清楚描繪的部分是夠逼真，而且夠吸引人。

上圖是我在巴黎地鐵車站畫的速寫。當時是這個睡著的吹笛人，他鬆垮垮、蓬亂跟帶點悲苦的特質引起我的興趣。我用麥克筆隨意、幾乎有點隨機地，彎彎曲曲畫出他衣服的縐褶。回家後，我覺得塗畫的部分有點太亂，看不太懂，所以又在他身上補了一些灰色墨水，再勾勒他的形狀。結果看來還不錯，原本的塗鴉看起來有具體的形狀了。水性的筆還滲出了一點水到淡墨中，柔化了線條。

隨意塗畫的線條，上面加上一層淡彩（麥克筆跟水彩）。

畫質地的靈感

有一次我坐火車旅行，被一個乘客的側面吸引住。我越仔細觀察，就越理解到，我所感興趣的是她眼睛、嘴巴跟下巴周遭的皺紋。當時我身上只有粗頭的筆可以畫，老實說，這不是我想用來畫圖的工具。但我很好奇，想看看用這種筆畫會是什麼樣子，所以立刻開始畫。我一邊畫，一邊嫌自己的筆跟火車晃來晃出，覺得畫得不太好。不過我還是很喜歡那些皺紋的質地效果。

重複又有變化

如果在畫物體表面的質地時，我只能提出一個建議，那將會是：重複，但是有變化。每個物體表面都有某種質地或圖案，就像我們看到的那樣，而這些質地可以用很多方式呈現出來，包括筆觸、形狀、色調、線條或其他塗畫。變化筆觸的用意，不單是因為真實的物體表面是變化多端，各式各樣（不管你要多用力看，請看出來），也因為這樣可以讓畫看起來有趣。如果我在物體表面沒看到什麼變化，我就自己創造出來。

重複但又有變化，是藝術也是大自然中構圖的原則。你可以在激勵人心、抑揚頓挫的演講中發現這個原則：「我們將在海灘上跟敵人戰鬥，我們將在陸地上跟敵人戰鬥……」你也會在兒歌中發現到：「豌豆稀飯燙，豌豆稀飯涼……」在梵谷畫柏樹的漩渦狀筆觸裡，在貝多芬第五號交響樂重複出現的四個音符中，也都能發現。在大自然裡，每個圖案跟質地也反映出這個原則。這就是大自然。對我們來說，這就是美感的來源。我們是一種喜好次序的生物，我們在重複中感到平靜，但由於天性好動，我們也喜歡有變化。

小小的點加上一些小的形狀與
色調線條（原子筆）。

不規則的線條，配上平直的色
調線條（粗字鋼筆）。

平行的斜線，配上呈扇形的水
平線（粗字鋼筆）。

我喜歡畫大自然（煙或水）和科技產品（圖釘或太空人）奇特跟難以捉摸的質地。因為我跟我的觀眾對於這些東西是長怎樣都沒有先入為主的偏見，所以我可以自由大膽地畫。在這樣的情況下，畫的時候重複但又有變化，結果就會很吸引人。

在畫沙子時，我會用原子筆在紙上密密麻麻畫出小點，如此一來就有了重複性，然後我會畫一些不規則的隆起跟小小的土塊來加以變化。

在西班牙的屋頂這張圖中，屋頂表面可以看成是由一些小小類似幾何形的形狀組成。當畫到遠方的屋頂時，我畫質地的筆法，就從形狀輪廓明確的清晰筆法，換成結合直線、對角線跟水平波浪狀線條的暗示筆法。在最遠的部分，我把水平線都一起省略了。在這幅圖中，重複的部分是由形狀一樣的屋瓦來呈現，變化的部分則是以屋頂不同的分佈角度跟不同的筆觸線條來呈現。

大象是很適合練習畫質地的動物，不論是耳朵上長長、懸垂的褶層，頭頂較為光滑的表面，還是靈活鼻子上深深的縐褶。這裡請注意陰影對質地的影響。由於質地主要還是透過光線顯現，這是為什麼在光線陰暗時，我們比較看不清楚質地。

右頁上的兩張圖是我以質地和科技為主題所做的嘗試。上面那張畫是收音機背面打開的樣子。雖然看起來很複雜，但其實是各種

用不同力道畫出的不規則線條。陰影部分是用濕的手指塗抹出來的（水性麥克筆畫在粗糙的紙上）。

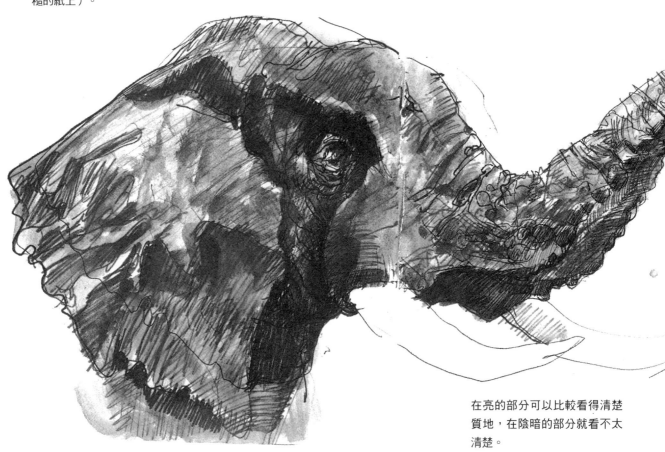

在亮的部分可以比較看得清楚質地，在陰暗的部分就看不太清楚。

不同尺寸的長方形跟圓形的混合，搭配上隨意塗畫的背景。圖中的耳朵跟太空人是從其他圖畫剪下貼上的。圖底部的速寫則是飛彈發射的臨摹圖。整張圖只是一連串形狀與塗畫的圖形，以各種不同方式重複著。

　　我喜歡臨摹看起來抽象的照片，而且我會畫得更抽象。這張圖讓我想起戰爭中漸趨難以理解與差異懸殊的狀況。

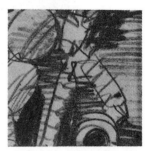

用黑色粗線條隨意塗畫的長方形與圓形。

不規則的斑點跟隨意塗畫的線條（用鉛筆畫在有塗佈的紙張）。

對比質地

鴿子：色調之間淡淡的暈染（水彩）。

我們可以感覺出質地的一個方式，就是把一種質地與另一種不同的質地加以對比。每位認真的畫家都明瞭，一幅畫不是把一堆各自獨立的形狀擺在一起，而是形狀之間要相互有關聯。一幅畫中的每一塊質地，全都跟它四周的質地有關聯。它們相互互動，而且其實可以藉由描畫周圍的部分，來加強呈現出某一塊質地的觸感。

本章一開頭的蘇珊‧杜莉的作品《近看》，即具體闡釋了這種方式。貝殼表面的光滑感是藉由粗糙背景的襯托來表現，當然也是因為描繪得十分細膩，貝殼的灰色在黑色背景襯托下，顯現出珍珠般的光澤。

竇加跟庫爾貝這類大師能夠用粗黑的粉筆跟粗糙的紙，畫出那麼平滑與柔和的肖像畫，我一直覺得很不可思議。但若是仔細檢視這些畫中人物細緻的臉蛋，會發現其實是很粗糙，上面都是呈顆粒狀。若是用取景器觀察，會誤以為是畫在沙紙上或是灰泥牆上，但是移開取景器，在顏色較深與畫得更粗糙的頭髮對比下，原本粗粗的皮膚就變得如花瓣般柔嫩。

當你瞭解到畫就是一些關係的組合時，你就抓到了訣竅，知道事物看起來是大還是小，是粗糙還是平滑，都取決於跟畫中其他事

公雞：充滿活力的輕壓、斑紋跟濺潑筆法。紙張帶點濕氣，但不能潮濕（水彩）。

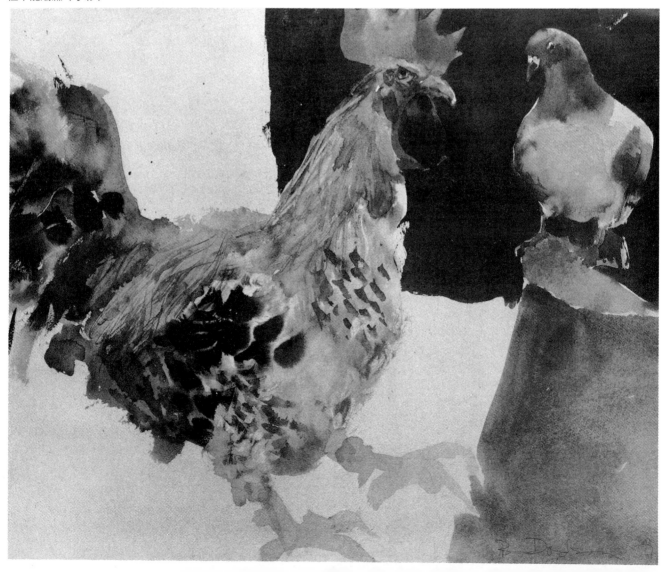

物的對比關係。剛開始學畫的人常常在建立這些明確關係之前，就先放棄不畫了。例如，在白紙上要畫應該是淺色的東西時，不要忘了把它周圍較暗的部分也畫進去，以做為對比。如果不這麼做，就會在畫重點部分時遇到問題，卻不知道解決之道就在它周圍的部分。

如果你還是不太了解對比關係這個概念，我建議你可以多多注意看自己所崇拜的大師是如何在畫作中表現質地。拿一張白紙，在上面剪個硬幣大小的洞，從這個洞觀察，找出特殊的質地效果。然後把洞移到周圍的部分，也仔細觀察分析。你會發現不同的質地效果是如何產生，但你會更訝異各個質地是如何相互倚賴才產生效果的。

要更具體瞭解質地對比的概念，可以做這個練習看看：就是把兩個相反質地的東西擺在一起畫。我在下面畫了幾種可能，你也可以想想別的。這個練習的目的是故意讓不同的質地互相對比，但也同時互相映襯。

豆莢：粗線條加上表現出粗糙質地的色調（麥克筆、壓縮炭筆，畫在很厚的白報紙）。

種子：細細的線條（麥克筆）。

練習6-A　對比質地

畫一張圖，在畫面上將兩種完全不同的質地加以對比呈現。從左邊的四個建議中選一個來畫，若是有別的想法也可以。根據觀察來畫，不要憑印象或記憶畫。畫大一點，最好是18×24吋，然後再仔細觀察主題物，好掌握質地的細部。

為了要掌握質地的觸感，偶爾可以停下來去觸摸畫畫的主題物。利用誘發字眼，不要猶豫，誇大些沒關係。如果有放大鏡，可以拿來不時觀察一下主題。用什麼筆都可以。畫1小時到20分鐘。

彎彎曲曲、連在一起的線條，
形成一個個圓形的形狀（麥克
筆）。

像草一樣的直線條，密密成簇
地堆疊上去（蝕刻）。

統一質地

統一質地的訣竅跟前幾頁我們討論的訣竅剛好相反。我們在這裡仍是在探索質地之間的關係，但不是要尋找對比，而是尋找相似處。事實上我們不只是尋找相似處，而是要強迫產生出相似處。這意味著可能會犧牲逼真的效果，但我們是有意這麼做。如果我們在畫一張飽經風霜的莊嚴臉孔，而這張面孔令人想起背景處的穀倉，那我們可以用統一質地的方式來畫，讓臉孔與穀倉這兩種質地看起來一致。這效果總是很吸引人，有時候還很有趣，而且常常是既吸引人又很有趣。不過有時我們會畫得太過頭，把畫中所有元素都畫得彷彿是同一種質地。這樣是太形式化了，不過其中還是有可以細膩表現的地方。注意看下面這幅哈洛德·艾特曼（Harold Altman）的作品，就讓人非常有感覺。

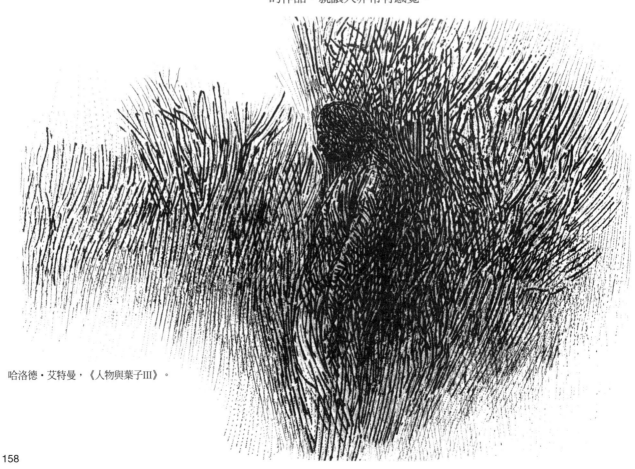

哈洛德·艾特曼，《人物與葉子III》。

這幅海貝與漁船的畫，其實是我臨時在寫生簿上畫的。我先輕輕隨意勾畫貝殼，後來當我決定要畫漁船跟漁民時，我就只是繼續用同樣方式來畫。這其實應該是兩張獨立的畫，但是因為使用相同的筆法，而使它們結合在一起。

質地的畫法可以成為建立連結的橋樑，或是讓我們觀察到的連結更穩固，在左頁那幅鬥牛士跟群眾的小小速寫中，我對於兩者在視覺上的統一，印象深刻。這幅畫暗示鬥牛場面與觀眾之間的必然關聯性。我是在15年前畫的，當時我還不理解鬥牛比賽中那種人跟動物之間已經喪失的關係。

練習6-B　統一質地

畫一張類似這幾頁圖例的畫，用同一種描繪質地的筆法畫，將畫面的各個元素統一起來。這個筆法的特色或許可以從畫面上的某樣事物衍生而來，例如草、葉子或是水。整個畫面應該都是用同一種筆法畫，但這並不表示要畫得很死板、單調。如果可以做點小變化，效果會更好。到戶外去畫，最好畫面中有建築物跟人物。用什麼筆都可以。畫半小時到1小時。

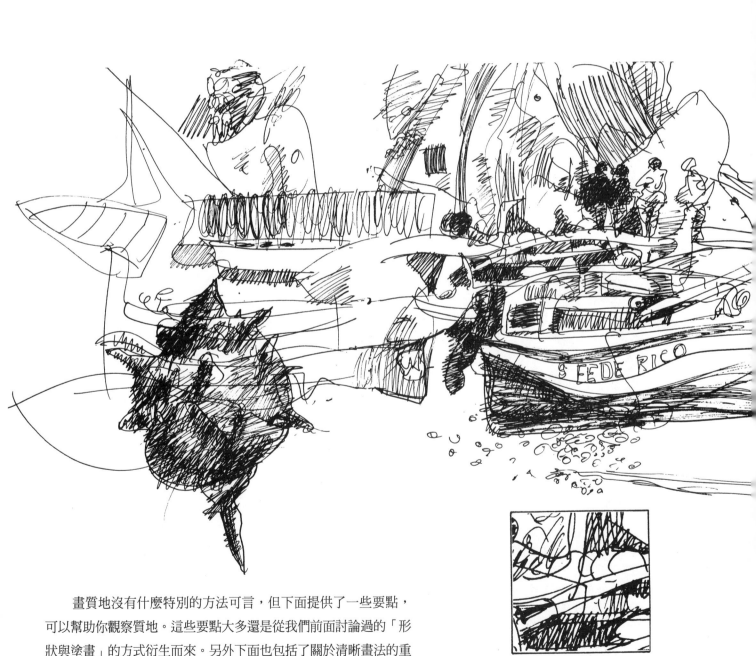

畫質地沒有什麼特別的方法可言，但下面提供了一些要點，可以幫助你觀察質地。這些要點大多還是從我們前面討論過的「形狀與塗畫」的方式衍生而來。另外下面也包括了關於清晰畫法的重點。這些要點並不是要取代仔細的觀察，因為細心的觀察永遠是畫好作品的基礎。

不同方向、前後來回的塗畫（麥克筆）。

髮絲是在形狀之內。

波浪狀、一束束的頭髮。

組合成簡單的主體。

濃密的捲曲線條，混雜著色調
塗畫。

練習6-C　頭髮

　　從背面四分之三側面來畫頭部，要特
別著重描繪頭髮的質地。在畫之前跟畫的
過程中，花點時間真的去摸一下頭髮。觀
察頭髮的髮型，注意整體的形狀。按照頭
髮生長的方向去畫。注意光影的分佈並且
稍微表現出來。用什麼筆畫都可以，或
者用兩種以上的筆畫。使用像是「波浪
狀」、「捲曲」、「有光澤」或「纖細」
的誘發字眼。畫半小時。

頭髮——成簇的細線

　　畫頭髮時，常會出現的錯誤就是一開始先從髮絲開始畫。結果
通常是有畫出質地感，但都沒有形狀。要把頭髮畫得好，必須更敏
銳地研究頭髮的形狀。

　　首先要注意的是頭髮整體的形狀。如果是畫速寫，只要畫出形
狀，填上隨性的塗畫線條即可。如果是畫比較精細的作品，就必須
先觀察，看髮型或光影的變化（或兩者都有），是如何把頭髮再分
成更小的形狀。從外形來看，頭髮頂多就分成兩三個形狀。如果超
過，或許可以把頭髮看成類似是繩子組合，或者成簇的細線。短的
捲髮可以用很多C形線條來畫，尾端漸漸便細即可。由光影產生的
裝飾性形狀有可能會非常多，有時候是太多了。瞇眼法可以讓它們
變得比較好處理。

　　最後，可以特別再仔細畫一小絡頭髮或髮絲，讓頭髮看起來更
逼真。這些髮絲可以跟色調的塗畫形成不錯的對比效果。畫一根根
髮絲時，要按頭髮生長的方向畫，而且要把筆削尖來畫。要輕柔細
緻地去畫，並且在每一筆收尾時「上提」。

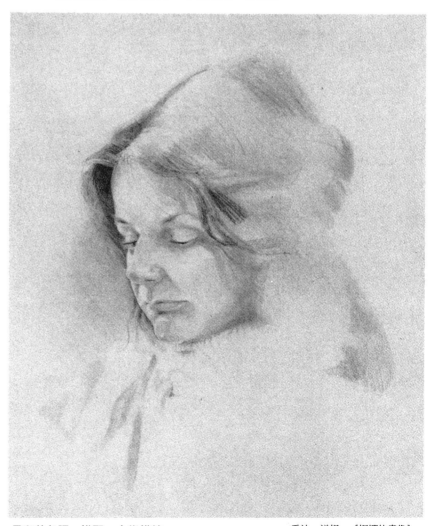

柔和的色調，搭配一小絡描繪
細緻清晰的髮絲（鉛筆）。

喬治·道根，《妮娜的畫像》。

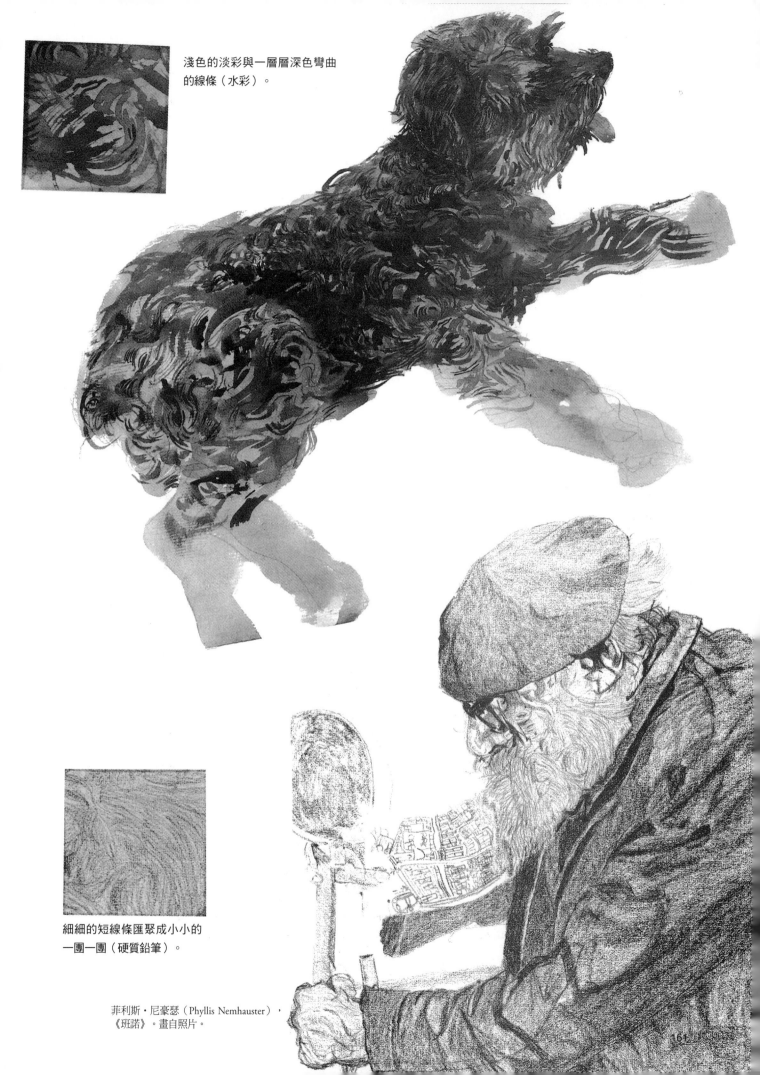

淺色的淡彩與一層層深色彎曲
的線條（水彩）。

細細的短線條匯聚成小小的
一團一團（硬質鉛筆）。

菲利斯・尼豪瑟（Phyllis Nemhauster），
《班諾》。畫自照片。

畫樹葉的筆法主要取決於植物
種類。

主要的形狀，加上偶爾描繪清
晰的形狀（水彩加鉛筆）。

練習6-D　葉子

畫一棵樹或樹叢，特別著重在葉子部分的
描繪。用清晰與暗示性的筆法來畫出葉子
的特點。運用「像花邊般的」、「鋸齒
狀」，或「有點圓」的誘發字眼。利用樹
皮的質地與枝幹的直形線條，形成有趣的
對比。稍微表現出光影的變化。用什麼筆
畫都可以，或是用兩種筆來畫。畫45分鐘
到1小時。

葉子──大片塗畫，錯綜複雜的圖案

如果是畫風景畫，必定會常常遇到畫葉子的難題。你同樣還是
可以把這當成是形狀組合的問題來處理。首先找出主要的形狀，特
別注意上面光影分佈的狀況。把這些分佈狀況畫出來是個不錯的方
法。簡單地來回畫出色調，可以先勾畫好主體形狀，然後再繼續畫
出葉子的質地。

在處理複雜的葉子表面時，請記住「重複但又有變化」這個
原則。當然你的筆法會畫出你所看到的葉子特徵，而這又受到觀察
距離遠近很大的影響。為了增加逼真效果，可以在這裡或那裡清晰
地畫出一些葉子跟枝幹。在畫枝幹時，試著按照它們生長的方向來
畫。光線穿透葉子所形成的圈圍形狀，會跟畫葉子的塗畫線條形成
鮮明對比。

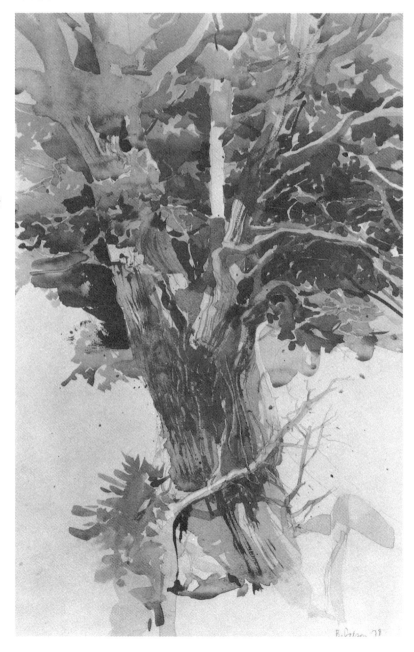

參差不齊、重疊的塗畫，結合
不規則的平行線（麥克筆）。

柔和的主要形狀上，繁複、
刮擦的線條（蝕刻）。

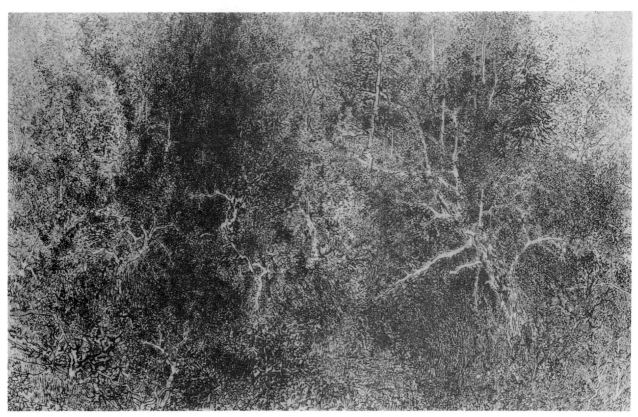

蓋伯·皮特迪（Gabor Peterdi），《大諾福克》。

服飾 —— 銳利與柔和的邊緣

畫服飾時，我們有機會可以真正看到形狀與質地是如何互相影響。首先，關於什麼是形狀跟什麼是質地，可說是以主觀認定的。在本章中，我們已經看到很多各種不同表面的質地，像是屋頂、群眾、飛彈跟街頭音樂家的寬鬆外套等。這些讓我們瞭解，藝術跟生命一樣，就像一張無縫的網，所有事物，不論這個類型還是那個類型，都是互相連結在一起。我們只是為了討論方便才把它們分開。

在畫服飾時，我們是同時在畫縐褶與衣料表面的質地。我們先來看縐褶部分。縐褶其實就是形狀，只是它們柔和的邊緣可能會誤導畫者。再說一次，它們就是形狀，可以藉由畫分佈圖加以區分出

練習6-E　服飾

擺放或懸掛一塊布，創造出不規則的縐褶形狀。或許可以把布掛在椅背上，或是隨意放在椅子上。用什麼筆畫都可以，也可以用兩種以上的筆來畫。先仔細畫出形狀分佈圖，然後，在畫色調時，要特別注意銳利與柔和的邊緣。在幾個地方特別畫出質地感。畫45分鐘到1小時。

清楚、帶有稜角的形狀，加上銳利的線條（石墨與色鉛筆）。

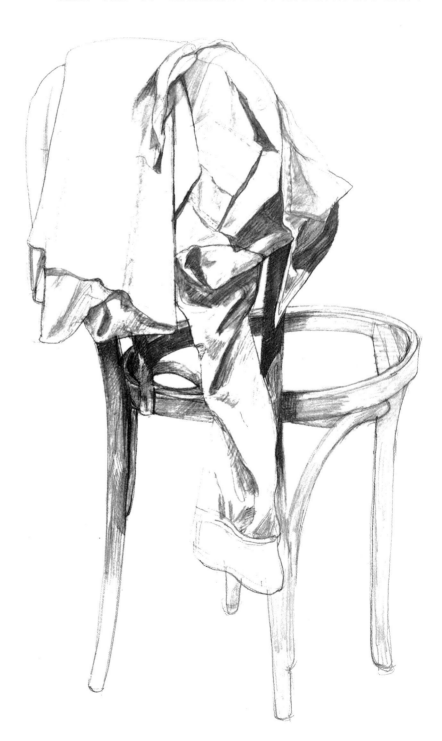

來。接著，可以在形狀中填上色調，要特別注意每個形狀內的暗色程度以及大多數邊緣的淡化程度。邊緣部分尤其重要。不管它們是柔和的、銳利的，還是沒有定形，如何處理這些邊緣之間的關係，會決定你是否可以成功畫出服飾的觸感。不要忘了運用第二章示範的塗擦技巧。在這兩頁的圖例都是自由地運用了這些技巧。

描繪布料的光澤、絨毛或織紋固然重要，但是寫實地畫出縐褶更重要。如果瞇眼去看，會發現縐褶的圖形比布料本身的特性更突出搶眼。這並不是說稍後再把那些特性加上去。我喜歡同時畫縐褶與布料，畫了色調後，再畫畫質地，如此來回地畫。

瓊·渥特米爾（Joan Waltermire），
《皮夾克》。

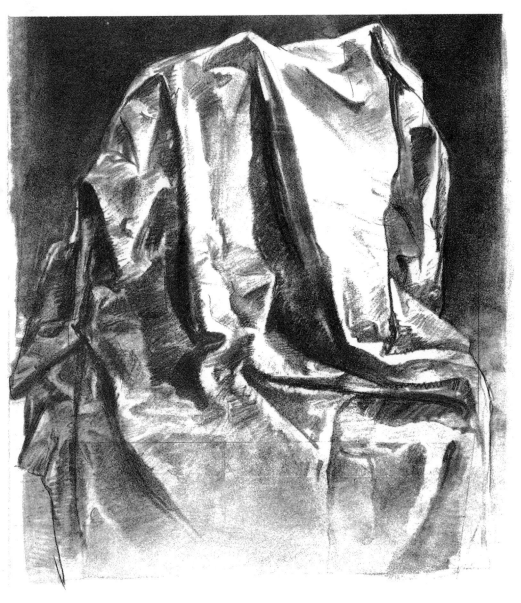

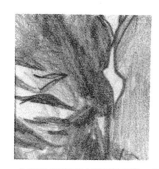

中間色調與暗色調的形狀，用塗擦法修正過（鉛筆與捏成尖尖的橡皮擦）。

用手指跟擦筆柔化的環形不規則形狀（葡萄藤炭筆）。

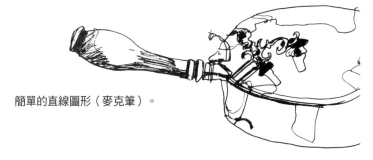

簡單的直線圖形（麥克筆）。

反光的表面──斑點形狀與高反差對比

練習6-F 反光的表面

畫一個光亮、表面會反光的物體，例如鉻合金汽車保險桿、茶壺或管樂器。找出並記下反射在物體表面上的複雜、不規則形狀，以及銳利與柔和的邊緣。藉由用暗色與中間色調畫出周圍部分，來呈現高反差對比，並突出亮點的部分。用什麼筆畫都可以，也可以用兩種以上的筆畫。畫45分鐘到1小時。

反光的表面是我最喜歡畫的質地，因為它們是那麼的生動、令人印象深刻，且難以預測。我們在第一章談到裝飾性形狀時，其實是可以拿反光表面做為例子，因為這種表面上的形狀非常多，而且各式各樣。有時候這些裝飾性形狀本身就自成小小的畫面，就像上圖的鍋具跟下圖太空人的面罩。不過更常見的是，它們會從不規則、黑灰色調的斑點，突然又轉變成明亮的白色亮點。這種從暗色轉到亮色的變化，就是反光表面的特點。

要描繪出這種表面的質地，首先第一步是仔細把暗色、中間色與亮色區域的分佈畫出來。要特別注意白色亮點的部分。就如同約翰・羅斯金（John Ruskin）所建議的：「看看那些白色的空隙……要盡可能細心謹慎地看，把它們當成是一些小小的地產，而你為了一件非常重要的訴訟案，必須加以調查，並且畫出地圖來，如果你

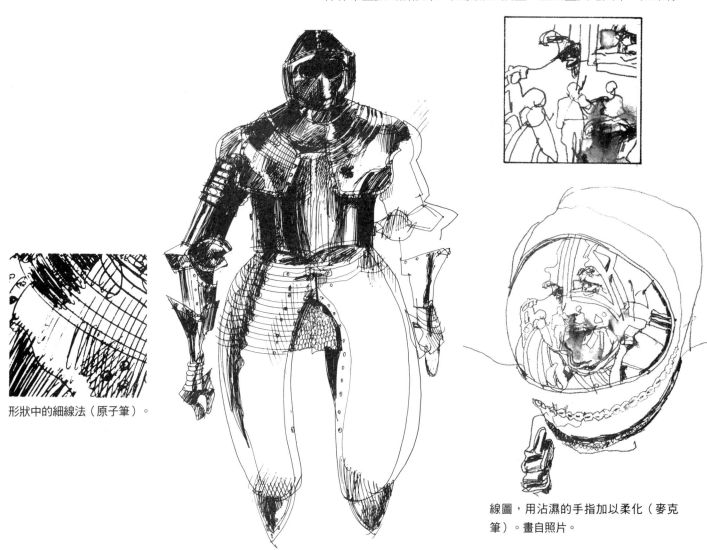

形狀中的細線法（原子筆）。

線圖，用沾濕的手指加以柔化（麥克筆）。畫自照片。

在繁複的形狀中，暗色與淺色
的塗畫線條（原子筆）。

漏掉任何一個角落，將會遭受嚴重的懲罰。」你可以在畫完時，用
捏成尖尖的橡皮擦，以擦拭的技巧把亮點表現出來。記得，當亮點
周圍是暗色時，它就會看起來閃亮亮的。

　　仔細觀察銳利邊緣與柔和邊緣的交接處。在某些地方，你會發
現深色與淺色之間有一道非常明顯清楚的分野，而有些地方，深色
與淺色之間則是不太明顯。注意反射光線的曲度與變形，要跟它反
射在什麼樣的表面上有關。如果是反射在圓柱體上，形狀會縱向拉
長延伸，看起來很清楚直接、如機械般，就像下圖麥可・米契爾這
幅優美的作品。如果是反射在圓形的物體上，反射光會沿著物體表
面彎曲起伏。如果是在水中，反射的光線是難以捉摸，要視波浪與
漣漪而定。

麥可・米契爾，《怪物素描》。

如機械般的線條，加上高反差
對比的邊緣（鉛筆與擦筆）。

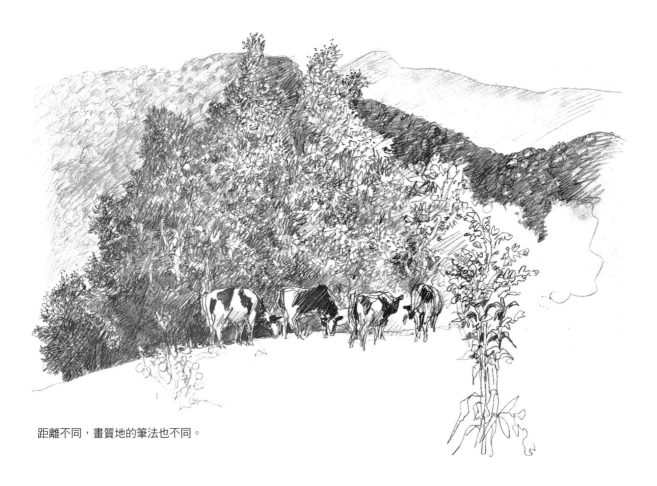

距離不同，畫質地的筆法也不同。

前景

中景

中遠景

遠景

遠方的質地

　　你一定已經注意到，當距離得越遠，就越看不清楚質地。這是第五章提到的空間深度原則之一。當我們不太能感覺到單一物體的觸感時，我們會自動調整，將觸感轉移到一大群的物體上。當我們離一棟建築物越遠，建築物表面的水泥質感就會漸漸消失，直到窗戶的形狀出現，也許會顯現質地的效果。如果離得更遠點，整個天際線都可能呈現觸感的效果。

　　從單一物體轉換到群體的質地時，筆法也要加以轉變。我們必須用另一種新的筆法來畫，而不是把同樣的點越畫越小而已。你可以在左頁的風景畫中看到一些筆法的改變。

　　以下是一幅令人難忘的作品，它表現出暗示性筆法的強大效果。龔賢這位17世紀的中國畫家，是當時以創新風格創作的藝術家之一。傳統畫家所畫的作品都是清晰無比，即使遠方的石頭、山巒跟樹木都畫得十分精細，鉅細靡遺。龔賢的筆法沒有這麼費事。他以濃黑的圓形筆法，將整個景色全當成一種質地來畫，如果放在另一種背景下，看起來或許就像是人的頭髮或是羊毛大衣。

龔賢，《深山迷霧谷》，1671。 The Nelson-Atkins Museum of Art, KC, Missouri (Nelson Fund).

第六章　重點整理
質地的效果

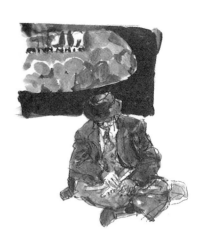

- **清晰與暗示**。把對表面的仔細描繪與形式化的筆觸結合起來。

- **感覺筆觸**。用你的觸感，加上畫畫的工具，去「感覺」出表面質地。

- **重複與變化**。努力描繪出每種質地都會出現的重複圖形與細微變化。

- **對比質地**。藉由描繪鄰近的部分來強化某種質地的觸感。

- **統一質地**。用同一種筆法畫質地，來加強畫面中各個部分的關聯。

- **畫遠處時**，改變筆法。當離物體越遠時，要改變筆法來畫，好反映物體看起來不一樣的外觀。

自我評量

練習6-A　對比質地 　　是　　否
・兩種質地之間是否有強烈對比？　　———　　———
・是否真的觸摸過作畫主題的表面？　　———　　———
・是否在畫質地時，同時運用了清晰與暗示性的畫法？　　———　　———
・是否有使用誘發字眼？　　———　　———
・是否有誇大？　　———　　———

練習6-B　統一質地 　　是　　否
・是否從頭到尾都用同一種筆法來畫？　　———　　———
・是否有稍做一些變化？　　———　　———
・畫質地的筆法是否將整個畫面統一？　　———　　———
・筆法是否從畫面中的某樣事物衍生而來？　　———　　———
・在某個時刻，筆法是否顯得是自然出現？　　———　　———

練習6-C　頭髮 　　是　　否
・是否將頭髮當成整個形狀來畫？　　———　　———
・是否先將頭髮分成幾個主要的形狀？　　———　　———
・是否稍微有表現出光影的變化？　　———　　———
・是否有使用誘發字眼？　　———　　———
・畫的時候，基本上是否有按照頭髮生長的方向來畫？　　———　　———
・是否有讓筆保持尖細？　　———　　———

練習6-D　樹葉 　　是　　否
・是否把主要的葉子部分當成整個形狀來畫？　　———　　———
・是否同時用清晰與暗示的筆法來畫？　　———　　———
・是否將樹葉跟樹皮質地、枝幹做對比來畫？　　———　　———
・是否有使用誘發字眼？　　———　　———

練習6-E　服飾 　　是　　否
・是否將光影形狀的分佈先勾畫出來？　　———　　———
・畫面是否有包含銳利與柔和的邊緣？　　———　　———
・是否耐心地畫色調？　　———　　———
・是否只在一些地方特別仔細地畫出質地？　　———　　———

練習6-F　反光的表面 　　是　　否
・是否先將反光的形狀勾畫出來？　　———　　———
・畫面是否包含銳利與柔和的邊緣？　　———　　———
・是否有強化對比？　　———　　———
・是否藉由周圍較暗的色調來突出一些亮點部份？　　———　　———

第七章　圖形與構圖

用形狀來構圖・感覺圖形・取景・裁切・跨界・找出相交點

　　草圖跟構圖的差別在於，前者著重的是事物本身，後者著重的是事物之間的關係。構圖，不只是畫物體，還要畫整體的圖形，考慮的是整個畫面。這樣講，我們當然都懂構圖是指什麼，但確切是什麼可能還是不知道。其實也不需要知道。本章要談的是如何感覺圖形，這可以幫助你把各個不同的部分統合在一個正式的構圖中。

　　想像你正在排練一齣戲劇，而你本來是演員，現在換成是導演。你要負責的不單是台詞，而是整個表演。你得跨下舞台，走到觀眾席，在那裡指揮演員、道具跟布景。你或許非常清楚自己想要的效果是什麼，或者你覺得「只要看到了，就會知道」。站遠些、看全局、有規劃、但敢嘗試，這些就是構圖的基本條件。

　　構圖只有原則，沒有規則。我們常常試著想把構圖的規則定出來，但結果卻很可笑，不只會過於主觀，而且常互相矛盾。我想提出三個關於構圖的基本概念，教大家如何構圖：

1. 畫面中的各個組成部分，都是形狀，不但包括主題本身，也包括背景部分。
2. 好的構圖來自於整體感，這是透過各個部分的關係來表現，而不是把某個特定部分畫得很熟練就好。
3. 畫面的關係必然是建立在某種模稜兩可或相互矛盾的形式上。

　　這些概念乍看之下可能會覺得很陌生，但它們其實早已在本書各章節貫穿出現了，我認為你只要看到就能辨識出來。

把畫面簡化為簡單的形狀圖形，會有助於構圖。可以先在腦中想好，也可以像上圖這樣，先畫個構圖草稿。

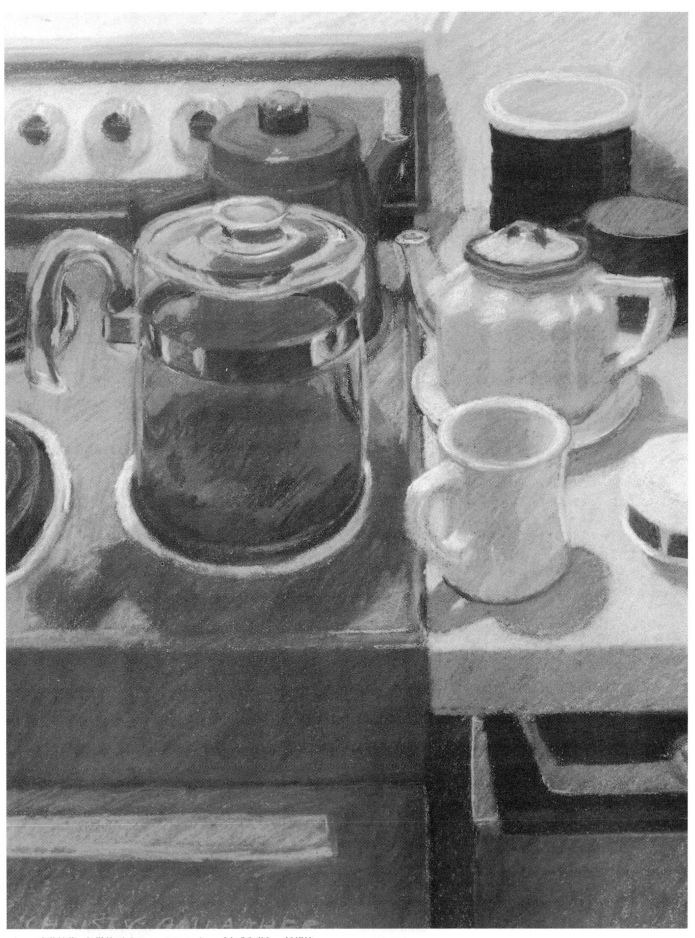

克莉絲蒂・加勒格爾（Christy Gallagher），《咖啡與茶》，粉蠟筆。

拼圖

視覺世界是由各式各樣、無窮多的形狀所組合，但這樣的世界呈現在畫面中卻比較像是一幅拼圖，也就是在限定的範圍內，有很多的形狀。有些形狀是構成畫面的主題，但是在這些形狀之間、後面，還有延伸到畫紙邊界的形狀也是同等重要。這些背景形狀很容易就被忽略。不過從另一個角度看，如果你能機警地把它們找出來，那就顯示你的構圖感越來越強。

在討論構圖之前，我想先定義本章所使用的「形狀」這個名詞。通常我會用「人物形狀與背景形狀」，也會用「黑色形狀與白色形狀」、「亮的形狀與暗的形狀」，或「空間」等等。有時候這些名詞之間有清楚的劃分，但就本章而言，它們是可以互換。只要記住，任何事物都是形狀，就不會搞不清楚這些名詞的定義。

辨識形狀

畫一個男人的側面影像時，他的頭部跟肩膀呈一個單一的形狀。在紙上畫下這個側面像之後，實際上就畫出第二個形狀，也就是男人頭後面跟畫紙之間形成的空間形狀。這樣等於是畫了一個兩片的拼圖，就像左邊的例子。在下面的圖中，那個女人的頭也是個單一的形狀。但以此例來說，她的頭碰到了畫紙的最上端，在左右各留下一個白色的背景形狀，畫面的外緣也就形成了這些形狀的邊緣。另外，在這女人後腦杓的頭髮裡有個小小的白色圈圍形狀。如果分解來看，我們可以將這些形狀分割出來，把它們看成是四塊拼圖的畫：三塊白色形狀跟一塊黑色形狀，總共加起來四塊。再回來看左邊這個圖。請仔細觀察每塊白色形狀的特性，先不用管黑色形狀。你會發現當在畫白色形狀時，其實也把黑色形狀畫出來了。白色與黑色形狀其實擁有共同的邊界。

想像自己正在觀看跟右頁克莉絲蒂‧加勒格爾這幅作品一樣的景色。接著想像自己正透過取景器的視窗觀看這個景色，而取景器

這個構圖由兩個形狀組成……

1 頭部與肩膀的側面影像……

2 背景的白色形狀

這個構圖由四個形狀組成……

……女人的側面影像、頭兩邊的白色形狀，還有頭髮中的圈圍形狀。

的視窗將景色裁剪得和本頁的畫面一樣。你跟克莉絲蒂一樣，都看到了一大片暗色的樹叢橫過顏色較淺的田野與天空。透過瞇眼法，你會發現圖形變得更明顯，幾乎可以簡化成平面的畫面。如果眼睛瞇得再小一點，你還可以把所有的樹跟陰影都簡化成一個黑色的形狀。這個形狀通常是動筆開始畫的不錯起點，但是先來想像一下，如果我們從相反的部分開始畫會怎麼樣？請把注意力轉移到田野與天空的形狀。透過取景器的視窗，瞇眼觀察，你會發現有三大塊顏色較淺的形狀跟其他許多小塊的淺色形狀。

我們現在先暫停一下，想想一個問題：這個景色是白色在黑色上面，還是黑色在白色上面會很重要嗎？既然已有一種方式可行，何必麻煩還要去想另一種方式？這些問題直指了構圖的核心部份。

我們前面提過，構圖時，必須改用一種「感覺圖形」的方式進行，這樣才能看到整體，而不是各個部分。要瞭解這點，可以這樣假想：在人物形狀與背景形狀之間有一個小小的爭鬥，兩邊都想展露自己的鋒芒。就像一對無法無天、蠻橫的兄妹，它們互相嫉妒，都想爭寵。不論是誰爭贏，構圖都會受到影響。你要扮演的就是一個公平無私的仲裁者，平等對待兩邊，並且以整體構圖考量。也就是說，不要偏好人物形狀，也不要偏好背景形狀，而是讓兩邊互相支持。

將形狀連結起來

就目前為止，我們一直把人物與形狀當做構成整個構圖的兩個獨立實體在討論。但是，畫面上還有許多其他形狀。當瞇眼看時，你會看到淺色與暗色的形狀圖形。這些形狀有的是物體本身跟物體後面的背景，有的則是光影的作用跟本色調的差異所產生的結果。

練習7-A　三張簡化的風景畫

看一下戶外，選個有顯著明暗對比的景色來畫。主題可以是樹或房子，或者兩者也可以。透過自製的取景器（請見第四章）來取景。使用瞇眼法，將所有形狀簡化為不是白的就是黑的。省略所有細部與質地。在灰色的暗沈部分畫上黑色調，在灰色的較淺部分畫上白色調。有時候，可以把相似的色調合併成一個更大的形狀。可以先勾畫出形狀的輪廓，好填上色調，但畫完時記得要去掉這些輪廓線。快速畫出，畫面不要大於4×5.5吋。畫完第一張之後，再從不同角度或以不同主題畫兩張。每張用5到10分鐘畫。

黑色的形狀連接成一個形狀，看起來就像是鱷魚的側面。在它的周圍與裡面有更多的白色形狀。

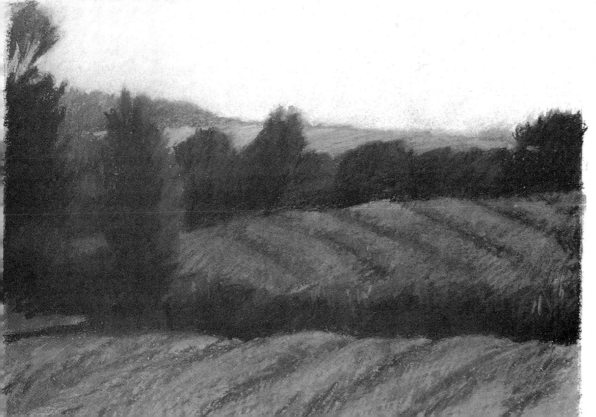

克莉絲蒂・加勒格爾，粉蠟筆。

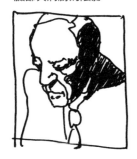

臉部與肩膀的陰影。

背景的陰影

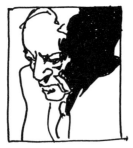

兩個陰影結合成一個形狀。

在構圖上，相同色調、不同形狀的部分往往會被合併起來，好統一畫面。光影與本色調的部分則是結合起來，將人物與背景連接在一起。暗色部分跟暗色部分合併，淺色部分跟淺色部分合併，中間色調部分跟中間色調部分合併，不用管它們的光源是否一致。因為合併而產生的新形狀，就成了統一畫面的一片片區塊，而且它們本身也互相連結，構成整個畫面的主要圖形。

我們已經分別在第一章跟第四章看到形狀連接與合併的連結功能。如果把這項功能擴延到畫面上所有部分，從主題到背景形狀等，就更能夠將如拼圖般的各個部分牢牢組合起來，形成緊密紮實的構圖組織。此外，這樣也完成了一項構圖的重要功能：引入矛盾。

以左邊這組連結形狀的圖為例，我們先來看看如何簡單地在畫中運用矛盾。在第一個圖中，男人臉上的陰影跟肩膀上的陰影連成一片。第二個圖中，男人的背影投射在他後面的牆上。第三個圖中，所有的陰影合併在一起，原本的界線全消失了，變成一個難以形容的新形狀。這個新的形狀是形體與投影結合所產生出來的，但也可以說只是一個扁平的黑色形狀。我們不知不覺間，一會把它看成是立體的形狀，一會兒又看成是平面的形狀，也就是說，有時會看成是真實的描繪，有時看成是抽象的表現。這些矛盾的特性逗弄著我們的感知，讓我們投入畫中。像這樣讓觀者參與投入，也是藝術創作中很重要的一部份。

形狀的合併只是六種矛盾狀況中的一種。我們在本章後半部會繼續介紹其他的矛盾。現在，我們先來看看你是否已經掌握了人物與背景形狀合併的基本概念。數數看下面各圖中有幾個白色跟黑色的形狀。不用數得太準確，只要答案顯示你已經大致瞭解這個概念就可以。當然，任何連接起來的形狀都要算成是一個形狀。

練習7-B 畫三張臉

這個練習跟上一個練習類似，只是你要根據三張雜誌照片來畫。選臉部的照片，越大越好，要有強烈的明暗對比。把描圖紙放在照片上畫，把五官簡化為不是黑就是白的形狀。填滿暗色的部分。在色調漸漸由淺變深的部分，畫出明確的界線。在填滿色調之前，可以先勾畫形狀的輪廓，但同樣的，畫完時要去掉輪廓線。畫面要保持簡單，每張用5到10分鐘畫。

數一數每張圖中有幾個形狀（答案在下面）

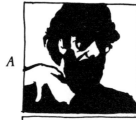
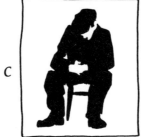

A
B
C
D

答案：
D. 三個黑色的形狀，四個白色的形狀。
C. 一個黑色的形狀，四個白色的形狀。
B. 兩個黑色的形狀，五個白色的形狀。
A. 一個黑色的形狀，八個白色的形狀。

感覺圖形

　　「感覺圖形」在這裡是指一種感覺的方法，通常不需要再多做什麼解釋。藝術家並不需要「理解」視覺圖形，或是瞭解為什麼他們喜歡這個圖形勝於另一個圖形。然而，他們卻可以從經驗中知道，即使是最幽微的直覺預感，也可能創造出傑出的作品。根據記載，藝術家威廉・德庫寧（Willem de Kooning）年輕時在紐約，看到什麼都很好奇，常常他在街上走著，就突然停下來，呆呆盯著人行道上的一灘油漬看。這聽起來也許很怪，但如果我們可以理解這跟停下來凝視夕陽沒什麼兩樣，就不會覺得怪了。如果我們能以開放的心態面對各種靈感，那麼許多看似不太可能的形狀與顏色的組合，都能觸發我們對於圖形的感覺。

　　對於圖形的感覺基本上是無法用言語形容，但是可以藉由這個「圖形是什麼？」的小遊戲，來培養對圖形的感覺。隨便朝一個方向，找一個定點看去。用一個簡單句和「形狀語彙」，描述你所看到的東西。使用像是「部分」、「大塊」、「小片」跟「形狀」等字眼，而不要用物體的名稱來敘述。例如，從我的窗戶看出去，可以看到一座林木茂密的遠山，前景是一片白雪覆蓋的田野，背景則是明亮的天空。這個景象或許也可以敘述成，「在兩塊淺色的形狀之間，夾著一大塊凹凸不平的暗色形狀」。

　　有時候，在敘述時用字遣詞難免笨拙，不過別在意造句的問題。「中央是一個暗色的長方形，上面有小小不規則的亮色與暗色部分，下面是暗色的彎曲線條，背景則是中間色調」，這句其實是在形容一張上面擺著書的華麗茶几。即使是像這樣累贅的句子，對於把我們看到的東西組織起來，還是有很大的幫助。

　　當你在觀看的過程中，已自然會概括與簡化主題時，就可以完全不需要言語輔助了。就現在來說，我要你試著用言語描述景象，是為了讓你有想畫下來的慾望。這就好像大腦裡負責視覺的部分，跟負責語言的部分說：「你並沒有完全描述出來……讓我秀給你看。」

　　有時候圖形會直接蹦出在眼前，但如果很難辨識得出來，記得用瞇眼法。如果必要，可以把眼睛瞇得小到幾乎無法看清楚個別物體的形狀。還看得到的模模糊糊的暗色與淺色形狀，就是你要的圖形。

被捆成一個個螺旋狀的小塊長條薄木片。

一大塊暗色的形狀，黑白細碎小點如暈圈般環繞著。

黑白條紋，在平直又緩緩起伏的圖形中。

練習7-C　反過來畫圖形

從下列挑一個來畫：
1. 隨意放在地板上的一圈繩子。
2. 四散的圖釘，有許多重疊在一起。
3. 腳踏車或三輪車的某個部分。

每個主題都有明顯的形狀圖形，請只畫背景形狀，用黑色跟白色把主題圖形表現出來。盡可能仔細畫出所有圈圍形狀，並填上色調。把物體形狀部分留白。靠近作畫。畫面要有8╳10吋大，用什麼筆畫都可以。畫40分鐘到1小時。

用自製的取景器觀看，可以讓你先看看有哪些可能的構圖，這是一種很不錯的方法。

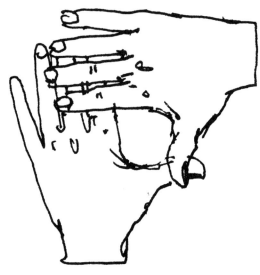

你的手也可以當成是一種取景器。

取景

當我在寫這些字的時候，我正看著面前畫畫的桌子。放畫筆的罐子、墨水瓶、顏料管、剪刀、膠帶台、書跟兩個咖啡杯，這些只是我面前這堆雜物中的一小部分。當然這些東西也是亂七八糟的，是我們常常會看到的一堆形狀混亂的東西。（你有沒有發現，幾乎每次開始要畫時，就算是畫很簡單的東西，也會覺得比原來想的還複雜？）如果你仔細觀察，會發現現實世界中的任何一部份都跟我的桌面一樣複雜，而當我要嘗試畫自己的桌子時，就會遇到每次開始畫畫時也會碰到的相同問題。要畫哪些？哪些不要？要畫得多大？簡單說，就是物體與空間要怎麼安排？

我一般會用取景器（請見第四章）簡化這個組織畫面的問題（如果一時找不到取景器，我會用手來取景）。取景器上那個洞的大小要接近畫紙的比例。透過取景器掃視一遍我的桌子，這樣可以讓我選擇要畫什麼，不畫什麼。取景器也可以讓我一次專心看一個部分。從構圖上來說，這樣做可以讓我瞭解畫畫的主題。

在下面這些小小的淡墨速寫中，我採用了幾種不同的構圖方式。若以水平橫向構圖，我可以畫進比較多東西，但若以垂直角度構圖，可以做一些有趣的對角線安排和特殊的裁剪。其實不論哪種方式都不錯，但由於我的主題基本上是橫向擺放，我就選擇橫向方式構圖。我試著用幾種不同的眼睛水平線，從不同視點與不同距離來畫。我每換一次位置，物體與物體之間的空間形狀就會改變，新的圖形便會產生。注意每張畫面中的形狀數量，隨著裁切、形狀合併，以及跟背景融合，變得越來越少。只要進行畫面裁剪，複雜的問題就會變得比較好處理。

通常我只要知道了怎麼構圖，就會直接畫下來，不過偶爾我會做些改變，讓構圖更好。如果某樣東西看起來太雜亂，我就去掉它，如果看起來太空，我就加些東西進去。我幾乎都是無意間做出

決定，常常是在擺弄調整時，就突然靈光乍現。

　　我很了解在一個主題上看到各種可能性的意義。即使我只是想畫一張素描，我也會用取景器慢慢仔細觀察主題，找尋各種可能的方式，直到選出一種最能喚起我的圖形感覺為止。在決定某種特別的構圖方式時，通常反應比較會是「嗯……這看起來很不錯，可以試試畫出來如何」，而不是「這就是我要的！」。

從俯視的角度畫，可以創造出較多的白色空間，並且可以有垂直的構圖與明顯的對角線安排。

從這個角度畫，每樣東西都集中在畫面中間的位置，暗色的背景只露出一小塊。

如果靠得非常近畫，會看起來有一種抽象的特質。形狀變得更大，更不易辨認。

前景有一大塊白色的形狀，讓畫面更有空間深度感。在畫面最上面邊緣處有做了裁切。

裁切

更多的裁切可以
增加更多的背景
形狀。

裁切

我們可以把裁切看做是背景碰觸到畫紙邊緣的結果，或者看成是一種極端的構圖方式。裁切可以幫助我們培養膽識，因為這需要毅然的決心。物體不是在畫面中，就是在畫面外。大膽的裁剪會在主題的重要部分攔腰切過。這樣讓主題更靠近觀者，也分割了背景。物體經過了裁切，只有部分呈現出來，會使作品增添一種抽象特質。觀者因此會沒那麼注意物體本身，而是被形狀、角度、色調所吸引。如此一來，裁切就使構圖更為凸顯。

極端的裁切手法是出現在近代西方藝術史上的一種創新手法，主要是受到日本版畫與攝影的影響而產生。18世紀的日本版畫，像歌川廣重、葛飾北齋等人的作品，還有建築，都是以大膽的角度裁切。最早的攝影家則是一開始模仿畫家，仔細地將物體放在畫面中央來拍攝，但很快（要不是弄錯，就是想實驗看看）就開始以更大膽的方式裁切。他們會近距離拍特寫，讓人物在畫面內或畫面外進進出出，裁掉邊界處無法辨識的零碎部分。19世紀末的畫家受到這些大膽創新的手法刺激，也開始融入在自己作品中。至今，利用畫面邊界創造出新的形狀，一直都是藝術創作的一種手法。

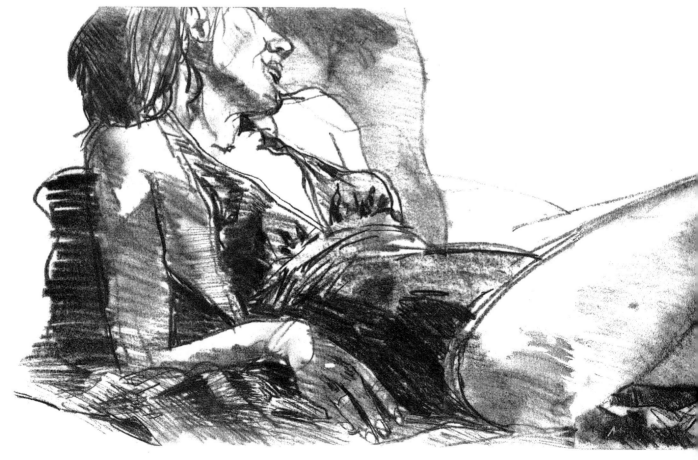

要進行裁切的理由有很多種，主要可以分成兩大類。第一類，裁切可以讓觀者更靠近主題，有更私密的接觸。第二類，裁切可以把一個很大的背景切割成更多、更小、更有特色的形狀。注意看左頁上剪刀跟瓶子的圖例。最上面那張，物體是在畫面中央。它們周遭的白色區域可以看成是一個形狀，但這形狀很大，整個圈圍住，無法有明顯的特性。但若是移近一些，並且裁切，像第二個圖那樣，立刻就把背景分割成好幾個比較明確、有活力的形狀。現在，背景裡有三或四個可以辨識的形狀，它們使畫面構圖更為活潑。

　　雖然裁切沒有什麼規則可言，但我喜歡遵循一個稱為「裁切與飄浮」的原則。這個意思是，如果把物體的頂部裁掉，就會讓物體的底部飄浮起來。反之亦然。如果把物體的一側裁掉，另一側就會浮起。所以最好避免在狹小的接合處做裁切。例如，以人體來說，不要裁到腳踝、手腕或是脖子處，因為這樣會有被截肢的感覺。最後，不要在相交處做裁切，因為這裡剛好是人物或物體邊緣，與紙張邊緣的交會處。這樣的裁切會讓看的人覺得困惑。

構圖時，記得要遵循「裁切與飄浮」的原則。

裁切要明確但請避開……

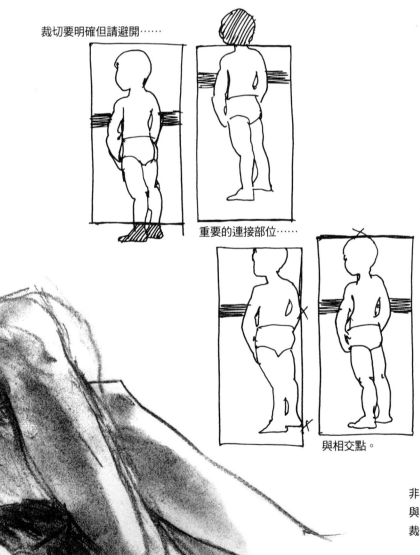

重要的連接部位……

與相交點。

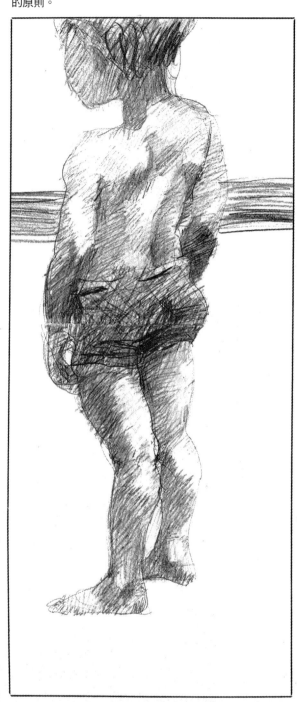

非常大膽的裁切會凸顯構圖的部分。我們會更注意到淺色與暗色的形狀以及畫紙的邊緣（如果腿的其他部位也有被裁切到，那麼裁切到腳踝就不會很怪了）。

1. 要水平還是垂直構圖？

2. 背景大一點，還是主題大一點？

3. 可以把主題簡化成五個或五個以下的形狀嗎？

三個構圖的決定

　　大部分構圖是在剛開始畫的幾分鐘內就決定的。如果是畫速寫，你會很快先在腦中做好幾個決定，或許簡單在紙上勾勒幾筆，然後就開始畫了。如果是畫精細的作品，你可能會試著先畫一些構圖草稿。不管是哪一種，你都會先規劃一下。當然，一邊畫，一邊還是會繼續做一些小的變動與調整，但是很有可能，如果變動很大，你就得另外重新畫了。

　　我特別強調開始動筆時的方法，或許是因為我記得，自己常常坐下來，素描本擺好，鉛筆拿好，看著眼前的作畫對象，卻完全卡住。我的問題一直都是這個：壓力。我覺得有壓力，因為我怕自己沒法記住所有應該知道的事。我覺得有壓力，因為我怕自己花了很多時間跟力氣，結果畫出來的東西卻很糟。我覺得有壓力，因為我想表現得很有藝術性，但卻不知道要怎麼做。最後我終於想到，如果自己一直無法開始動筆的話，這些擔心根本一點也沒用。從這個體驗，我想出一個可以讓自己動筆的方法。我會問自己三個關於構圖的問題，讓我很快可以進行作品構圖的部分：

1. 要垂直還是水平構圖？
2. 以主題為主，還是以背景為主？
3. 可以把主題簡化成五個或五個以下的形狀嗎？

　　如果你常常動筆很慢，我建議你記住這三個問題，讓它們成為你內在對話的一部份。然後憑直覺很快做決定，不要想太多。

　　決定＃1（垂直還是水平構圖）：在開始畫時，想一下要用哪種構圖方式，或許可以透過取景器觀察，幫助你很快做出決定。通常答案都很明顯。以邏輯來想，例如，若是畫站立的人物，就把畫紙轉成直的，如果是畫橫躺的人物，就把畫紙橫放。不過，你偶爾可以反其道而行，突破傳統的方式。

　　決定＃2（以主題為主，還是以背景為主）：在大多數的畫中，你可能希望主題佔畫面最主要的位置，但這並不代表它必須佔據比較多的空間。有時把背景形狀畫得比較大，反而可以突顯出主題的獨特性。（決定＃2的目的其實是要你在開始畫之前，先想一下背景的形狀。）

　　決定＃3（五個以下的形狀）：把主題簡化成幾個形狀，然後畫到紙上，可以讓你有一個基本構圖後開始動筆。為什麼是「五」個，其實並沒有什麼特殊之處，只是人一眼可以看到的形狀數量大約是五個。這麼做是要強迫你把主題變成簡單的圖形，不論主題本身有多複雜。有時你會需要用到瞇眼法，甚至要做明度簡圖。在開始畫時若先花點時間做好規劃，後面畫起來就會輕鬆多了。

練習7-D　四個構圖習作

選兩個靜物或一隻在睡覺的寵物，用鉛筆畫一系列的構圖習作。簡單地畫就好，只要有幾個形狀跟三個色調（不包括畫紙的白色）即可。畫面大小不要超過4×5.5吋。按照以下順序來練習畫：

1. 水平構圖
2. 垂直構圖
3. 特寫構圖（水平或垂直都可）
4. 遠距離構圖（水平或垂直都可）

每個構圖都先用取景器取景，畫5到10分鐘。

以跨界方式構圖

本書中的很多觀念都是建立在矛盾這個概念的基礎上。我稱它們為「跨界」，是因為它們會橫跨兩個完全對立的部份。以下的例子可以說明：

● 有時候，不看著畫面反而畫得更好，例如盲畫的時候。

● 透過臨摹與模仿別人的作品，反而發現自己的特點。

● 努力想要畫出逼真寫實的效果，但同時卻又提醒了觀者，他們看到的是一幅畫。

● 希望可以精準地畫出來，但又希望誇大某些部分。

● 會把人物與背景連接成一個形狀，但這個形狀既不是人物或背景，也可說兩者都是。

你是否可以看出上述每一句的矛盾點嗎？令人驚訝的是，不論這些例子發揮的效力如何，全都是矛盾的結果。

把完全相反的想法結合起來，也就是跨界，是構圖中很重要的一個部分，而且不光是在藝術上，在生活中也處處存在，比一般人能想到的還普遍。我們老認為學畫畫有什麼準則才是，這樣做才對，那樣做不對。對於我們這些從小被教導成看待事情只有對錯、非此即彼的人來說，完全相反的事物可以並存的這種想法，是很令人疑惑的。這種西方的思維方式，很可惜抑制了我們對於所有事物的瞭解，特別是在藝術方面。對於矛盾這部分，東方思想可以給我們很大的啟示。

陰陽兩極是古老的中國思想，這個思想認為，世界是由並存的對立兩極所組成。對事物的瞭解不是來自於在這對立兩極之間做選擇，而是要同時包容。禪宗就有一個利用矛盾點的特殊竅門。以下是我記得的一個關於純真與世故的典型佛教論點：

年輕時，我一無所知，樹就是樹，山就是山，湖就是湖。

當我受了教育，瞭解一些事情後，樹已不只是樹，山不只是山，湖不只是湖。

當我頓悟時，樹又只是樹，山又只是山，湖又只是湖。

第三個敘述的，跟第一個敘述的狀況是完全一樣的嗎？嗯，是一樣，也是不一樣。

現代的科學家發現，光有時候像波浪，有時候又像粒子。雖然這兩種屬性是相互排斥，但是科學家同意，光是同時具有這兩種屬性。事實上，他們承認，古老的陰陽兩極的概念，要比西方傳統科學的二分法概念更適合運用在對光的理解上。

如果仔細尋找，會發現跨界的例子無所不在。桑丘跟堂吉訶德兩人的個性剛好相反，這就是一種跨界。世俗、現實、憤世嫉俗的性格，對照著浪漫、空想、容易上當的性格，反之亦然。他們倆彼此映襯。就某方面來說，我在寫這本書的期間，肩膀上就站著這兩

中國古代的陰陽符號。

個角色,一邊一個,給我建議。堂吉訶德鼓勵我要把畫畫描述成一種冒險,一種充滿風險、但卻有很大回饋的追尋。桑丘告訴我要回到現實,要仔細解釋畫畫的技巧、方法,一步一步說明過程。直到我不再用「非此即彼」的方式思考,才能同時聽從他們兩人的建議。

這種「非此即彼」的習慣很難破除。要想像事情同時是既簡單又複雜,既理性又感情衝動,既特定又很一般,其實還蠻困難。當一個聲音說,「要把形狀畫得明確」,而另一個聲音說,「要努力畫得寫實逼真」,這時你要做的是找出一個方式,將兩邊結合,而不是覺得自己必須在兩邊做選擇。當你改變「非此即彼」的思考模式,換成「兩者兼顧」的思考模式,就有可能想出有創意的表現方式。

我並不是說跨界這個概念就是指兩邊五十五十,平均分配。這樣就好像叫你把一隻腳放進一桶冰水,另一隻腳放進一桶滾水,均等對待,而你還能覺得很舒服。我們都知道狄更斯在《雙城記》開頭著名的一段話:「這是最好的時代,也是最糟的時代。」絕對不會有人把這句話的意思想成,「這是一個不好不壞的時代」。跨界的意思是盡可能將相反兩面的特性表現出來。在下面的篇幅中,我們會看到一些更重要的跨界方式如何應用在構圖上。

重複與變化

之前,我們是把重複與變化應用在表現質地的方式上,但這其實是一個「整體性」的原則,充滿各種可能,所以我們在這裡再次提出來,把它當做一種構圖的方式來討論。在作畫時以某種方式重複形狀,可以在畫面中創造出一種視覺上的節奏感,看起來賞心悅目。把這些形狀做點變化,顯現出獨特性,則會創造出跟規律節奏對應的有

重複

重複帶有變化,就是一種跨界。

變化

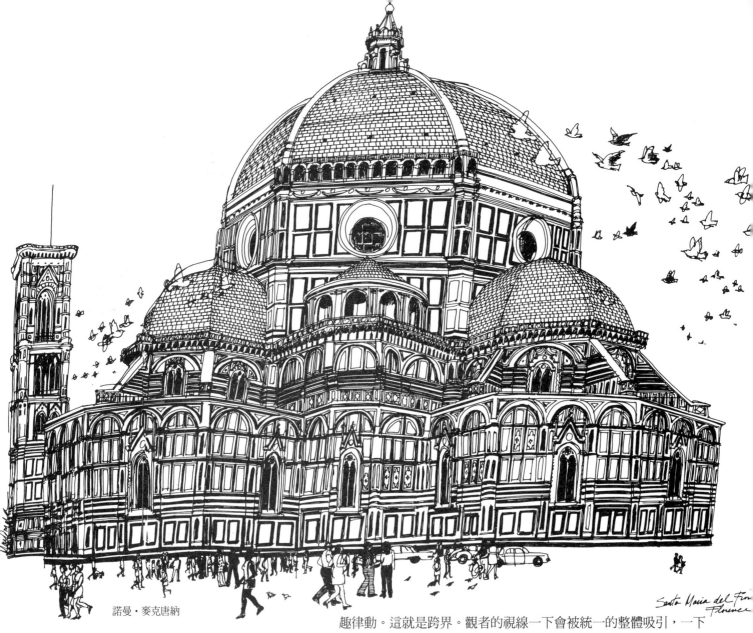

Santa Maria del Fior Florence

諾曼‧麥克唐納

這幅佛羅倫斯大教堂的畫作，看起來很繁複，但構圖其實很簡單。最主要的那一大個形狀，其實是由各式各樣重複的長方形、圓形跟拱形組成。鳥與人群也是具有重複性。

趣律動。這就是跨界。觀者的視線一下會被統一的整體吸引，一下又會看到特殊的部分，如此來回跳來跳去。

有很多方式可以重複形狀。最簡單的方式就是畫相似的事物。例如，一大群房子，或是一大叢光禿禿的樹枝。你也可以擺一堆汽水或啤酒罐，一些立著放，一些用不同角度橫著放，讓罐子之間的空間呈現不規則的樣貌。如果畫的是大量製造、每個都長得一樣的物品，就得靠不同的擺放位置（有些側著、有些正著放、有些四分之三側面放）和物品之間的背景形狀（有些比較擁擠，有些隔得比較開），來創造出變化的效果。

像盒子或者球這種基本形狀的物體，是比較難營造出變化的效果；像鞋子這種不對稱的物件，或是螺絲這類兩端不同的東西，就比較容易有點變化。所有這些物體都是很好的作畫題材，而且每種都有不同的難度。

另一種可以進行重複／變化的跨界方式是根據照片或想像力，來畫一個物體或動物，例如185頁上我畫的猴子圖。畫了一個後，我又再畫一個，畫的時候稍微拉長、變形或彎曲，並且要畫得非常

靠近第一次畫的物體。繼續這樣畫，直到畫滿整張紙為止。畫出來的結果會非常像壁紙的效果，只是比較有個人特色，更有想像力。

除了畫相似的物體之外，還有很多巧妙的方式可以結合重複與變化的特點。例如，陰影就可以呼應畫面中焦點部分的形狀。背景形狀也可以加以運用。一叢室內植物中小小的圈圍背景形狀，也是葉子形狀的反映。

在一幅畫中的不同物體，也可以彼此呼應。我記得一幅早期的荷蘭靜物畫中，在曼陀林琴的旁邊，畫了剖開一半的甜瓜。觀者會將這兩個形狀聯想在一起，建立起一種有趣的對照關係。

秀拉的《在大傑特島的星期天下午》，描繪的是在公園休憩的中產階級。所有可以想到的物體都出現在畫面上了：玩耍的孩童、陽傘、樹木跟小船。各個物體之間是怎樣結合起來，形成一連串弧線與圓圈，並沒那麼明顯易見。但畫成圓圓的樹、半圓形的傘、四分一圓的女士腰墊，以及草地上人物的弧形姿勢，讓幾乎無法察覺出來的構圖有了變化。即使是小狗跟寵物猴子的彎曲尾巴也都細膩地對應著。雖然這個構圖一開始是受到真實的景象所啟發，但卻是經過仔細地組織與安排，才有最後這樣的效果。像這樣把現實物件彎曲變形與重塑造型，也是誇大強化的一個例子。這麼做不只是把眼睛看到的東西再畫出來，而是更進一步讓作品有更強烈的圖形效果。像這樣隱藏性的重複手法，常常表現出來的效果最好，但是，你或許會猜到，這也是最難辦到的一種手法。

秀拉，《在大傑特島的星期天下午》。

各種不同的神態，以及上下擺動的頭部，看起來就像一首正在演奏的音樂曲調。這是根據利佛斯的油畫所畫。

187

簡單與複雜

雖然我們前面說過，跨界包含了矛盾，但這其實是一種講法，跟真實世界的情況不太一樣。當我們在經歷現實世界時，在當下看到的是表面上的矛盾，但透過這些矛盾，我們其實反而發現到互補的部分。

一件藝術作品可以在很多方面同時包含簡單與複雜性，但現在我們先只從構圖上的應用來看，並思考這兩個相反的對立面。以簡單性來說，畫面是由少數幾個井然有序的形狀組成。以複雜性來說，畫面是分裂成好多個各種不同的形狀。跨界的概念可以將複雜性帶入前者，將簡單性帶入後者。

要在簡單的構圖中加入複雜性，就得在畫面中找出獨特的形狀與特殊的質地筆觸，並且加以強調。想像在一幅畫中，上面只有兩個形狀，一個是寬闊的草地，一個是晴朗的天空。像這樣的構圖，如果沒有一些裝飾性的細部，可能不會引起我們的興趣。如果那片

整體圖形簡單，但有複雜的裝飾性形狀。

草地上長滿了草、點綴著苜蓿與野花，或許再加上一條破爛小徑，原本簡單的構圖就會多了點變化。像這樣的狀況，畫家安德魯·魏斯（Andrew Wyeth）就處理得非常巧妙。

當要畫一個複雜的主題時，跨界這個概念可以幫助你簡化形狀或色調，並且加以統一。例如你現在要畫的是一堆亂七八糟的破爛廢棄物，為了讓畫面不會過凌亂，或許你可以改變某些東西的形狀，讓它們看起來比較整齊，或者可以統一色調，讓整堆東西看起來比較均整與協調。如此一來，就可以避免裝飾性形狀帶來的混亂，特別是在背景的部分。換句話說，你要強化圖形的簡單性，降低複雜性。塞尚這位大師，就非常會將一團複雜不規則的東西，簡化成一個統一有組織的整體。

複雜性可以讓畫面豐富有變化，簡單性則是可以讓畫面統一協調。在我們掌握這兩個概念的同時，我們的心智也正在「伸展」，這可說是藝術體驗的一種樂趣。

整體圖形複雜，但有簡單的裝飾性形狀。

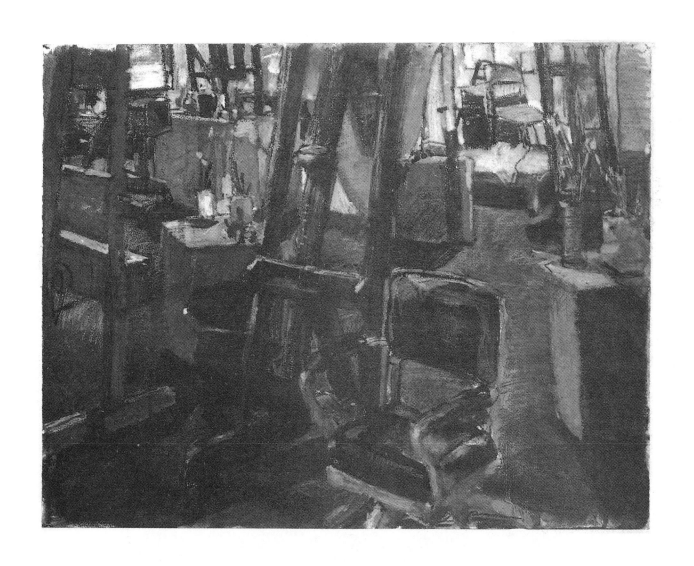

練習7-E 清楚與模糊

選一個有點複雜的物體來畫。注意觀察一下，是不是從某個角度看，這個物體很容易被辨識出來，但從別的角度看，卻又幾乎難以辨認。在這個練習中，你要從不太容易辨識出這個物體的角度來畫，但是盡量仔細精準地畫出來。如此一來，就有可能兼具清楚與模糊這個跨界的特性。盡可能保持這兩邊的平衡。畫了1小時之後，試著評估看看是否有達到目標。如果覺得畫得太偏模糊，就加強可以幫助辨識物體的質地感與細部。如果太偏清晰，就改變一下光影的部分，讓物體的某個部分隱沒到模糊的暗色區域。再畫20分鐘，完成後面的階段。

清楚與模糊

一幅畫之所以吸引人，是因為它不但提出了問題，同時也提供了答案。有時候它的問題是邀請觀者加入（「這是什麼？」），而答案也令人滿意（「喔，我知道，這是一雙工人的舊手套」）。會引發觀者興趣的通常是可以辨識的物體（「那看起來跟我的舊手套一樣」），以及隨後而來的問題（「為什麼要把它們放在精緻的東方地毯上？」）。

要傾向於開放（問題），還是傾向於封閉（答案），是這個跨界手法的基礎。這個方式是，提出引人好奇的線索，但並不完全供出解答，而是讓觀者第一眼看去，看到一些似曾相識但又無法完全辨識出來的東西。

吸引觀者的一個簡單方法就從一個很特別的角度來畫主題，例如極端的前縮透視角度，或者從這一頭為主題加上強光的形狀，從另一頭加入暗色的形狀，就像安‧圖爾明-羅斯（Ann Toulmin-Rothe）的水彩畫。

當要畫的主題不太尋常，例如像是老式去蘋果核器，或是水泥攪拌器，這個清楚／模糊的跨界方式就更容易運用。另外，還可以把熟悉的物體放在特殊的背景裡，例如把蛋擺在棒球手套裡。

這樣畫畫的用意不是只為了跟觀者開玩笑或為難觀者，而是要讓觀者自己去發現一些東西。或許他們可以因此以一個全新的角度來看這些物體。也許你會在某一刻把他們誘騙出現實世界，進入形狀與構圖的世界。這聽起來雖然只是小小的成果，但也是一種才能，可以讓別人脫離原有的觀看習慣。做為一個藝術家，你自己首先就要樹立一個榜樣，摒除舊有的觀看習慣。

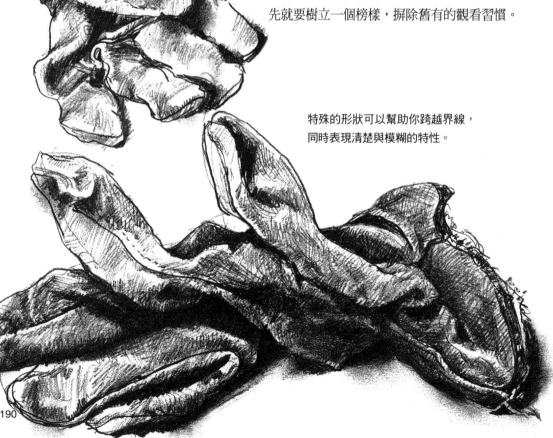

特殊的形狀可以幫助你跨越界線，
同時表現清楚與模糊的特性。

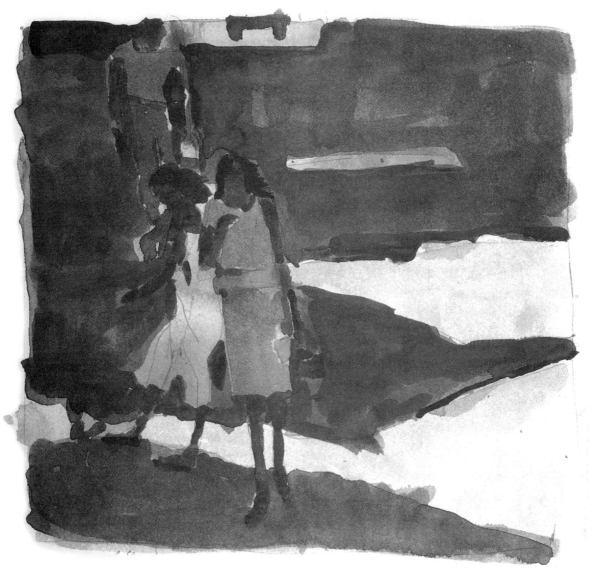

安‧圖爾明–羅斯，《進出陰影》，水彩。

大多數人可能看不出這些是釣
魚用具。

平衡與失衡

「運行或改變，」作家愛默生曾寫道，「認同或靜止，是大自然中第一個與第二個奧秘」。愛默生所說的奧秘，其實也可以應用在藝術上。我們會被秩序、穩定與對稱吸引，同時也會被自由、活力與變動吸引。這兩種吸引力的對立特性，使得要制定出關於構圖的永恆不變的規則，變得很困難。我們在構圖中面對的挑戰就是，要找出一個明確的方法，可以同時滿足這兩種需求。換句話說，我們知道沒有什麼特定的構圖規則可以完全應用到所有情況，但好的作品中都有一種創造性的張力（或說平衡），存在於愛默生所說的第一個與第二個奧秘之間。

每個學生都被教導過，不要把重點部分畫在紙的正中央，這樣會太死板。但學生沒有被教導的是，其實還是可以把主題放在中央，只要能用其他方式帶入失衡的效果就好。同樣的，你也可能曾經被警告過，不要把焦點部分放在畫面邊緣，這樣會太不平衡。但如果你可以別具巧思地將觀者的視線拉回畫面中央，同時滿足對於

形狀太靠近邊緣會很不穩定……

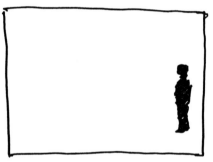

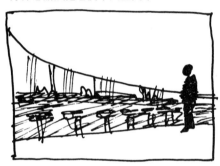

除非想辦法把它們帶回畫面中。

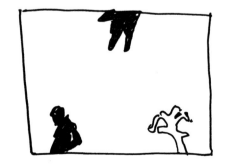

秩序感的需求，你就可以這麼畫。不可否認，很少有構圖會出現這樣極端的擺放位置，但是你必須嘗試看看，體驗一下構圖的收與放。

從實際面來看，我們可以說（1）我們希望觀者的視線停留在畫面範圍中，（2）我們希望觀者的視線保持移動。通常畫面的張力出現在不同大小與形狀的元素之間。小的形狀可以藉由位置、對比或感情聯想，來平衡較大的形狀。高對比顯然比低對比更吸引目光，單獨的物件比一大群同樣的東西擺在一起更容易突出。有些東西本來就是比別的更容易引起注意，例如人的臉或形體。

對稱／不對稱，秩序／脫序，平衡／失衡，這幾組詞都是以同樣的邏輯為基礎。你可以把其中的一半去掉，只要你明白，當在一個方向施力，就必須在相反的方向也施力，才能達到平衡。實驗一下不同的擺放位置，你或許覺得有點冒險，有時候還會覺得很不確定。但有一點點不穩定性對構圖也是不錯的。

練習7-F　平衡極端的構圖

畫一張全色調的靜物畫。用什麼筆畫都可以。把重點擺在以下其中一個位置：
1. 畫紙正中央
2. 靠近畫紙邊緣

這個練習的目的是看你是否可以把重點放在這些不太好的位置，但又能藉由光影、質地、圖形或其他物體來扭轉不利的情勢。如果選擇＃1的位置，試著加入一些搶眼的元素，如果是選＃2的位置，試著加入一些有助穩定的元素。先簡單地把一些可能的解決方式畫下來。然後選一個你覺得最好的方法畫完。用什麼筆畫都可以。大約畫1小時。

避免把主題放在均等切分的畫面中央，不然會太死板……

……除非想辦法讓畫面出現一點不平衡。

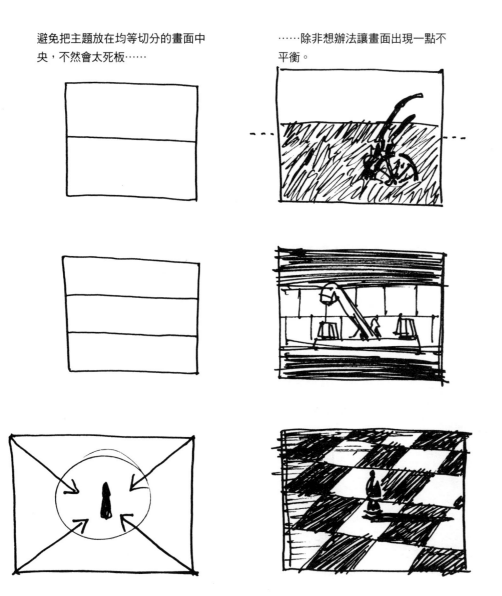

形體的左邊簡單並處於靜止狀態。
右邊則有突出部分，顯示出動態。

積極形狀與消極形狀

這個跨界的方式特別適用於畫人物。雖然人體都是對稱的，即使靜止時也是，但我們還是希望有什麼方式，可以表現出人體的動態感。這裡我建議大家一個蠻有用的方法（雖然不是什麼規則）：如果人體的一側是畫得很簡單、內斂、靜態，那就把另一側畫得複雜、突出、動態。

有個方式可以畫出這樣的人體，那就是畫站立的人物（這時需要有一組平衡力才能站好），這是古希臘人想出來的。身體的重心放在一條腿上時，臀部一邊會突出，肩膀有一邊會下垂。再加上突出的手肘或伸出的手，那麼就有好幾個動作出現在身體的一側。而身體的另一側則是簡單、緩緩的伸展。這樣兩側就互相平衡。

另一個可以達成這種積極／消極跨界的方式是，把兩隻手畫得不一樣，一隻張開，一隻合起。以形狀來說，張開的手比較彎曲盤繞，因此比較有動態感，相較之下，合起的手就比較靜態。

衣服跟頭髮也可以有類似的效果。一件寬鬆的衣服，可以一邊束起，一邊鬆垮垮垂著。在畫頭髮側面時，比較動態的一側或許可以有多點捲髮與小髮絲從整頭頭髮冒出來。而像是有流蘇的披肩或圍巾這些配件，也可以更增添動態效果。至於靜態這一邊，除了保持形狀簡單之外，降低對比、淡化邊緣，或甚至融入背景之中，都可以讓形狀不會那麼突出搶眼。

畫出人體完全不同特性的兩側，可以幫助你瞭解，如何藉由均衡兩股相反的力道來達到平衡。你或許可以看得出來，這一組跨界跟前面提到的平衡／失衡，還有簡單／複雜，都是源自同一個概念。事實上，所有我們討論過的各種跨界都是互有關連，而且常常是互相重疊。你不需要全部都記住。只要記得把對立面找出，並加以運用，適合的跨界自然就會在你的觀察中顯現出來。

相交點

當一個形狀剛好碰觸到另一個形狀，但沒有重疊時，就會產生相交點。我不太想說畫畫時有什麼是不太好的狀況，但相交點實在很搶眼，最好還是避免。偶爾，相交點是一種刻意的構圖方式，但通常都是視覺上的一種巧合，是畫家在畫時沒有注意到的。

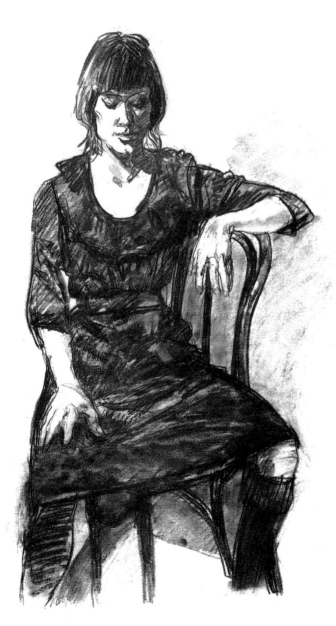

在右邊最上面的圖中，女人的手肘看起來是靠在另一個女人的頭部，而不是架子上。在第二個圖中，女人的鼻子看起來好像碰到了窗戶，相交點就在這裡。那個長方形的形狀就是背景中的窗戶呢？還是真的有什麼其他的東西碰到了這個女人的鼻子？這種相交點會讓我們的注意力分散。

另一種出現相切點的情況是，當畫面中某個東西的平直邊緣，剛好碰到畫面中另一個東西的平直邊緣，而且相連，因此產生了一個共同的邊界。這樣的相切點如果範圍太大，就會產生誤導，比如像右邊下面的兩個例子。

就相切點來說，你必須把畫紙邊緣看成是畫面中的一個元素。不要讓任何物體的邊緣剛好跟畫紙邊緣相切，不論是手肘的頂點或是車頂的線條。有時相交的狀況可能很有趣，甚至很滑稽，但只有在畫家刻意要使用時，才會想要用到。

很有科學頭腦的荷蘭藝術家M.C.艾樹爾（M.C.Escher），是少數幾位常常用相交點創造出不錯效果的畫家之一。背景與前景的物體，特別是他畫的鳥群與魚群，共用邊界的相交程度，簡直大到分不清哪個是前景，哪個是背景。當你看很多他的畫，腦中的想法會在背景與前景，人物形狀與背景形狀之間跳來跳去，因為你一會兒會把共用的邊界部分看成是這個，一會兒又看成是別的。

除非是刻意的，不然其實可以藉由分開一些、重疊或是移開畫面中的物體，來避免相交點的產生。如果是發生在大自然的情況，那就移動一下你自己的位置吧。

除非是刻意要畫幾個相交點來體驗一下效果，不然畫畫時很少會用到相切點。在畫速寫時，你可以試著把兩個物體豎著靠放在一起，或是把某個物體的邊緣畫在紙面的邊緣。很快你就會熟悉相交的情況是怎麼產生的，以後就不會碰巧畫出相交點了。

手肘碰觸到頭部。

鼻子碰觸到窗戶。

車子頂著山。

窗戶看起來像是帽子。

人站在狗的背上。

第七章　重點整理
圖形與構圖

- **用形狀來構圖**。把形狀當成是一塊塊區域來構圖。

- **感覺圖形**。在畫面中找尋暗色與淺色的抽象形狀。用語言描述出來，強化圖形在腦海中的印象。

- **取景**。用取景器界定出要畫的範圍。

- **裁切**。在邊界處把主題的某部分裁切掉，好創造出更多的背景形狀與緊密的構圖。

- **跨界的矛頓**。在同一個畫面中，融入相反對立的構想，來建立一種藝術性的張力。

- **辨識相交點**。要避免碰巧讓畫面的各部分無意間碰觸、但又不是明顯重疊的情形發生。

自我評量

練習7-A　三種簡化的風景畫　　　　　　　　　　　　　　是　　　　　否
- 是否每張畫中的形狀不是黑的就是白的？　　　　　　——　　　——
- 是否粗略簡單，細部不多？　　　　　　　　　　　　——　　　——
- 完成時，是否把所有勾勒的輪廓線條都去掉了？　　　——　　　——
- 儘管構圖簡化，但是否還是可以大概看得出在畫什麼？——　　　——
- 是否一直都以形狀為主，對黑色與白色形狀，人物與背景都同等重視？——　　——
- 畫面中有多少個形狀？　　　　　　　　　　　　　　——　　　——

練習7-B　畫三張臉　　　　　　　　　　　　　　　　　　是　　　　　否
- 是否每張畫中的形狀不是黑的就是白的？　　　　　　——　　　——
- 是否粗略簡單，細部不多？　　　　　　　　　　　　——　　　——
- 完成時，是否把所有勾勒的輪廓線條都去掉了？　　　——　　　——
- 儘管構圖簡化，但是否還是可以人概看得出在畫什麼？——　　　——
- 是否能夠把五官當做是形狀，而不是當成事物看待？　——　　　——
- 畫面中有多少個形狀？　　　　　　　　　　　　　　——　　　——

練習7-C　反過來畫圖形　　　　　　　　　　　　　　　　是　　　　　否
- 是否每幅畫中的形狀不是黑的就是白的？　　　　　　——　　　——
- 是否能夠把焦點放在背景形狀，而不是人物形狀？　　——　　　——
- 即使只有畫出背景形狀，是否還是能夠表現出人物形狀的特點？——　　——
- 站遠一些看畫面，是否整體構圖明顯？　　　　　　　——　　　——

練習7-D　四種構圖習作　　　　　　　　　　　　　　　　是　　　　　否
- 構圖是否簡單，而且只用了三種色調？　　　　　　　——　　　——
- 是否同時考慮到人物形狀與背景形狀的大小與特性？　——　　　——
- 是否用取景器取景？　　　　　　　　　　　　　　　——　　　——
- 在畫特寫時，是否有用裁切手法，額外增加背景形狀？——．　　——
- 在每張畫中，是否有創造出明顯不同的構圖？　　　　——　　　——

練習7-E　清楚與模糊　　　　　　　　　　　　　　　　　是　　　　　否
- 是否仔細精確地畫主題？　　　　　　　　　　　　　——　　　——
- 先簡單畫出輪廓。是否可以辨識出是什麼物體？　　　——　　　——
- 在評估第一個階段後，是否覺得有需要誇大某些特性？——　　　——
- 是否覺得完成的畫中有明顯包含清楚／模糊的跨界特性，並且自兩個方向產生拉力？　——　　　——

練習7-F　平衡極端的構圖　　　　　　　　　　　　　　　是　　　　　否
- 是否畫面中有明顯的焦點部分？它是在畫紙中央還是邊緣？——　　——
- 是否有加入其他元素，來平衡焦點的部分？　　　　　——　　　——
- 是否在最初的構圖草稿中，考慮使用不只一種的表現方式？——　　——
- 是否仔細畫出形狀、色調與質地？　　　　　　　　　——　　　——
- 是否覺得完成的畫中有明顯包含平衡／失衡的跨界特性，並且自兩個方向產生拉力？　——　　　——

第八章　畫畫與想像力

結合兩個袋子・創意畫畫・把習以為常的事物變新奇・系列畫作・依據不同的素材畫畫・探索主題

「心智，」英國的外科醫生暨哲學家魏佛瑞德・崔特（Wilfred Trotter）寫道，「不喜歡奇怪的想法，就像身體排斥奇怪的蛋白質，會產生抗體一樣。我們如果捫心自問，想必不得不承認，在一個新的想法還沒完全被表述出來之前，我們就開始抗拒，想要爭論。」

注意，崔特並沒有說我們不會有奇怪的想法，只說我們會抗拒。詩人、音樂家、科學家、藝術家，事實上包括我們所有人，都因為三不五時有些怪念頭，而讓生命變得多采多姿。愛因斯坦想像自己騎著光束飛離瑞士伯恩的鐘塔，這聽起來很怪異，但相對論就是這麼產生的。印象派畫家想像自己每一筆都是在畫純粹的光線，這聽起來也很奇怪。卡夫卡在《變形記》中幻想一個人早上醒來發現自己變成一隻蟲，這更是怪異不已。佛陀則是領悟到萬事萬物全是幻覺，都是虛空。

如果我們一一檢視這些奇怪的想法，很快便會瞭解到，這些想法其實都很簡單。不需要有什麼「天賦」就可以想像得到。我們每個人或多或少都會幻想。我們一點也不需要害怕自己沒有足夠的想像力，因為只要願意，隨時都可以有奇怪的想法。

現在，我們先不要特別區分幻想、白日夢、夢、天馬行空亂想、有創意的思維跟奇怪的想法。我們先認定它們通通都是我們創意磨粉機的穀物，它們通通可以都稱為：「想像力」。

根據定義，每個人都有想像力。那進一步要問的是，想像力如何幫助我們畫畫？從史蒂芬・格納西亞（Steven Guarnaccia）的作品

史蒂芬‧格納西亞

《生日快樂》，也許可以找到些許端倪。由於畫家在畫中加了一架
小飛機，生日蛋糕就顯得特別大，簡直可以說是龐大。而且感覺有
點幽默，令人好奇。在這幅作品中，畫家的「奇怪想法」是在尺寸
上搞花樣，還有蛋糕上的字體，弄得看起來像飛機煙霧寫出來的空
中文字。

結合兩個袋子

每個有創意的思維、想像，或者奇怪的想法，都是以新奇的方
式將至少兩個元素結合在一起。我們可以想成是把一個裝著某個想
法的袋子，跟另一個裝著某個完全無關的想法的袋子結合起來。一
個「奇怪的想法」就這樣誕生了。

我們現在都知道，心臟的運作方式跟幫浦一樣，但對17世紀
的西方世界來說，這個想法卻很新奇。心臟的真正功能是威廉‧哈
維（William Harvey）研究過魚跳動的心臟之後，才被瞭解。在此
之前，對於心臟有各種的說法，例如靈魂、感情的所在處，還有新

哈維對於血液循環的想法。

阿基米德泡澡時發現了浮力原理。

血液的製造機。哈維的「奇怪想法」就是他發現這個會跳動的器官跟打水幫浦的機械動作之間有類似之處。在他的心中，他把一個標示為「魚心臟」的袋子，跟一個標示為「幫浦」的袋子合起來，然後，「找到了！」，他發現了真相。

另一個例子是羅伯・路易・史蒂文生。他對於每個人性格中的善惡掙扎很有興趣，想寫一個關於這方面的故事。他做了一個夢，夢到一個被警察追緝的人，喝下一瓶藥之後就變成了另一個人。史蒂文生醒來後，把這個標示為「善與惡」的袋子，跟標示為「喝藥變成另一個人」的袋子結合，寫下了《化身博士》這個故事。

你或許還記得一個最著名的「奇怪想法」的例子。有人送了一頂華麗的王冠給敘拉古國王，他要阿基米德確認，這頂王冠是否真的像進貢者說的，是用黃金打造。唯一可以確認是不是黃金的方法就是比較重量。可是這樣就得把王冠融化成金塊，來跟等重的黃金比較——但國王是不會接受這麼做的。阿基米德一邊想著這個問題，一邊走進浴缸裡。當水溢出來時，他想到滿出來的水的體積，其實就等於自己的體積，於是他知道怎麼來測量王冠的體積了。可以這麼說，他把標示為「純金王冠」的袋子跟標示為「滿出來的水」的袋子結合起來。這兩個看似無關的想法，結果產生出有創造性的重要結果。根據記載，阿基米德一想出解決方法後，便立刻一絲不掛地跑過街頭，還邊喊著，「我找到了」！

創意畫畫

創意畫畫的精神就是「結合兩個袋子」。這需要一種輕鬆、隨性的態度。

我在畫這隻沙灘上的死螃蟹時，腦中其實並沒有特別的「想法」。我一邊畫，一邊越來越覺得它長得還有點像人臉。這點激發我畫了另一張臉部特徵更明顯的圖。那蒼老、憤怒的特徵越畫越明顯，就像真的人臉一樣。

我又再畫了一張，但是只有臉部，這次畫得更接近人的五官。這三張圖等於就是探索的過程。剛開始我並沒有想強調像人臉的部

以隨性的態度畫畫，可幫助你把不
同的事物連接在一起。

份。這個想法是一邊畫，一邊衍生出來的。我只是隨時讓眼睛所看到的東西來引導自己，因而將「螃蟹袋子」跟「老人臉袋子」結合在一起。

順帶提一下，畫在素描簿上是創意畫畫最好的方式。在素描簿上畫，沒有正式畫的壓力，可以隨時隨地記錄自己的想法跟觀察。這時，是最能激發創意的時刻。

西班牙北部的蒙瑟拉特山（Monserrat）以其陡峭與巨大的圓形山體著稱。我就像在畫螃蟹那樣，一邊畫這些山脈，一邊慢慢開始覺得看到人體的樣子。有頭部、肩膀跟胸部，這座山不可思議地就像女人的形體。

英國騎士、貴婦和貴族的墳墓與棺木上，常常裝飾著已故者的雕像。我畫了其中幾個雕像，心想如果現在還有這樣的習俗，還真的很怪異。我曾經畫過穿著正式西裝的商人雕像，還在旁邊畫了一個遊客，彷彿他是來裝飾自己的棺木。或許這想法令人心裡發毛，但卻是受到隨性畫畫的精神所啟發的。

蒙瑟拉特山跟女人的形體類似。

古老的英式墳墓與現代的雕像。

下面這幅勞來與哈台的畫，是在一個蠟像博物館裡圖的。蠟像館裡的這兩個人物，雖然跟本尊非常相似，但還是有很明顯的蠟像特質，於是我一面畫，一面決定要強調這部份。最後畫完時，他們看起來軟軟的，好像要融化了一樣。

很重要的一點是，這類的想法都出自一種「實驗」的態度。通常都是一邊畫，這些想法一面就冒出來。只要保持對主題的好奇，不要太在意最後的表現，就可以得到最好的結果。有一點幽默感也很不錯。

組多圖：奇特狀況下的常見符號。

把習以為常的事物變新奇

漫畫家羅傑‧普萊斯（Roger Price）發明了一種「組多圖」（Droodle）的藝術形式，這主要是以特殊角度來看待平常的事物。就如他所說的：「組多圖是一種圖畫，除非看到畫名，不然不知道是畫什麼。」普萊斯常常從很不尋常的角度來看某樣東西，例如，直接從上往下看，然後創造出他想要的效果。有時候，他會以很怪異或荒謬的方式，把東西組合在一起。左上角那兩幅組多圖，一幅叫《爬樹的熊》，一幅叫《在電話亭吹伸縮喇叭的男人》。但如果把第二幅倒過來，就有另一個畫名，叫《在電話亭吹伸縮喇叭的侏儒》。如果把這幅畫以逆時針方向轉一邊，就又可以有第三個名稱，叫《過世的吹伸縮喇叭的人》。普萊斯宣稱，組多圖是自從把人造奶油上色以來，最偉大的發明。我同意。組多圖提醒了我們，隨性戲謔的態度加上非傳統的視角，就可能產生各種有創意的點子。

任何能讓我們用全新或特殊角度看待真實世界的事物，都會令我們眼睛一亮。奇特的相交點、重疊的形體，以及扭曲的映象，這些都是我們平常會體驗到的奇特視覺經驗。把習以為常的事物變新奇就是指，要對這樣的現象保持警覺。這需要三個條件：運氣、膽識和對過程要有信心。那些認為沒有運氣這回事的人其實是錯的。只要一個簡單的動作，就可以提升你的運氣：隨身帶著素描本。即使沒用到，它還是可以讓你把看到的事物都當成是可能的題目，專心地觀察。永遠不要把「會畫成怎樣」看得太重。如果你沒有太在乎會畫成怎樣，就會願意嘗試任何事情。我的素描本上有畫完的作品，可是也有很多從沒有畫完的片段。對過程要有信心的意思是，開始畫之後，就不要管畫得如何。以下這三張圖是我畫在素描本的習作，每張都是以一種輕鬆自在的心情開始畫的。

相交點：這是一種視覺上的巧合。本來我打算把樹幹和椅子全部畫出來，但是畫著畫著，人物跟樹融合在一塊，產生一種整體感，於是我就特意用這種方式來畫。

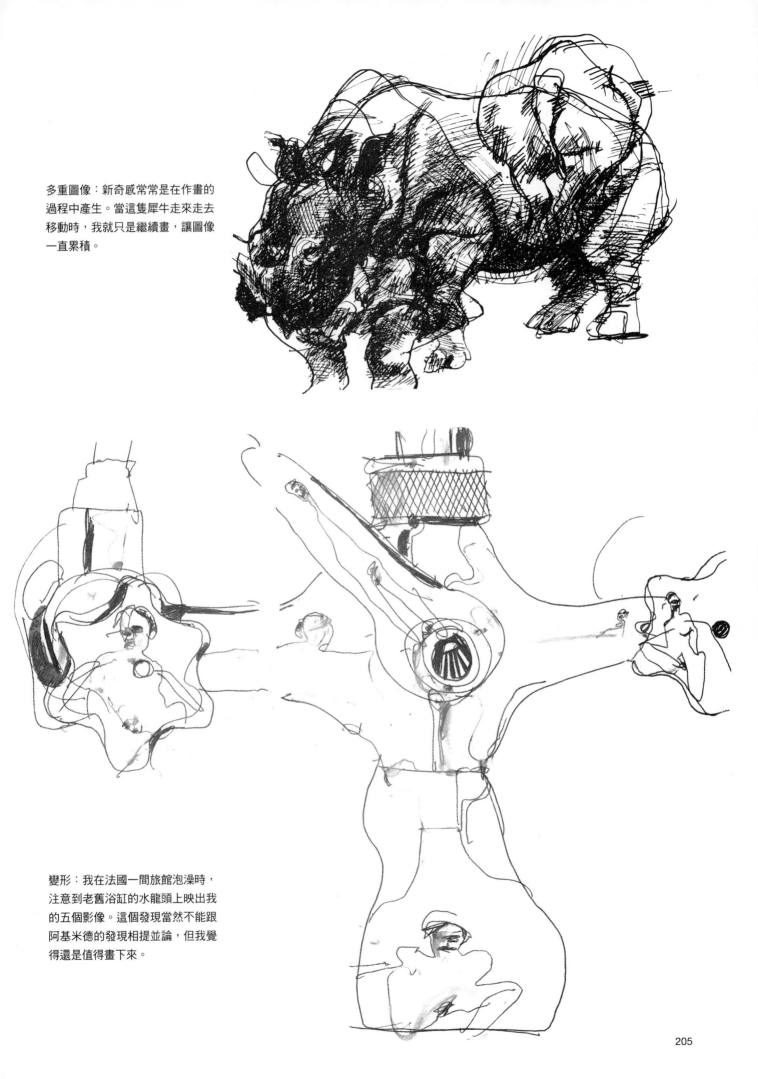

多重圖像：新奇感常常是在作畫的
過程中產生。當這隻犀牛走來走去
移動時，我就只是繼續畫，讓圖像
一直累積。

變形：我在法國一間旅館泡澡時，
注意到老舊浴缸的水龍頭上映出我
的五個影像。這個發現當然不能跟
阿基米德的發現相提並論，但我覺
得還是值得畫下來。

Stop標誌：這只代表一個意思。

墨漬圖形：你認為它代表什麼意思，它就是什麼意思。

Stop標誌與墨漬圖形

一個寫著「STOP」的八角形標誌只代表一個意思，全美國開車的人都知道那是什麼意思。而羅夏克（Rorschach）墨漬心理測驗又是另一回事。它代表看的人認為墨漬圖形是什麼，就是什麼意思。

Stop標誌與墨漬圖形是視覺傳達中的一體兩面。以寫實的手法絲毫不差地將物體描繪出來，就是Stop標誌的例子，裡頭沒有留給觀者想像的空間。若是把物體描繪得有些模糊、變形或是有其他聯想，則是具備墨漬圖形的特性，需要觀者的介入參與。

我們大多數人都被教育成要像Stop標誌那樣來溝通。「要理性、有邏輯，清楚地表達。」這是我們從小就接收到的訊息。而難以捉摸、隱喻與不完整則不被認為是好的溝通技巧。諷刺的是，儘管這些特質帶給我們一些最有趣的經驗，但我們卻一直不承認它們的價值。

假設現在你正在高速公路上開車，看到前方路上有個小東西。當下你會覺得不安，心想那也許是隻死掉的動物。當你靠近時，才發現它只是個被壓扁變形的盒子。另外，在漆黑房間裡的大衣看起來就像個人影，很多節瘤的樹根看起來像老人的手，這些都是墨漬圖形的經驗，他們所暗示的，跟表面所看到的是不相上下。

能夠體會墨漬圖形的價值，是身為藝術家的一種樂趣（嘿，

連貫與客觀：這幅摩洛哥樂師的畫中，強調的是服飾與樂器的細部。

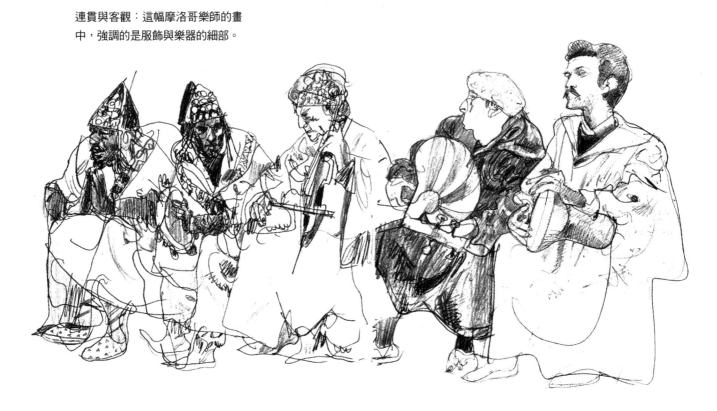

我不必解釋什麼。因為我是藝術家）。事實上，藝術是在清楚與模糊、認知與直覺、思考與感覺之間產生出來的。通常你必須先用一些清楚、可辨識的事物把觀者「帶入你的帳篷」內。他們一旦進來了，就會渴望跟你一起參與其中、感到好奇、想自己詮釋。從旁邊這首艾拉·金斯伯格（Ira Ginsberg）的詩，我們可以看出，明確、清楚的意象是如何跟誘人、神秘的隱喻結合在一起。

我們先前討論過的很多訣竅，例如個性化、聚焦、收斂控制、目測跟清晰性，都是著重於畫出像Stop標誌這樣的畫；而再勾勒、形狀合併、暗示性、誇大、跨界與本章提到的要點，則著重於畫出像墨漬圖形的畫。

在這兩頁上的兩幅樂隊畫像，可以看出從Stop標誌這類畫到墨漬圖形這類畫之間的小小轉變。左頁這幅摩洛哥樂師的畫像中，我試著盡可能（在很短的時間內）清楚地畫出這個有趣團體的服裝、樂器與不同種族的混合。另一幅畫的是巴黎蒙馬特的一個婚禮樂團。在這幅畫中我想表達的是一種模糊隨性的感覺。有些部份故意沒畫完，省略細部，比例也有些誇大。

我不會說其中哪一幅比較好，但在我們的教育中，Stop標誌這樣的概念會被特別強調，而常常因此壓抑到墨漬圖形的想法。我要推動墨漬圖形的概念，把它視為一種矯正我們「太過刻板」看待事物的方法。

斷續與模糊：這幅巴黎婚禮樂團的畫中，要傳達的是音樂類型的不搭調。

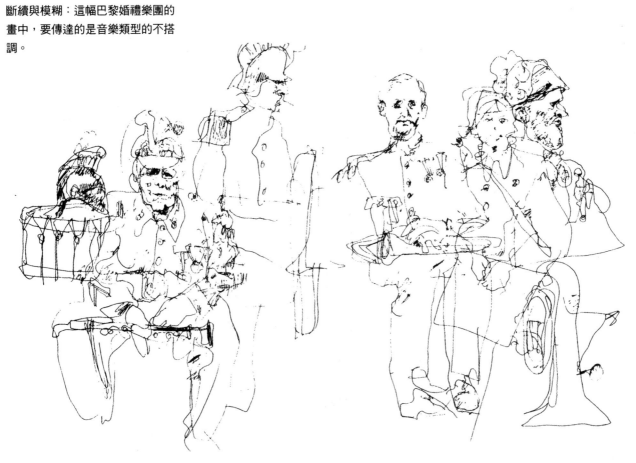

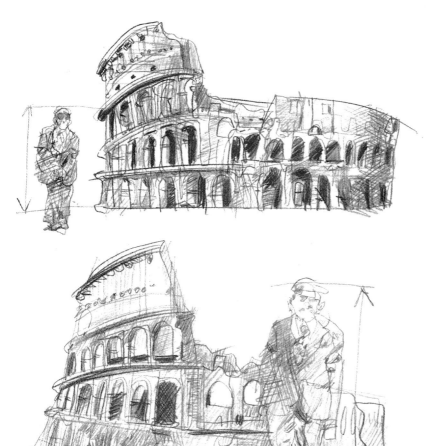

男人與羅馬競技場：隨機畫出人物
大小與形狀。

系列畫作

想像力從來不會因為缺乏題材而無法發揮。你腦中的想法、影像、象徵與經驗已足夠用上一輩子。這有點像是你有輛車,但電池常出狀況。有時候你坐上車,可以立刻發動。有時候,特別是好一陣子沒開,你即使轉動車鑰匙,車還是動也不動。

當啟動很慢的時候,有一個方式可以幫助發動,那就是畫一系列的畫。可以畫一系列三四張畫,而不是只畫一張。選擇一個主題,在系列畫中逐漸做些改變。如果選的是一條牙膏,我會先畫一張,接著擠一點牙膏出來,再畫一張,然後把牙膏下面捲起來,畫第三張。當一條牙膏快被擠完,它的特點也顯現出來,就像我們自己一樣。越來越多縐褶的牙膏管身、印在牙膏上面扭曲變形的字母、還有捲起來的尾端,把這個常見的日常用品變得具有獨特性。記錄這種轉變就是系列畫的基礎。

另一個簡單的系列畫主題,是畫在不同情況下的同一個主題。你可以畫一頂放在椅子上的帽子,還帶點棕櫚灘旅館大廳的輕鬆悠閒氣氛。接著或許換頂帽子畫,以暗色調和漸漸模糊的邊緣來表現出一種不祥的預兆。你還可以換張破舊的椅子,加入印花壁紙的背景,或一張手寫的字條,來傳達出不同的氛圍。

想像力無法被強迫產生,它必須被誘導。畫系列畫可以把畫單幅作品承受的壓力,分散在幾張畫中。在畫了同一個主題一兩遍之後,思路就會較為開放,可以做點不同的嘗試。就像發明拍立得相機的愛德溫·蘭得(Edwin Land)博士寫道:「真正的創作是藉由一連串的動作形成,每個動作都是由前一個帶起,並且又帶起下一個。」畫系列畫就是把你放進一個連續動作中,提供想像力一種可以開始運作的架構和方向。畫每件作品時都會有新的發現,而可以運用在下一幅。

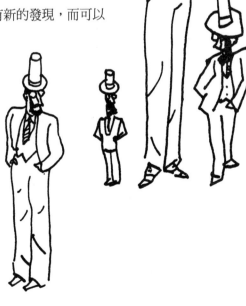

他是仿效史蒂芬·格納西亞的作品畫的。這些人物的身高與帽子的大小被隨性地刻意拉長或縮小。

一個朋友的畫……

6世紀安那托利亞的垂飾……

……加上13世紀阿茲特克的雕像……

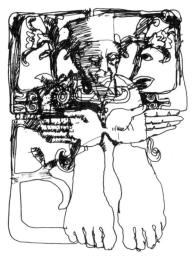

……結合成一幅實驗性的作品。

利用素材

　　沒有什麼東西是完全原創的。每個人所做的都只是把東西重新組合。一旦你了解這點，就可以開始動筆，去速寫、臨摹跟「組合」吸引你的事物。你的素材可以是很深奧，也可以是微不足道。請記得，弗洛依德是從一本雜誌的漫畫得到關於「昇華」的想法，佛萊明則是自己鼻涕滴到細菌培養皿中才發現盤尼西林。

　　靈感跟人的經歷與興趣一樣，應該是各式各樣的。我的靈感來自藝術、歷史跟電影，所以我會用圖畫和個人的方式，將這些元素連接起來。我在大都會博物館裡素描了安那托利亞的垂飾（左圖）。我喜歡垂飾上那些像剪紙般的背景形狀，還有它們跟中間動物的連接方式。另一個對生動的形狀很有概念的民族是美洲原住民（哥倫布發現美洲之前的原住民）。我在墨西哥國家博物館中畫了科阿特立庫（Coatlicue）這位阿茲特克的女神（她是大地之母，是造物之神，主宰生與死）。我喜歡它那種人物與動物形體的創意結合方式。現在，三不五時，我會嘗試畫像左下角的小圖，把安那托利亞的剪紙般形狀跟阿茲特克人解剖式的實驗手法結合起來。

　　在讀過一本關於都鐸王朝的書之後，我畫了一幅亨利八世的畫像。剛開始我只是隨性憑想像畫出國王跟他一個被砍頭的太太。然後我在國王周圍畫了一些他生命中的重要人物。我還在上面臨摹了兩幅自己最喜愛的肖像畫，一幅是皮昂波（Sebastiano del Piombo）的克萊門七世畫像（這位教宗不同意亨利八世離婚），另一幅是霍爾班（Hans Holbein）的湯瑪士·摩爾的畫像（這人因為在此事上保持緘默而被斬首）。邊上那些在扭打的人，則來自我對電影老片《亨利八世的一生》的模糊記憶。

　　我的兒子還很小時，我常常模仿他的畫，試圖把他那種大膽跟自信帶進自己的筆法中。我發現當我像他那樣畫時，我真的比較放得開。現在當我覺得自己過度謹慎或怯懦時，就會刻意換成這種畫法。

小孩的筆觸……

……大人加以模仿。

西班牙的阿爾漢布拉宮殿中，裝飾性磁磚與格子圖樣。

結合個人經驗

　　身為藝術家，你有一個責任，就是加強你和主題之間的關聯，並且打破你和眼睛所見之物的距離。這個意思是大膽一些，畫出那些跟自己關係私密的事物，轉化個人經驗，表現出真正的自我。我的意思是不妨把自己生命中的渴望或內在的恐懼，當成主題畫出來。你可以畫出對自己身體、死亡、家庭、家人、朋友或過往的態度。這樣做也許會令人既興奮，又害怕。想像你回到以前住的地方，畫出小時候住的房子；或者想像站在鏡子前，畫下自己裸體；或者想像把以前的東西收集起來，畫下令自己想起某位已逝故人的物品。如果你一直都很害怕孤單，想像在畫中把這種恐懼表達出來，或者畫一系列空房間的畫。這種和你主題之間的關係，大大超出我們前面討論過的內容。這意味著更大的風險，有可能讓自己更脆弱。這也意味著跟過去相比，要承擔身為畫家的更大責任。這還意味著要承認自己或許不只是你以前自認的藝術家。這會讓你感覺自己更上一層樓，但也非常危險。

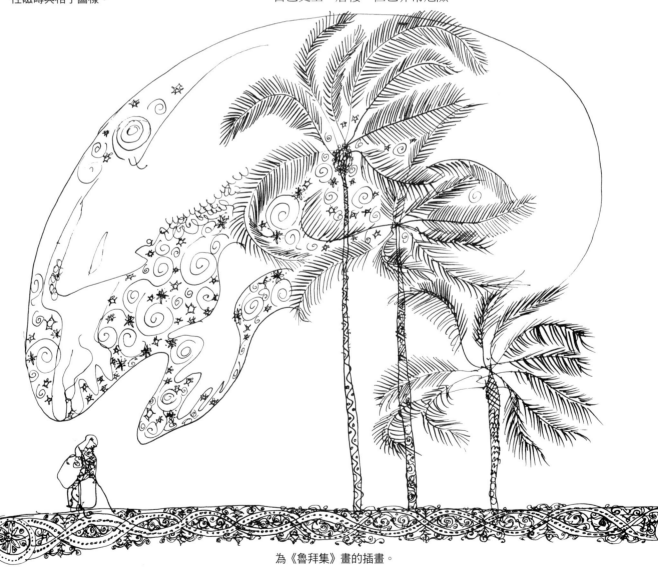

為《魯拜集》畫的插畫。

要是觀者不喜歡你的畫怎麼辦？要是你的想法很淺薄怎麼辦？要是你真的沒有當畫家的天分，而你的畫證明了這點怎麼辦？如果出現類似這樣批評性的對話，我希望你現在已經學會該如何調適。或許隨著你的技巧跟控制能力越來越好，你也會對自己比較有信心。也許畫畫已經使你接觸到更深的情感，而你現在已經準備好承擔更大的風險。

　　幾年前，我在一場車禍中受了重傷，而且留下永久性的傷害。在那段漫長的復健時期，我一遍遍回想當時的情景。我覺得自己改變很大，精神上的大過於身體上的。我一直問自己這個問題：「為什麼是我？」透過繪畫，我把自己的痛苦絕望轉化成創作的動力。我畫了背部的支架，畫自己的X光片，畫想像中受傷的人。當我發現我兒子的玩具汽車因為放在車子後座而有部份融化時，我畫了很多張素描習作，因為它讓我想起了那場車禍。

福斯玩具車，部分被融化了。

　　我曾在西班牙南部待了一年，那段時期，我反覆讀著《魯拜集》。它是關於生命、死亡與命運的史詩。我畫了一系列的畫，把詩文跟那個地區的裝飾磁磚、鍛鐵和織品上的圖案結合在一起。

　　左頁上的圖，描繪的就是《魯拜集》中最有名的詩句：

　挥動的手指寫啊；只要下令，

　就寫啊：虔誠與智慧都不能

　引誘它回頭刪去半行，

　即使眼淚也無法洗去半個字。

　　詩中面對現實與接受命運的勸誡撫慰了我，同時也給了我豐富的藝術創作靈感來源。

快照

剛開始的速寫。

照片

　　我在本書中一直強調要根據我所謂的「原始素材」畫畫，也就是根據真實的物體和人物來畫，因為我相信這種直接的接觸是磨練技巧的最佳方式。但是，我們生活在一個充滿二手素材的世界裡，報紙、雜誌和電影中的影像，提供了我們無法在現實生活中取得的材料。它們可以帶我們到從沒去過的地方，像月球、海底或是人體裡。它們可以使動作跟時間靜止，讓我們在家裡就可以畫出來。

　　不過就像所有現代的便利物品一樣，它們也會讓我們變懶，被慣壞。有些畫家變得非常倚賴照片，得根據照片畫才行，完全喪失根據真實事物作畫的信心。考慮到這點，我建議以下兩個使用照片的簡單原則：
1. 當做練習的方法——例如臨摹色調或是分析比例。
2. 當做創意發想的起點——改變、誇大，或是把照片結合進來，成為一種新的作品。

　　我們在第二章與第四章已經討論過如何把照片當成一種練習的工具。這裡的幾個例子則可顯示它們可以啟發創意的潛在可能性。

完成的畫作。蓋瑞·海梅爾的這張畫是根據一張舊照片畫的。這件作品的一個吸引人之處，是海梅爾在畫中融入了快照的粗略模糊特性。畫中的狗看起來很不真實，彷彿是從另一個世界來的。

蓋瑞·海梅爾（Gary Hamel）

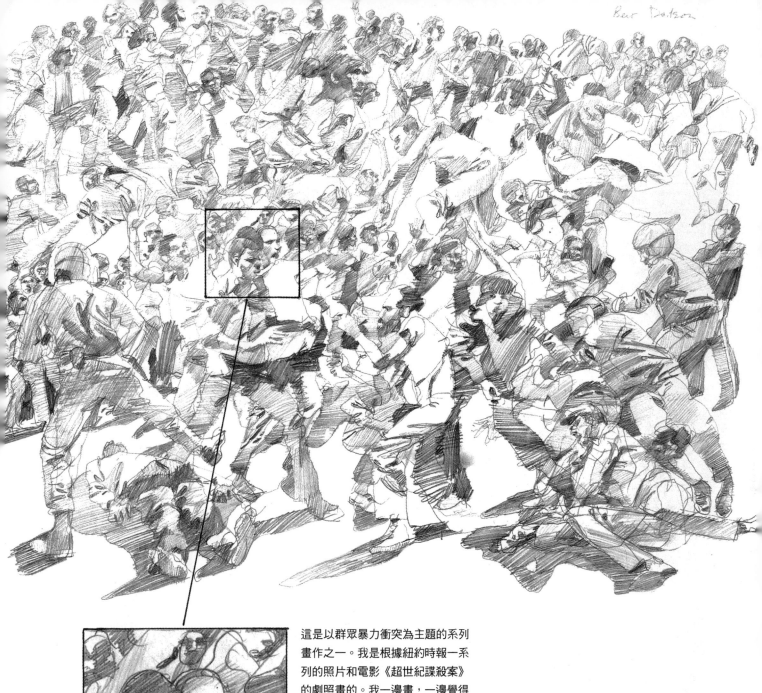

這是以群眾暴力衝突為主題的系列
畫作之一。我是根據紐約時報一系
列的照片和電影《超世紀諜殺案》
的劇照畫的。我一邊畫，一邊覺得
越來越不需要參考照片。那些小小
的人形不斷重複著，好像自動就冒
出來了。

在攝影照片出現之前，畫家並不瞭解馬是
怎麼跑的，所以大部分畫作裡的馬看起來
都像是飛的或飄浮在半空中。這張圖是根
據《生活》（Life）雜誌上的照片畫的，
我試著想重現以前藝術家畫馬的這種特
質，所以故意誇大馬匹伸展的幅度。我還
在馬頭部分加上一個獨角獸的角。

根據電視影像畫的拳擊比賽。

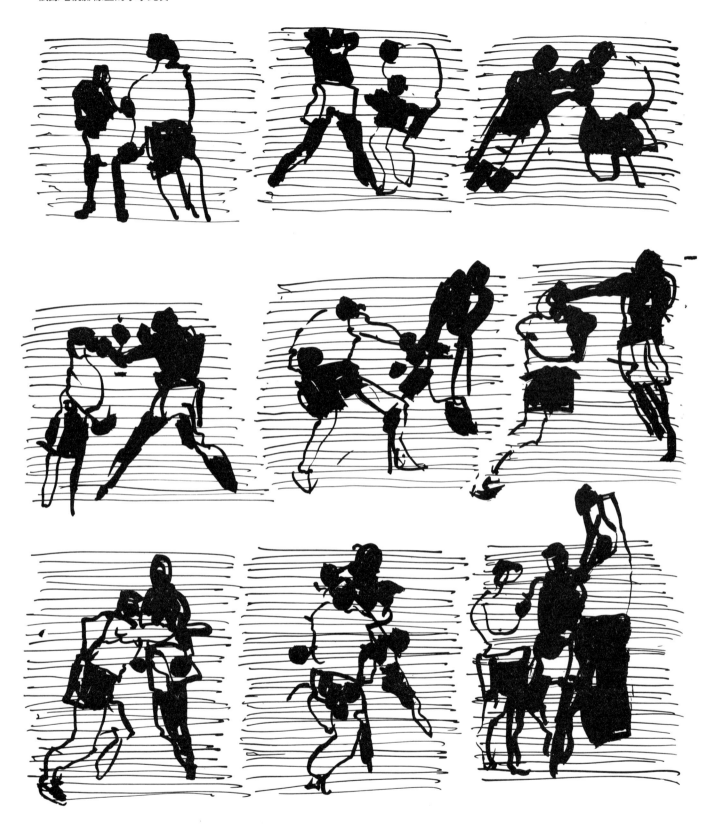

電視

　　從電視取材則是一種練習自由筆法的不錯方式。電視畫面是由一連串快速連續掠過的影像組成，你只能從中捕捉那一閃而過的印象。我發現它是一個訓練眼／手／記憶的很好方式，有助於畫活生生會動的主題。最好找那些在某一段時間內不斷鏡頭重播的節目，例如演講、座談會跟大多數的音樂節目。MTV則提供了更刺激的影像，但它們往往也速度過快。

　　錄影機的暫停功能讓畫會動的影像簡單多了。林恩‧史威特（Lynn Sweat）一直都對畫在動的人物有興趣，他就充分利用了這個功能。藉由重播跟停止畫面，他根據電影《閃舞》畫了非常多的速寫。然後他從這些速寫挑出三張，以這三張為基礎，畫出了以下的作品。

根據電影《閃舞》畫的簡圖。

林恩‧史威特

最後完成的作品。

探索主題

　　每個藝術家遲早都會把心力放在某個感興趣的特殊領域，這就成為一種主題。例如莫內，窮其一生都在探索光線在物體上所產生的效果。寇維茲以人類的苦難和生存的艱難為主題，幾乎在她所有作品中都可以看得到。安德魯·魏斯則一直不斷在畫關於孤獨與疏離的主題。而理查·伊斯特斯（Richard Estes）的主題是城市建築的景觀、商店招牌跟玻璃窗上的倒影。

　　畫家常常在某個時期一直在畫某個主題，之後又換另一個。畢卡索在他生命的92個年歲中，畫了很多主題，包括神話、非洲藝術、靜物、肖像，以及馬戲團的表演者。公牛也常常出現在他的作品中。通常它是男性跟野蠻力量的象徵，但有時它只是個有趣的形體，可以拿來實驗立體派的線條與形狀。

　　19世紀的日本大師葛飾北齋選擇了一個主題，畫出《富士山三十六景》，他花了6年的時間才完成。這個系列是以各種不同的構圖來描繪無所不在的富士山，有的只是把它當成是遙遠的背景來畫。「戰爭的災難」是哥雅的一個創作主題。在法國佔領西班牙的期間，他創作了大量關於這個主題的蝕刻畫。

　　以上這些例子中，可以看出畫家對主題的投入參與跟探索的心力，那是單一作品無法呈現的。每一幅畫都引導出新的發現，而且會應用在後面的作品中。這就是所謂的「啟發」，也就是一種發現的過程，從中可以激發更進一步的探究。以下六個主題就具有很強的啟發性：

主題探索——空蕩蕩的環境

　　在為人類所設計的環境中卻空無一人，這可以激發強烈的共鳴。跟孤獨、疏離、神秘有關連的感受，都是空蕩環境的要素。那些覺得描畫空間深度、建構色調，以及重現建築細部是值得耐心去做的人，可以從這個主題得到成就感。家裡、巴士站、辦公室和餐廳裡空無一人的空間，都是這方面的例子。

主題探索——「一百個同樣的東西」

　　這個主題是源自於一位藝術家朋友說過的話，他說：「如果把一百個同一類的東西放在一起，看起來就很吸引人。」這個概念是以重複形狀的構圖原則為基礎。這是種「整體性」的畫作。沒有哪部份特別搶眼。你或許可以在畫紙上畫滿一棵樹的大量樹葉，或是一大群示威的群眾。不會有焦點。即使同樣大小的罐頭，也可以從不同角度觀察與描繪。你不必真的準備一百個東西，只要擺一個，然後從不同角度一直畫就對了。圖釘、線軸、鞋子、湯匙、手，或縐成一團的紙鈔，都是非常不錯的主題。

主題探索 —— 裝飾性圖形

很多人都有想要裝飾的衝動。我們常常重複塗畫、修飾一些形狀，或者畫一些小小的漩渦或繁複的線性圖案。把普通常見的事物，例如人、動物和植物，跟裝飾性的圖形交織結合在一起，就可能產生有趣的主題。有個很不錯的方法可以幫助構圖，那就是像波斯地毯那樣安排畫面。先畫外圍的裝飾邊緣，接著畫中間的主要部分，然後在整個畫面加上群集的圖案與裝飾。可以從波斯跟伊斯蘭藝術中找尋靈感。壁紙、磁磚跟織品設計也都是獲得靈感的很好來源。

主題探索 —— 變形的映照

哈哈鏡會把我們自己熟悉的影像重組，身體看起來被壓扁，頭部被分離與拉長，眼睛下垂，耳朵被拉長；但不管是怎樣變形扭曲，我們還是可以認得自己。鏡中的映照是絕佳的畫畫主題，尤其是自畫像。我發現畫這種變形的影像非常自由，因為可以很隨性，沒有要「畫得正確」的束縛。

鋁合金汽車保險桿或咖啡壺都是會產生映照的很好物體，如果你運氣好有個哈哈鏡也不錯。畫自己在水窪中的倒影會更有趣，因為可以加上不同的水窪形狀跟細部。

主題探索 —— 放大

找個小東西，把它畫得很大，就會產生Stop標誌與墨漬圖形組合的效果。觀者能辨認得出那是什麼，但因為它被放大，但又不得不以一種全新的角度來看。當一個物體被放得很大時，要讓觀者能辨識得出來，就得仔細畫出形狀、色調與邊緣。使用放大鏡來掌握質地與細部的最細微部份。為了達到最好的效果，要畫得夠大，至少18╳24吋，而且裁切要裁得很極端，因為只有物體的一小部分填滿整張畫紙。一棵牧草豆莢、一個剖開的石榴、一條牙膏、一棵核桃，或一隻小蟲，都是放大作畫的主題。

主題探索 —— 碎裂或隱藏的圖像

顯露部分的圖像，隱藏另一部分；可以使畫面更吸引人。把物體組合在一起，使得有些部分被遮到，會增添一種神秘與意外感。藉由創造出「空隙」，讓觀者自己必須去填滿，這也是另一種把習以為常的事物變得奇異的方式。這種情形也許看起來不太常見，但其實卻是比很多人以為的更常出現。

例如，一個人半掩在窗戶或門口，一隻狗的身體在明亮的陽光下，但頭卻掩藏在暗色的陰影中；一個小孩蓋著被子睡覺，一隻手臂或腿露在外面等，都是這類情形。有時你會刻意安排這樣的情形，有時是恰好碰到。不論是哪種，都是有想像力的探索主題方式。

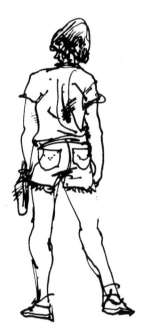

練習8　畫六幅探索主題的畫

從這兩頁列出的主題中選一個，或是自己選定一個主題，畫系列畫作。要仔細謹慎地畫，所以在確定要往那個方向畫之前，先做一些準備的草稿跟速寫。這不是說每幅畫你都要先把細部都想好，最重要的還是你願意探索，接受任何可能性。花點時間做這個練習，或許花幾個禮拜的時間來完成。所有畫都要一樣大，把它們想成是一個系列，由一條隱形的線串連在一起。當你畫完這六幅畫時，不要急著做自我評量，先把它們擺在一起，放一陣子。你對這些畫的評價自然會出現。既然在這個練習中，你會設定自己的標準，那麼你就以同樣的標準來評估。所以本章不會提供自我評量表。

第八章　重點整理
畫畫與想像力

　　想像力一種是產生奇特想法的能力，每個人心智構造中都有這個部分。每天，我們每個人，不管是否有特別意識到，腦袋裡都會一直不斷出現奇特的想法。有創意的人跟所謂缺乏創意的人，兩者的差別只是，有創意的人能夠歡喜接受自己奇特的想法。

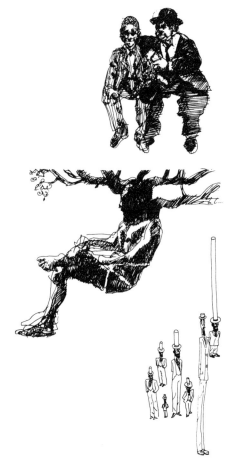

- **結合兩個袋子**。創意的發想就是把兩個無關的袋子連接起來。在繪畫中，這是指在同一張畫紙上把至少兩個不同的想法結合起來。這些想法彼此之間沒什麼太大的關連。

- **隨性畫畫**。對於主題跟自己，都採取一種隨性、友善和幽默的態度。不要擔心畫出來的結果，而是投入當下。開始動筆時，不要想到底會畫成怎樣，知道了也沒什麼好處。如果在畫的時候想到什麼奇特的點子，就畫下來。

- **把習以為常的事物變得奇特**。以全新的角度來看熟悉和常見的事物，是發揮想像力作畫的基礎。可以從一個特殊或隱僻的角度來畫、加入無關的元素、改變各部分的相對尺寸、扭曲變形、重組或是運用象徵手法。

- **系列畫作**。藉由畫系列作品，並且使每幅都有些許的差異，可以為想像力營造出最適合發展的環境。每幅畫都會引導出新的發現，然後再運用到下一幅中。這個方式可以有效誘導出潛在的創造力。

- **使用各種不同的素材**。視覺與非視覺的素材都是尋找靈感的不錯來源。在你的作品中，加入來自藝術、攝影與電視，還有詩歌、文學與音樂的素材。可以特別試試融入個人經驗這個力量最強大的素材。

- **探索主題**。在某一段時期，就某個特定主題或特殊探索主題的方式，畫大量的作品。奇特的是，雖然把範圍縮小，但卻會提升發現新事物的潛力。

結尾

　　在最後這幾章裡，我大多在強調創意跟諸如想像力、好奇心、開放的心態、自由隨性與幽默感的特質，因為我相信這些特質也是我們自身的主要特質，不論是表現在藝術上或生活中。它們讓我們一直活在當下，而不是過去或是未來。它們使我們不受規範與形勢的束縛，讓我們可以體驗自己去發現的樂趣。

　　我希望有很清楚地說明了我的信念，那就是畫畫是一種方式，不但可以發現自我，也可以發現事物之間的相互關連性。當我們可以體會到這點時，就可以享受畫畫最純粹的樂趣。

　　當然，畫畫有時也會讓人覺得挫折跟困難，這是我們大多數人都有的經驗。但如果想想莫札特跟貝多芬的例子，或許就會好過多了。莫札特的天賦在於他的手指尖上，在35年的短暫人生中，他寫了48首交響樂、兩個交響樂章和超過40首的協奏曲。根據記載，他可以彈指之間一口氣寫完好幾首協奏曲，而且他可以一邊玩槌球，一邊寫出協奏曲。

　　貝多芬則是一個辛苦奮鬥的人。在56年的生命裡，他只寫了9首交響樂，而且作品總數還不及莫札特的一半多。他似乎是嘔心瀝血才寫出這些作品，總是不斷創作，修改，刪除，又重頭開始。據貝多芬的朋友說，他的書房到處是揉成一團的廢紙。

　　如果可以選擇，我想我們都希望自己是莫札特，完美無缺的畫作可以不費吹灰之力就優雅地從我們筆尖飛舞而出。不過，雖然我相信每個人都有天分，但我們大多數都還是貝多芬這一型的人，得要把畫紙揉過很多張之後，才會有最好的作品出現。

<div align="right">

伯特‧道森

Bert Dodson

</div>

231　台北縣新店市中正路506號4樓

木馬文化事業股份有限公司
讀者服務部　收

▼

請沿虛線對折，裝訂好寄回，謝謝！

木馬文化

歡迎進入

追風箏的孩子部落格
http://blog.roodo.com/kiterunner

木馬文化部落格
http://blog.roodo.com/ecus2005

木馬生活藝文電子報
http://enews.url.com.tw/ecus.shtml

木馬文化讀者意見卡

◎感謝您購買＿＿＿＿＿＿＿＿＿＿＿＿＿＿＿＿＿＿＿＿＿＿＿＿＿＿〈請填寫書名〉

為了給您更多的讀書樂趣，請費心填妥以下資料直接郵遞（免貼郵票），即可成為木馬文化的貴賓。

姓名：＿＿＿＿＿＿＿＿＿＿＿＿　　　□男　　　□女

出生日期：＿＿年＿＿月＿＿日　　　　E-mail＿＿＿＿＿＿＿＿＿＿＿＿＿＿＿＿

電話：(O)＿＿＿＿＿＿＿＿　(H)＿＿＿＿＿＿＿＿　傳真：＿＿＿＿＿＿＿＿＿＿

地址：＿＿＿＿＿＿＿＿＿＿＿＿＿＿＿＿＿＿＿＿＿＿＿＿＿＿＿＿＿＿＿＿＿

學歷：□國中（含以下）　　　□高中/職　　□大學/專　　□研究所以上

職業：□學生　　　□生產/製造　　□金融/商業　　□傳播/廣告　　□公務/軍人

　　　□教育/文化□旅遊/運輸　　□醫療/保健　　□仲介/服務　　□自由/家管

◆您如何購得本書：□郵購　　　□書店＿＿＿＿＿縣（市）＿＿＿＿＿＿書店

　　　　　　　　　□業務員推銷　　□其他＿＿＿＿＿＿＿＿＿＿＿＿＿＿＿

◆您如何知道本書：□書店　　□木馬電子報　　□廣告DM　　□媒體　　□親友介紹

　　　　　　　　　□業務員推薦　　□其他＿＿＿＿＿＿＿＿＿＿＿＿＿＿＿＿

◆您通常以何種方式購書（可複選）：□逛書店　　　□郵購　　　□信用卡傳真

　　　　　　　　　　　　　　　　　□網路　　　□其他＿＿＿＿＿＿＿＿＿＿

◆您對於本書評價（請填代號：1.非常滿意　2.滿意　3.尚可　4.待改進）：

　　　　　　□定價　　　□內容　　　□版面編排　　□印刷　　　□整體評價

◆您喜歡的圖書：□百科　　□藝術　　□文學　　□宗教哲學　　□休閒旅遊

　　　　　　　　□歷史　　□傳記　　□社會科學　□自然科學　　□民俗采風

　　　　　　　　□建築　　□生活品味　□戲劇、舞蹈　□其他＿＿＿＿＿＿＿＿

◆您對本書或本公司的建議：

＿＿＿＿＿＿＿＿＿＿＿＿＿＿＿＿＿＿＿＿＿＿＿＿＿＿＿＿＿＿＿＿＿＿＿＿

＿＿＿＿＿＿＿＿＿＿＿＿＿＿＿＿＿＿＿＿＿＿＿＿＿＿＿＿＿＿＿＿＿＿＿＿

＿＿＿＿＿＿＿＿＿＿＿＿＿＿＿＿＿＿＿＿＿＿＿＿＿＿＿＿＿＿＿＿＿＿＿＿

＿＿＿＿＿＿＿＿＿＿＿＿＿＿＿＿＿＿＿＿＿＿＿＿＿＿＿＿＿＿＿＿＿＿＿＿